紙雕創作
擬真風景

紙雕技術大解析

太田隆司

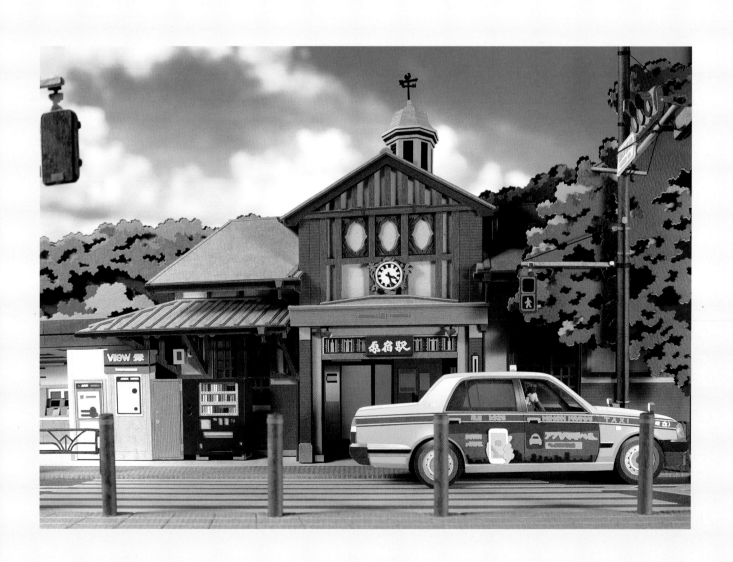

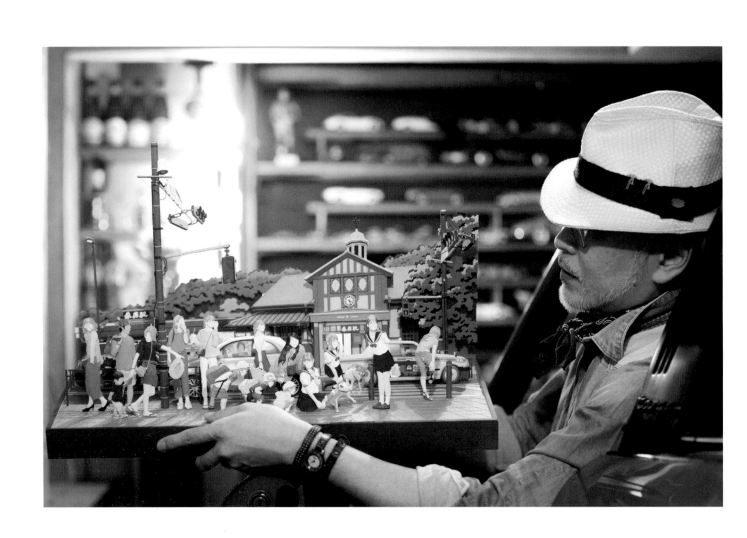

　　全新的紙張即便只是觀看也能感受其美麗的色彩，毋需觸摸也能感受其溫潤的質感。儘管只是一張紙，其後仍有可呈現的樣貌。

　　我在這本書中介紹的雖然是紙張，卻擷取出一道人們熱絡交談的景象。我將大家生活中最熟悉的紙張幻化為人物、車輛與街景。

　　書中展現了『紙雕創作擬真風景』，並且呈現了我探究至今的技法。

　　我在過去的 25 年間，每月於汽車專門雜誌刊登『PAPER MUSEUM』系列作品。當中利用裁切技術表現出汽車的細節，甚至精益求精地呈現出汽車特有的光澤。我創作的一大特點是將汽車設定為配角，人物才是主角。這些人物的表情與動作讓每位讀者沉浸在聯想的故事而樂在其中。

　　我在國中時期喜歡的汽車，如今成了我畢生志業，令人感到幸福不已。在我尚未有記憶的年幼時期就愛上繪畫，甚至不記得愛上的契機。當我描摹或描繪出寫實的畫就會受到他人讚賞，這使我更熱衷繪圖。越受到讚許，越讓我埋首其中，我很慶幸自己身處在受人認可的環境中。

　　到了大學時期卻遇到了瓶頸，不斷摸索，一再探求，尋得的答案是原創。裁切描繪的紙張需要耗費大量的時間與天數，如今回過頭來看，我才發現這就是一切的開端。經年累月建構了自己獨特的表現，也就是現在的技法。我認為尋得的原創意外地近在咫尺，而且這或許不是經過尋求，而來自於自我磨練。

　　正所謂術業有專攻，學生時代的我曾恥於自己只會一件事，如今我已經能大方向學生說：我持續在做一件事，有了技法，接下來我還得到最珍貴的寶藏，那正是創作團隊。

　　在創作超過 200 件作品的背後是有一個優秀創作團隊的支持。此外，還有技術與品味兼具的攝影師，負責將我手作的風景轉化為數位作品，傳送至新的媒體平台。

　　我希望這本書能提供繪畫者、紙雕入門者作為參考，也希望提供追求極致的藝術家一個創作的發想。

PaPer Museum

T. ohta

Contents 紙雕創作擬真風景 目錄

前言 2

畫廊

　澀谷 Go ahead！ 6

　浪聲的十字路口 8

　所澤航空紀念公園 10

創造擬真風景的紙張 12

創造擬真風景的材料 13

創造擬真風景的用具 14

PART 1
紙雕藝術　紙雕擬真風景 15

Thank you for the Longest Time　～原宿站 2020～ 16

作品圖片　素描草稿 18

making　車站製作

　描繪底稿 19

　裁切部件・黏貼組合 20

　細節重現～車站建築完成 21

making　人物製作

　擺出姿勢的女性 22

　女高中生、其他人物 23

making　汽車製作　飛雅特 500 24

making　汽車製作　車站前的汽車 26

making　風景部件 27

作品解析 28

特寫鏡頭 30

燈光效果－圖像的數位呈現－　Making of Light production 34

Thank you for the Longest Time ～原宿站夕陽 2020～ 36

PART 2
紙雕擬真風景《東京 TOKYO》 37

飛向雲霄 GINZA SKY 38

作品解析 40

作品圖片　素描草稿 42

特寫鏡頭 43

燈光效果　Light production 46

畫廊《東京 TOKYO》

　東京・未來之道。Road to future 48

　Summer City Road 明治通＋新目白通 49

　澀谷 Go ahead！ 50

作品解析　明治通～飛鳥山 Downhill～ 52

燈光效果　Light production 54

作品解析　雷門　西元 2005 56

燈光效果　Light production 58

作品解析　東京站～reborn2012～ 60

燈光效果　Light production 62

畫廊《東京 TOKYO》

　東京・乃木坂～六本木 Let's go over the hills 64

PART 3
紙雕擬真風景《鐵路 RAILWAY》 65

SAKURA saku AVENUE ～新目白通 面影橋～ 66

作品圖片　素描草稿 68

making　都電車製作 69

making　汽車製作 70

making　摩托車製作 71

making 自行車製作	72	
making 人物和小狗製作	73	
making 背景製作	74	
making 車站和道路製作	75	
作品解析	76	
特寫鏡頭	78	
燈光效果　Light production	80	
Making of PAPER MUSEUM	81	
Long Running Train 110th	82	
作品解析	84	
作品圖片　素描草稿	86	
特寫鏡頭	87	
燈光效果　Light production	90	
畫廊《鐵路 RAILWAY》		
初登場	92	
國道 134 號湘南～鎌倉衝浪線	93	
歡迎來到秩父路～冬季繽紛街道～	94	
作品解析	96	
作品圖片　素描草稿	98	
特寫鏡頭	99	
畫廊《鐵路 RAILWAY》		
我們生活的城鎮Ⅳ	102	

PART 4
紙雕擬真風景《旅行 TRAVEL》 103

Active！來去大阪	104
作品解析	106
作品圖片　素描草稿	108
特寫鏡頭	109
燈光效果　Light production	112

畫廊《旅行 TRAVEL》	
請告訴新世代～各種面向的廣島 HIROSHIMA	114
Rising 高知家	114
歡迎你來名古屋城	115
門司港站～九州鐵路 0 哩里程碑～	115
岐阜縣美濃市～卯建房屋街道～	116
《旅行 TRAVEL》日本各地的作品地圖	118

PART 5
紙雕擬真風景《昭和的光景》 119

東京老街～乘載著人們與生活 I	120
作品解析	122
素描草稿	124
特寫鏡頭	125
畫廊《昭和的光景　SHOWA》	
單色記憶	128
電影院的記憶	129
昭和 30 年代國民汽車的構想	129
成婚別離時的家中	130
作品解析	132
素描草稿	134
特寫鏡頭	135
畫廊《昭和的光景　SHOWA》	
紙岡汽車	138
出嫁的早上	138
河川流經的城鎮	139
我們生活的城鎮 II	139
特別畫廊	
日本橋～跨越時空相遇的紙上世界～	140
Sweet Heart's Melody	142
作者介紹	143

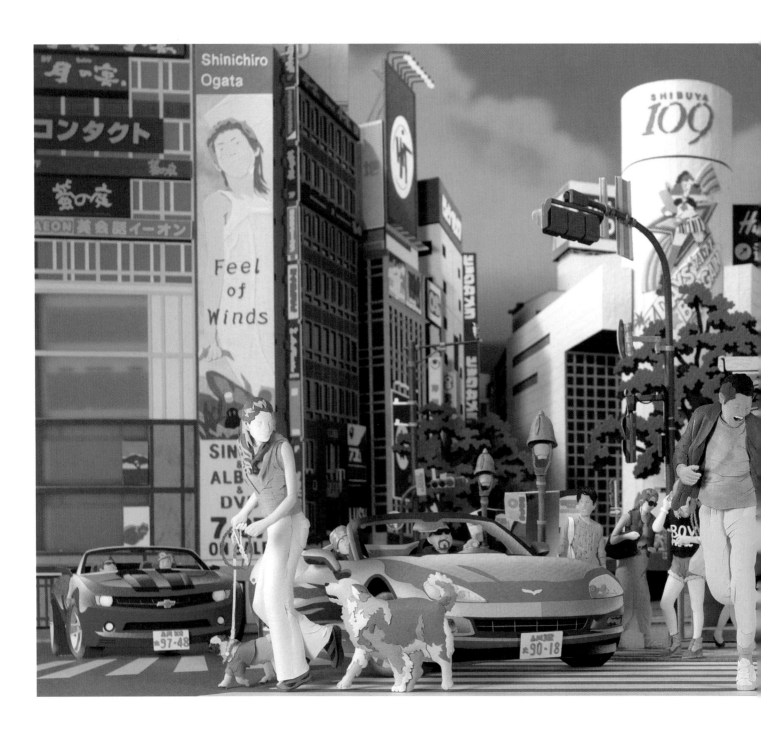

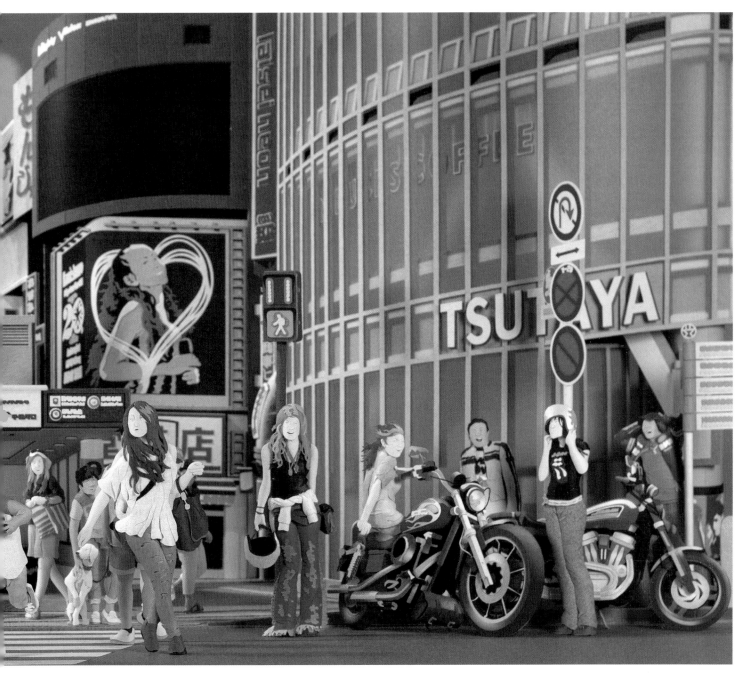

渋谷 Go ahead！

550×350×300mm　2013 年

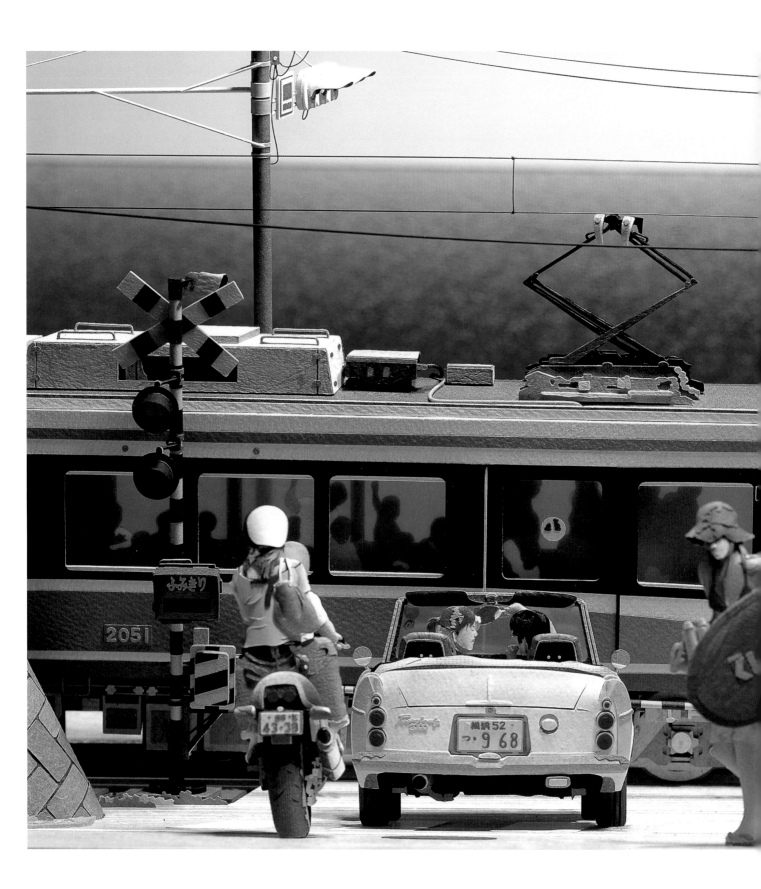

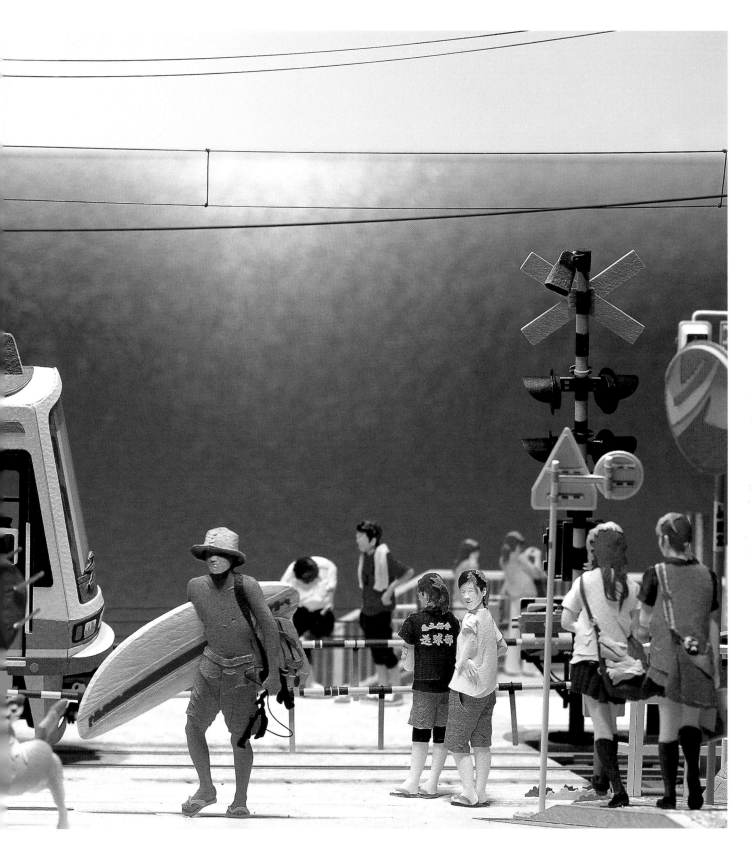

浪聲的十字路口

620×450×300mm　2006 年

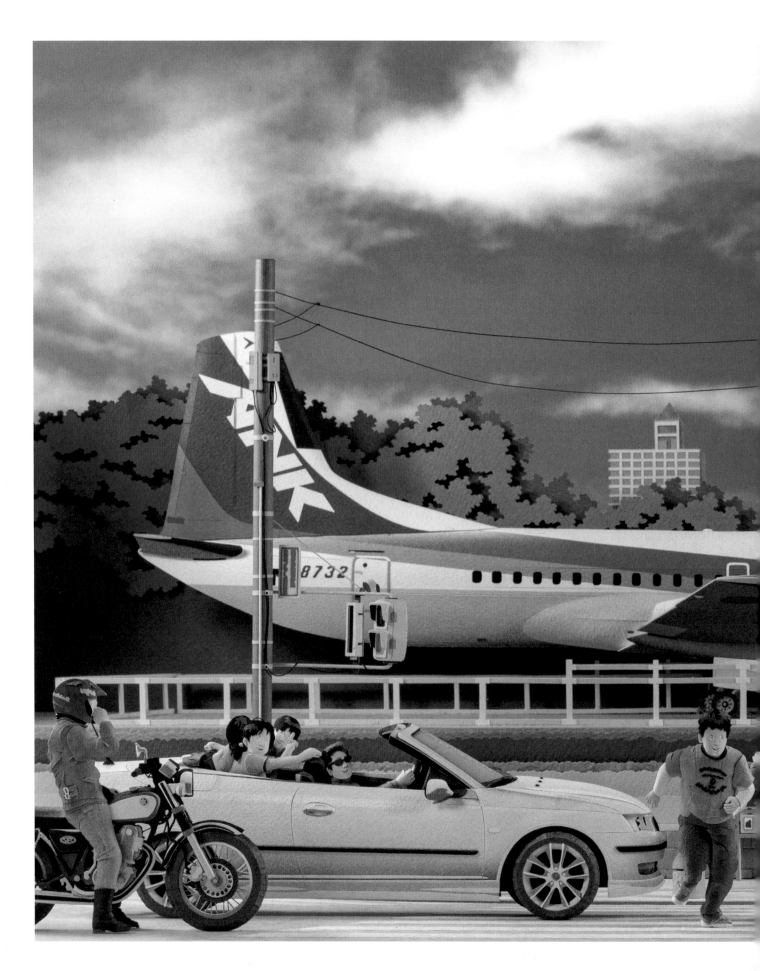

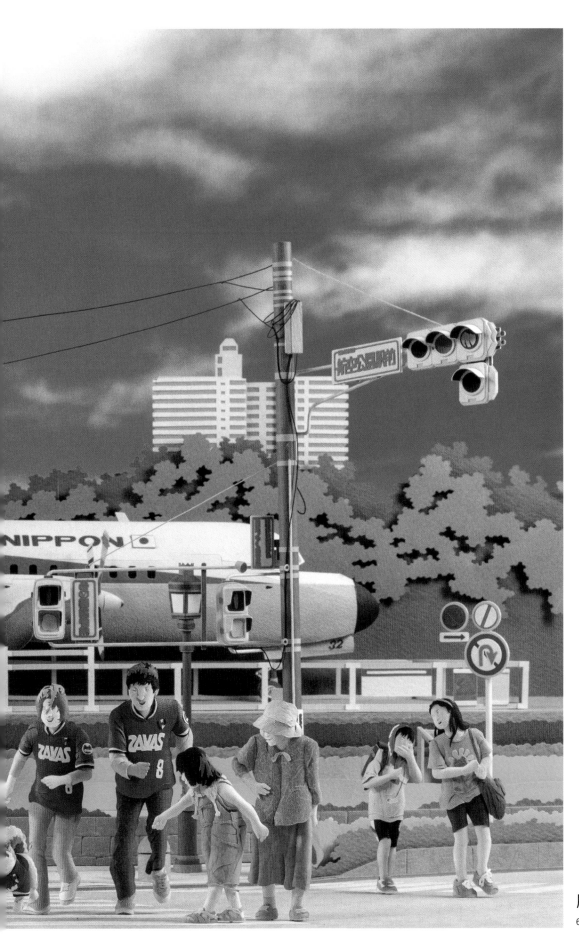

所澤航空紀念公園

625×305×300mm　2007 年

創造擬真風景的紙張

挑選紙張的關鍵在於質感與顏色。

木材、石材、鐵，這些都依照各個題材分別透過紙張質感的挑選來表現木材的紋理、
石材的堅硬與鐵的重量。此外，汽車獨特的漸層色澤，是將車身區分成 4 種層次的亮度後挑
選顏色，顏色由上往下層疊加深。以下將介紹我主要使用的紙張。

主要使用的紙張

① 丹迪紙
有 200 種顏色可以挑選，紙張有雅緻的壓紋，可靈活運用於人物的肌膚和頭髮。

② 畫布紙 TS-1
壓紋細緻緊密，顏色柔和淡雅得如同真實櫻花。

③ 馬勒水彩紙
紙張質感因為表面壓紋柔和而能夠表現出林蔭的蔥鬱和紅葉的繁茂。

④ 岩革紙 66
挑選使用於鐵等質地堅硬的題材表面。

⑤ 岩革紙 80 紬
茶色系最適合用於表現建築木材。

⑥ 里紙
擁有和風質感，很適合用於伴著彩霞的山巒等遠景。

⑦ 星幻紙-FS
Reaction-FS
使用的部分較少，但是雅緻的亮彩質感可展現都會的洗鍊氣息，用於車道和大樓。

⑧ 京莎紙 TS-7
緞帶紙 TS-9
這個系列有豐富的優美壓紋，非常適合用來表現服裝的織紋和圖案。

⑨ ROMA STONE
紙張表面沒有壓紋，而是布滿大理石的紋路，用於地面、砌石、蒸汽火車的煙霧。

創造擬真風景的材料

在我嘗試各種素材後，發掘到一些為頗為好用的材料，
包括可用於作品內側的補強、人物的支撐或是電線桿的軸心。
此外，我還意外發現一些材料和紙張的搭配使用，可以為作品增色不少。
這些都是我的想法並且持續使用的材料，各有其獨特的用途。

（上）方木條
黏貼在建築物的內側補強或固定於底座。
（下）圓木棒
製作電線桿等小物時，當成軸心捲上紙張。

保麗龍
用於作品底座，依每件作品的需求塑型。在上面黏貼車道、人行道的紙張，側面再覆蓋上一層厚紙板。

珍珠板
增加紙張的厚度，有避免紙張表面皺摺的補強作用。使用厚度有1mm、2mm、3mm。依部件的大小來區分使用。

透明薄片
使用透明資料夾，有粗紋和乳白色2種表面。

（左）竹籤
補強用。
（右）牙籤
黏接於需要彎曲的部件，也可當成刮刀使用，清除溢出的接著劑。

花藝鐵絲#18～#30
用於人物補強、電線或是扶手等細節表現。

線／白色和灰色
用於表現車頭格柵或紙張無法呈現的細微線條。

描繪底稿

描圖紙／A4
這是很方便使用的大小。

方格紙／A4
將圖面描繪在方格紙後再放大。

自動鉛筆
我喜歡使用 uni JET-STREAM 0.5。

自動鉛筆
製作夥伴使用的款式。

製圖模板
從 5mm 為單位的圓中，挑選適合車輪或輪胎大小的圓。

添加色彩

（左）POSCA 麥克筆／灰
塗在稍微顯露的方木條，使其與紙張同色調。
（右）Mckee 麥克筆／黑
方木條用於補強之類的情況下，若明顯可見，可用黑色麥克筆塗色隱藏。

Mckee care 麥克筆
用於區分底稿或林蔭翠綠的亮度，也可使裁切線顯得更加清晰。

PROCKEY 麥克筆
在底稿上標註記號。

創造擬真風景的用具

我認為不需要太多只有單一用途的用具，應該要注重其機能性與好用度。
這些用具在設計上也相當不錯。
以下是我在了解許多媒材、用具之後，依序選擇的用具。
這些用具在其類別中也屬於優秀的用品。

用　具

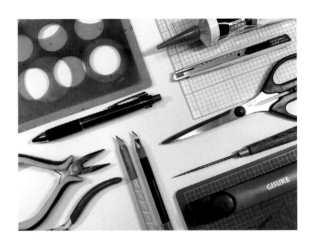

筆刀
這是我主要使用的
刀具。

筆刀
這是製作夥伴使用
的刀具。

美工刀
這是用於裁切長直
線的刀具。

G CLEAR 透明接著劑
優點是黏接後溢出的接著劑可以擦除掉。

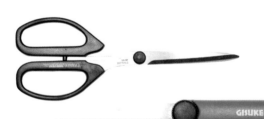

（上）剪刀
用於從全開紙張裁切所需大小的紙張，或非精細裁切時。
（下）鋸子
輕巧款，方便裁切手邊的補強木材。

噴膠 55／77

噴膠 55 的黏著力較低，可
用於紙型的暫時黏接。噴
膠 77 可用於地面、建築
物、汽車，還有紙張表面
之間的黏合。

（上）鐵尺 30cm／50cm
用於保麗龍等長直線的切割。

鉗子
有助於人物組裝補強時或
彎折鐵絲時。

鑷子
用於黏貼組合細小部件時。

錐針
在紙張部件鑽出
小洞。

噴筆
噴筆透過空壓機取得空
氣後將顏料噴出塗色。

紙雕藝術　紙雕擬真風景

我的作品總離不開 3 項題材，那就是《人物、汽車和小狗》。

常有人問我：「你是不是很喜歡小狗？」我總無趣地回答：「相較之下，我比較喜歡小狗」，然而在某種意義上我內心暗暗希望大家給予評價。這是我表現作品的一種技法，有時將柴犬威風凜凜的站姿設定為畫面的核心，以引導觀賞者的視線，或是讓小狗跑過整個畫面，帶給畫面動態感。此外，2 隻活蹦亂跳的小狗還能順利帶出登場人物，有助故事的推展。從 26 年前最初的 2 幅作品開始，我持續在超過 200 件的作品中加入小狗的身影，這是一種為了填補場景間隙的裝飾添加。

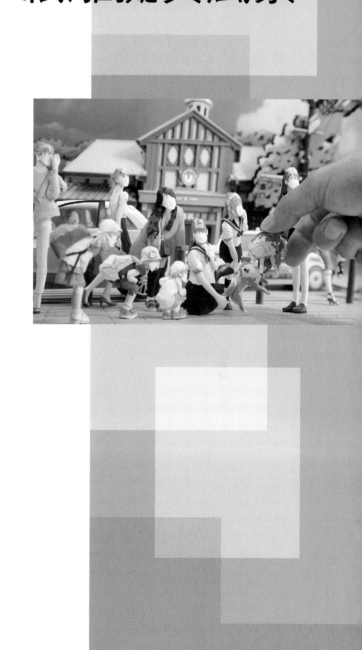

至於汽車，毫無疑問的是我的最愛，孩提時期就開始玩迷你車。躺臥放低視角，汽車的場景就映入眼簾，開始天馬行空的幻想，從這個視角啟發的想像一如現在的創作發想。在場景中汽車身影低伏，襯托人們之間的交談，即便如此，我仍希望汽車是位令人印象深刻的黃金配角（名配角）。我描繪的並非最愛的汽車，而是想創作、描繪出《汽車周圍的人們》，這是我創作的視角。

自從頻繁繪圖開始，人物就是一個困難的題材，難度就像只有繪畫天才方能隨心所欲地描繪出人物，但是透過紙雕技法卻能夠達到。紙雕並非在紙上描繪，而是利用紙張描繪、創作，笑臉、姿態、流行穿搭都能一一展現。當想像成型的瞬間，我覺得自己的內心澎湃不已。

我將在 PART 1 中介紹最新作品的製作過程直到成品的展現。

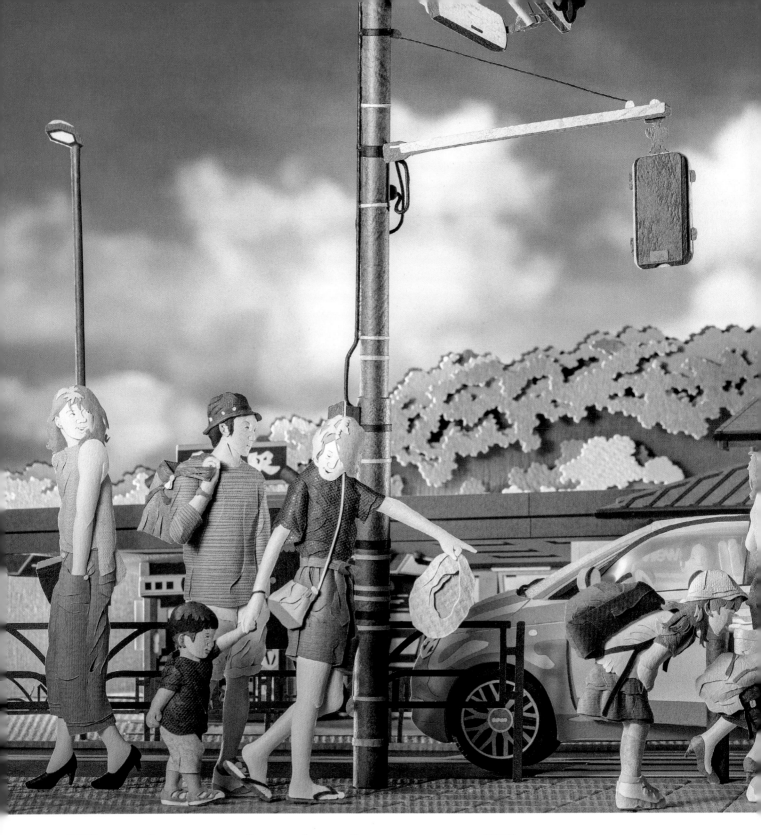

Thank you for the Longest Time
～原宿站 2020～

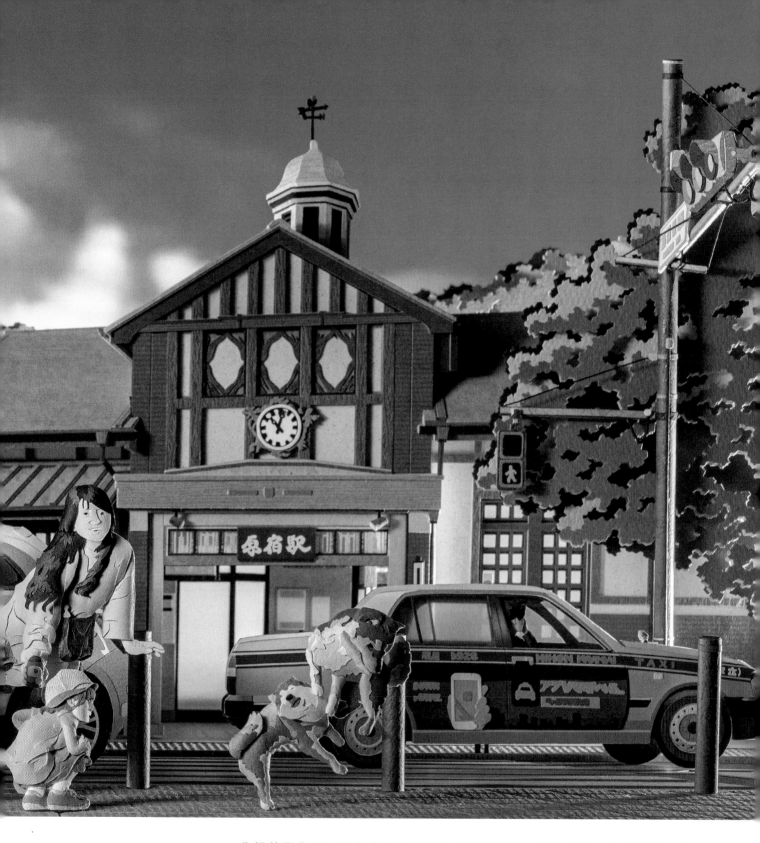

我想將變化不斷的東京街道存留在紙雕場景中，這也是我一生的主題。如果大家熟知的原宿站將面臨拆除，就只能將其化為作品保留下來。以原宿站為舞台，人物、汽車、小狗一一登場，不過焦點仍舊是原宿站本身這位名演員。

The Last Stage─千秋樂─

image
作品圖片

我拍下今天過後因拆除工程即將關閉的原宿站。從外觀、剪票口、售票機到商店的飲料櫃，以各種角度捕捉首班電車將要出發的寂靜車站。

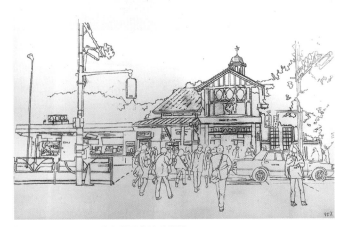

①車站已開始翻新，不過作品仍以舊時建築為標誌來思考殘留在大家印象中的結構。除了拍下一張全景照片之外，我還從正面拍攝了一連串的照片。因為我想建構的是一幅細節圖面而非繪畫。

②這是為了和製作夥伴在構圖上達成共識，描繪自照片資料的素描初稿。而登場人物的構圖還在思索中。原創故事將呈現在這幅構圖中。

sketch
素描草稿

人物、汽車全部都獨立描繪。在描圖紙描繪出資料照片中的線條，完成影像輪廓，再稍微添加一點設計。描繪的線條為裁切線，所以與其說是一幅畫，更像是一幅設計圖。將建築從資料照片轉化成方眼紙上的設計圖面。

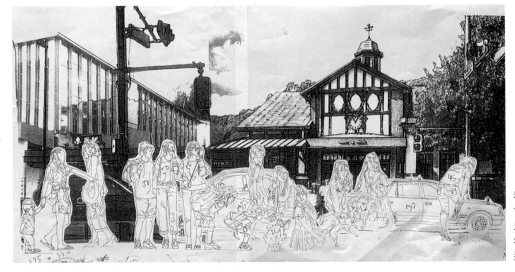

利用影印的放大縮小來調整登場人物的尺寸，再開始裁切黏貼，創作出如實際尺寸比例的繪圖。完成的構圖中，柴犬在這個場景裡活蹦亂跳引人注目。接著再分別將這些角色製作成紙型。

making

車站製作

建築物景深的呈現有最佳角度，絕對不是隨意做出形狀，而是有《紙張的規則》。不同於細節的重現，我認為如何濃縮景深是一種創作表現和創意發想。

車站 Station

描繪底稿

1　在描圖紙上描繪線條。

2　不時翻起紙張確認描繪的線條。

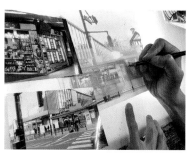

3　透過不同角度的照片，了解建築構造。

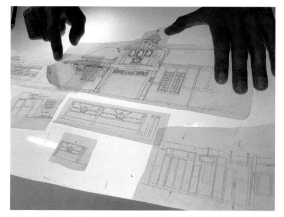

4　建議分區描繪各個部分，完成比例不同的底稿。

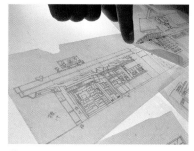

5　對照底稿，並從位置關係確認描繪的範圍。

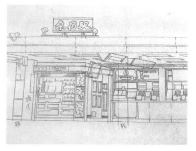

6　因為鏡頭而變形的線條，調整成與地面呈垂直水平。

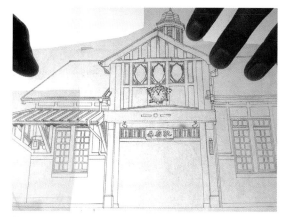

7　車站最前面的圖層。

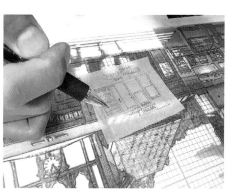

8　描繪出飲料自動販賣機與飲料罐陳列的輪廓。

裁切部件

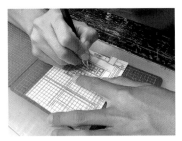

9　紙型貼上紙張後，沿著紙型上的線條切割，使窗戶鏤空。

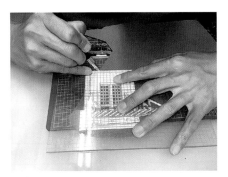

10　繼續用同一張紙型，這次裁切出窗框。

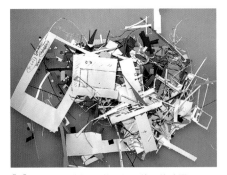

11　裁切後的紙型和裁切掉不使用的碎屑。

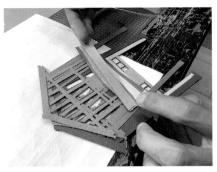

12　紅磚、木造骨架使用了這些張數。越前面的圖層越小。

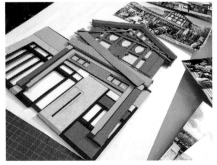

13　與車站建築內部圖層組合時，可發現紙張顏色和質地都與外觀圖層不同。

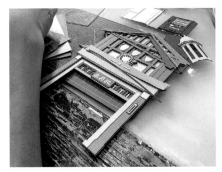

14　再疊上站名、時鐘、尖塔、裝飾物，車站的樣子呼之欲出。

黏貼組合

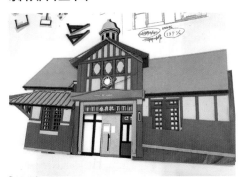

15　暫時組裝包括屋頂的部分。屋簷和實際建築相同呈現不平整的凹凸線條。桁架也比照實物設計。

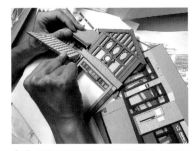

16　屋頂和屋簷這些傾斜零件的組裝至關重要。

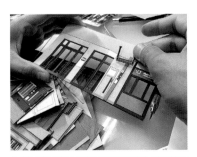

17　車站建築內部不細看也不會顯露的部分，也貼上實物有的部件。

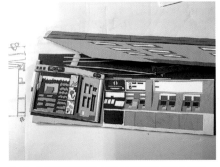

18　售票機是將紙張重疊並且切割成凹凸結構。

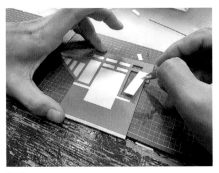

19　與珍珠板（1mm 厚）黏合後，裁切出紅磚和木造骨架。使用噴膠 77。

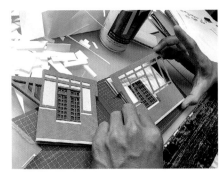

20　裁切好的紅磚和木造骨架黏貼在外牆，使用噴膠 77。

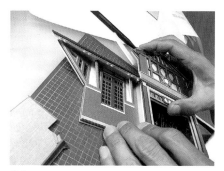

21 將建築部件全部黏上珍珠板補強。

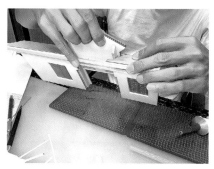

22 固定尖塔。內側用方木條補強。接著劑使用 G CLEAR 透明接著劑。

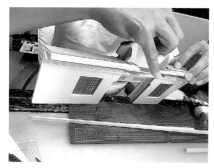

23 調整屋頂角度，固定用方木條組合。

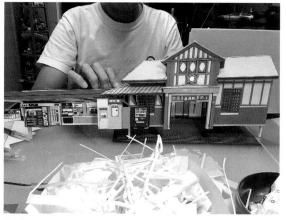

24 組合完成的車站建築。前面是珍珠板的碎屑。

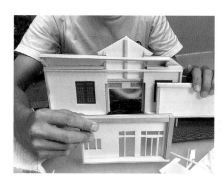

25 對齊完成的外觀，固定車站建築內部。室內窗、玻璃都黏上半透明（乳白色）的壓克力薄片。

細節重現～車站建築完成

26 圓木棒捲上紙張連結成雨水管。

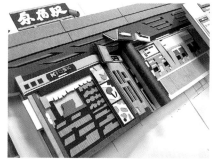

27 kiosk 便利商店為了區別櫥窗內的商品，只裁切出輪廓。

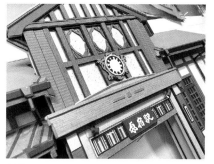

28 可看到雕刻時鐘上方的木雕和有刻紋的磚瓦。

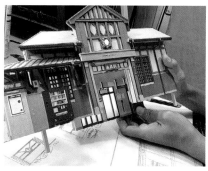

29 為了將補強的方木條插進底座，留下 3cm 的長度。

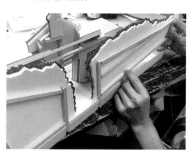

30 背景為明治神宮的綠蔭，補強後固定於底座。

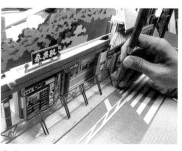

31 將人行道護欄的內側黏上鐵絲補強後，用錐針在底座鑽孔，再將鐵絲插入底座固定。

making "person"

人物製作

如同時間靜止的姿勢，搭配著哭或笑的生動表情。紙張是否能夠呈現這些樣態？而且要再加上流行的穿搭。以下將為各位介紹經過時間淬鍊我所習得的一項技法。

① 擺出姿勢的女性

作品中有位帶著小孩探訪原宿的女性，是我請她擺出作品中的姿勢拍下照片。這個技法可使實際人物出現於場景中。

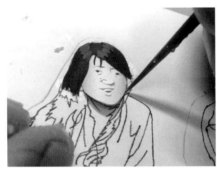

1　「請看正面對著四處奔跑的小狗微笑」。這是我請對方依照要求擺出的姿勢。

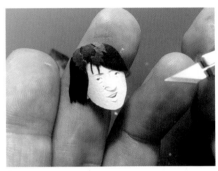

2　利用錐針將臉部部件彎出弧度。將輪廓沿著紙型的臉部線條黏合，再疊上頭髮部件。

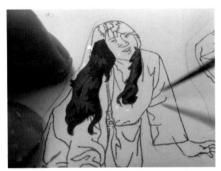

3　裁下整個紙型。用刀刃畫出切口，並且往內壓折，突顯表情。

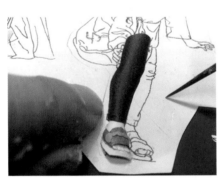

4　頭髮縱向貼齊，用錐針彎出弧度。黑髮上為明亮色調，這是在底稿階段就描繪出的部分。

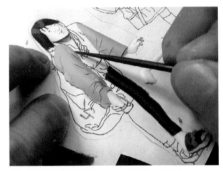

5　沿著紙型線條將腳黏回，使腳呈現明顯的圓弧狀。

6　利用錐針彎出弧度的部件都黏回紙型。

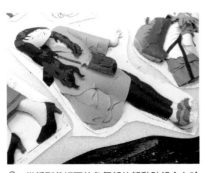

7　在脖子和腳的上方黏貼上衣。身體部件使用與臉、手不同張的紙型製作。

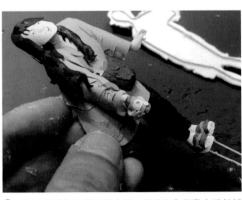

8　從紙型裁切下的各個部件都黏貼組合在珍珠板（1mm 厚）上。使用 G CLEAR 透明接著劑。

9　最後從珍珠板裁切出人物。並且在內側黏上鐵絲補強。

② 女高中生、其他人物

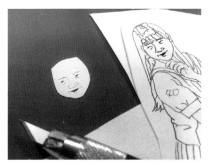

1 將膚色（丹迪紙 P53）用噴膠輕輕黏貼在紙型，裁切出表情線條，裁切好後撕除紙型。

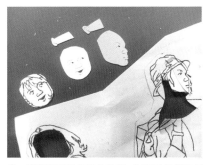

2 對著紙型裁切好的臉部。這個時候紙張仍較為平面，有著與底稿相同的表情。

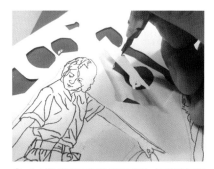

3 在丹迪紙裁切出臉部和手臂。要做出呈現圓弧狀的部件，在輪廓線外側 1mm 處裁切。

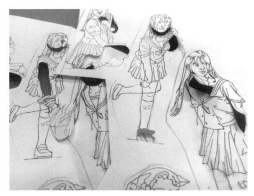

4 裁切用及黏回用的紙型需影印準備約 10 張。

5 裁切後不用的紙型。制服也在輪廓線外側 1mm 處裁切。

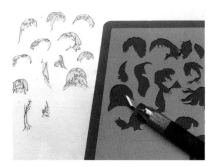

6 頭髮也在外側 1mm 處裁切。

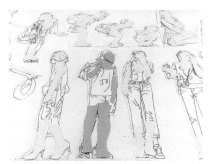

7 女性形象柔和使用淡淡的膚色（丹迪紙 P53）。男性使用日曬後較深的色調（丹迪紙 R11）。

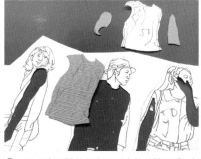

8 需考慮服裝顏色與周圍人物的協調感，每套服裝的紙質皆不同。

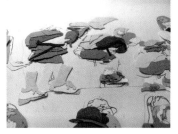

9 3 位小朋友齊聚時，服裝更要選用不同的紙質和紙張顏色，並且留意配色。

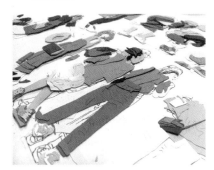

10 暫時配置時也可以感受到人物的動態感。

11 裁切人物的紙張選用 A4 大小。依紙質的種類收整。

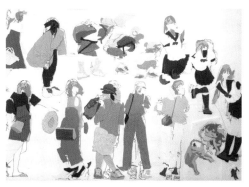

12 紙型人物完成時放在一起，並且確認服裝顏色的協調感。

making "car"

汽車製作

其實我的紙雕技法源自汽車創作。擬真的訣竅在於車身的①弧度、②顏色區分、③打亮。透過這 3 種效果，使汽車不淪為背景，而成為畫面的配角。

飛雅特 500

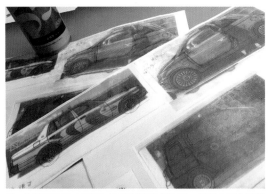

1　在資料照片上黏貼已畫出線條的描圖紙。用彩色列印準備 10 張紙型。

2　車輪選用提升成品美感的款式。

3　從另一張資料照片描繪出汽車車門打開後顯示的內裝。

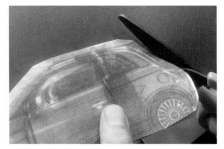

4　將紙型黏貼在藍色系（丹迪紙）A4 大小紙張後裁切。一開始先用剪刀剪下，之後再用刀片裁切。

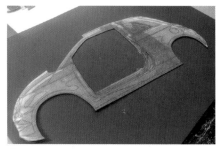

5　車頂、引擎蓋和車體下方線條，在弧度的上下 2mm、輪廓線的外側裁切。

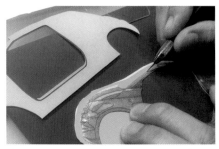

6　飛雅特 500 變更為大家喜愛的水藍色。紙張（丹迪紙）依照色階區分挑選並且裁切。

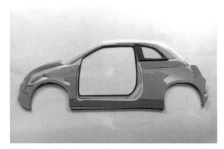

7　加入高光，在車身做出汽車獨特的光澤。

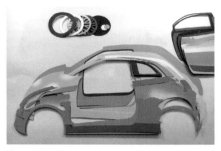

8　用噴筆噴上透明壓克力顏料（白色）呈現高光效果，再將紙張疊在上面，呈現出彷彿汽車的光澤。

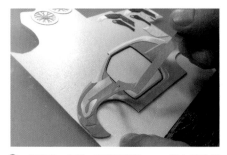

9　將車身、座椅、車輪等部件，一一黏在珍珠板（2mm 厚）上，使用噴膠 77。

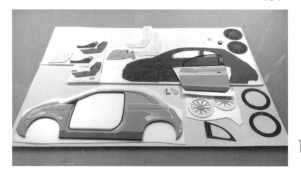

10　整理黏貼過後，宛如將車子的部件完成。

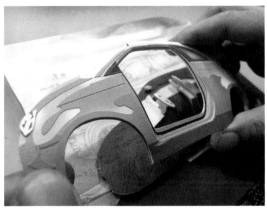

11 用手將車身往上下彎出弧度。

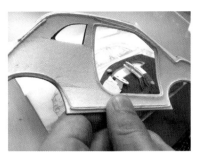

12 將鐵絲沿著輪廓黏貼在車身內側，以便補強或保持弧狀。

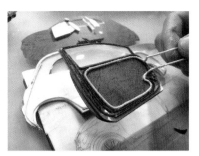

13 為了將有厚度的車門組裝在車身並且保持開著的狀態，在內側貼上鐵絲。窗戶黏上乳白色的壓克力薄片。

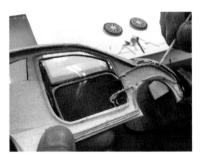

14 保持車門打開的鐵絲黏在車身內側，使用 G CLEAR 透明接著劑。

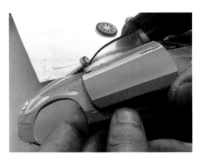

15 調整車門角度。

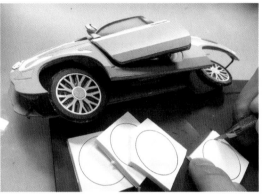

16 如果將車身固定於底座就可創造出車身空間。將保麗龍板（3mm 厚）依照輪胎裁切成圓形，用來調整輪胎高度。

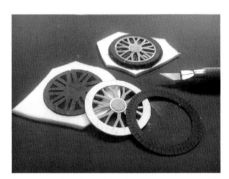

17 將輪胎貼在車輪上，將劃出刻紋的輪胎邊緣摺起，藉此表現出輪胎厚度。

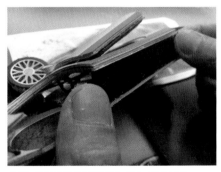

18 用保麗龍板框出車身空間，藉此補強。

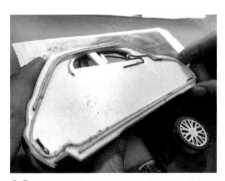

19 車身內側也用鐵絲補強，還加裝上車門後視鏡，並且用鐵絲固定。

20 後面高起的空間也用鐵絲連結固定。

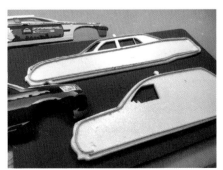

21 日本計程車、豐田 Comfort 計程車也用相同的方法補強完善。

22 從這個角度看不出汽車厚度只有 2cm。

25

making "car"

汽車製作

從有眾多汽車的照片資料，挑出符合作品配置的透視構圖。或是配合作品的透視構圖來拍攝汽車。從前面、後面、車頂、到車內可見的窗柱，觀看角度必須和作品配置一致。

車站前的汽車

1　辨別光線描繪線條。

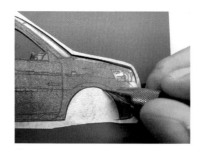

2　車身的裁切只要依照色數反覆作業。

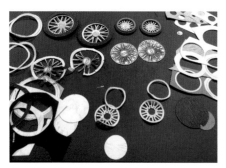

3　車輪的裁切像是一種剪紙描繪。

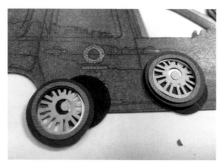

4　小小車輪也有很多張數和顏色區分，雖然是紙張也能呈現擬真效果。

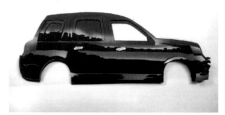

5　黑色汽車表面交錯重疊深藍色紙張，加上用噴筆噴上的白色，就能營造出蔚藍天空下的倒影。

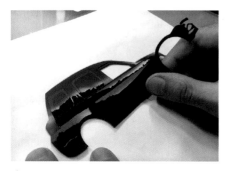

6　黏貼在珍珠板（1mm厚）上。

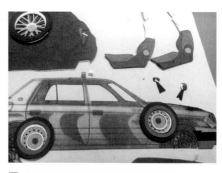

7　接著當作底稿描摹好的是白色豐田 Comfort 計程車。

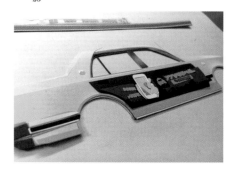

8　車身顏色為黃色，車門表面有廣告，設計成大家常見的計程車。

9　廣告等細小文字依稀可見地融入場景中。

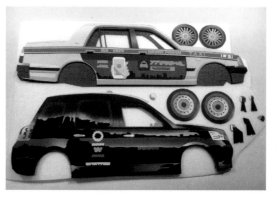

10　將車身輪廓以及部件黏貼在珍珠板上，就可以看出完成的狀況。

making "detail"

風景部件

從資料照片描繪線條。交通號誌從另一張照片觀察微小的細節，並且描繪線條。連微小部分都細膩呈現，可以為作品場景帶來真實感。林蔭細細裁切，並且用 3 階綠色系來區分色調，再用大面積的層疊降低立體感，透過這樣的表現手法襯托出建築物。

交通號誌

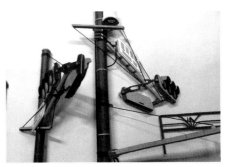

1 從資料照片描繪線條。交通號誌從另一張照片觀察微小的細節，並且描繪線條。

2 電線杆、標誌和橫桿都在圓木棒捲上紙張製成。前端用剪成圓形的紙張蓋住圓木棒。

3 在高處的號誌製作逼真，引導視線，拉高作品場景的高度。

翠綠林蔭

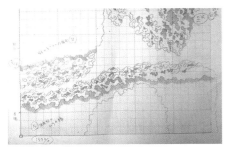
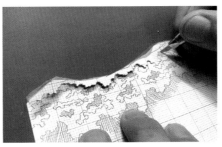

1 描繪在方眼紙的林蔭為最後方的背景，裁切時用顏色區分避免混淆，將其影印後當成紙型使用。

2 用黏度較低的噴膠 55 將紙型黏在紙上，從深綠部分裁切出林蔭基底。

3 裁切線精細而且參差不齊的每一邊都必須不斷改變刀刃方向持續裁切，裁切形狀是一項單調又漫長的作業。

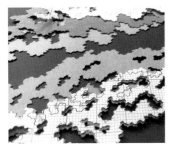
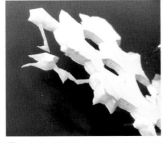
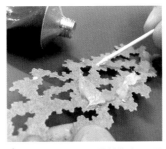

4 從大面積的深綠色裁切到小面積的亮綠色。只要依這個順序裁切，就能用一張紙型有效完成作業。

5 每片林蔭間夾著依形狀切割的珍珠板（1～3mm 厚），利用這樣的大片堆疊營造出景深。

6 狹窄處用矽膠接著劑黏貼，用牙籤細心塗抹。

7 每片圖層正面保持平整，並且平行黏合。雖然很快就可以固定，為以防萬一直到隔天都不要碰觸。

作品解析
Thank you for the Longest Time
～原宿站 2020 ～

（作品尺寸　寬×高×深）560×400×300mm（製作年）2020 年

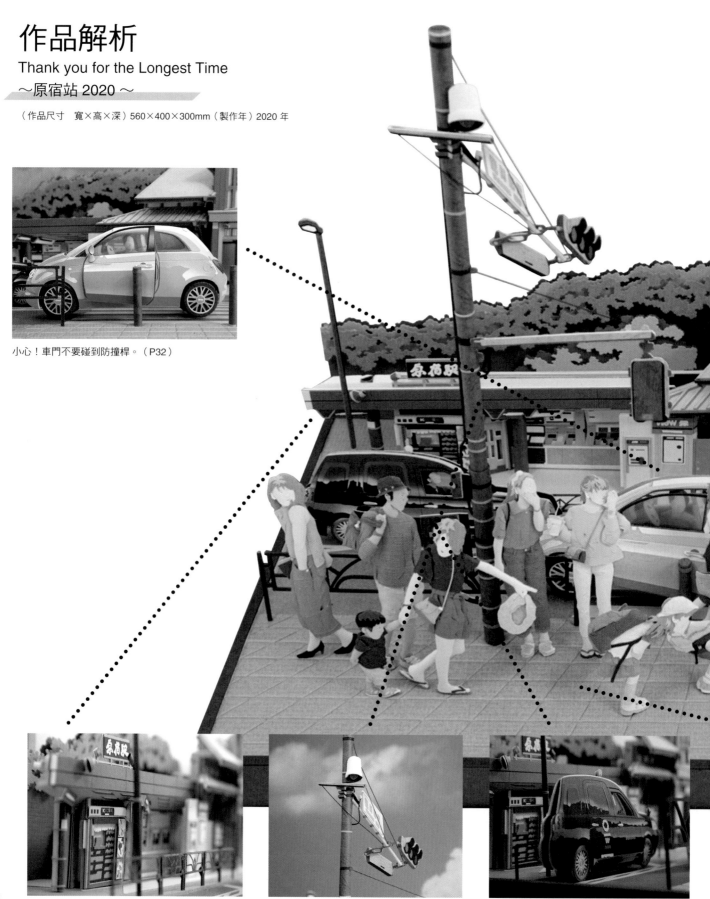

小心！車門不要碰到防撞桿。（P32）

希望大家觀看的角度，這裡似乎有一條可讓人行走的
道路。（P30）

藍天白雲更加襯托出交通號誌的高度。（P32）

日本計程車的圓弧車身。（P32）

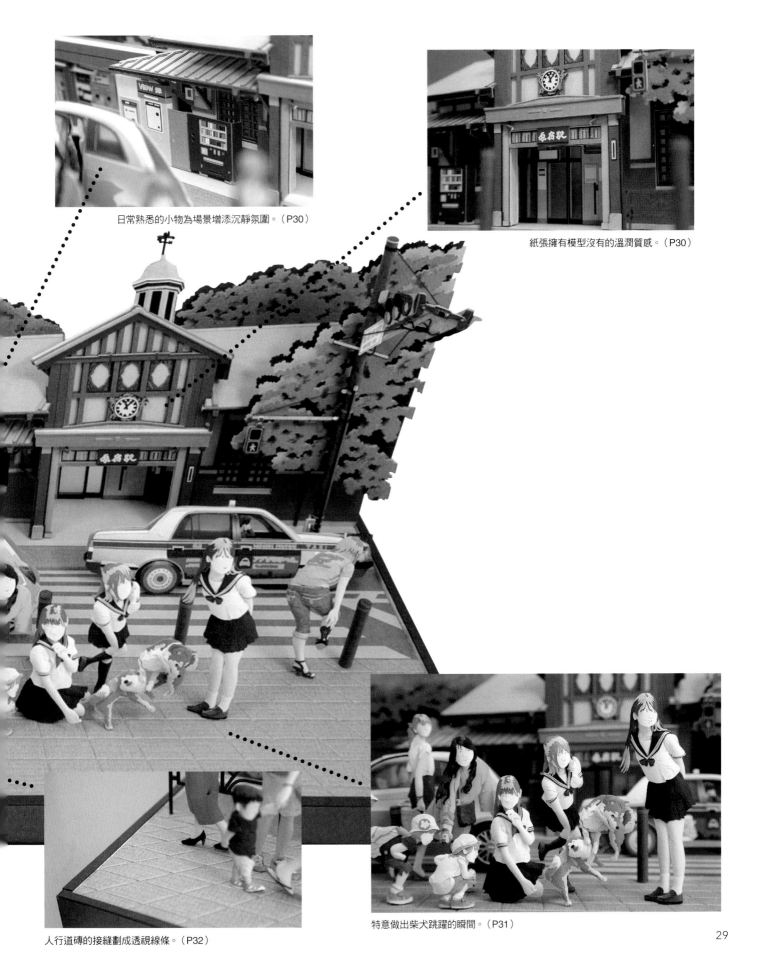

日常熟悉的小物為場景增添沉靜氛圍。（P30）

紙張擁有模型沒有的溫潤質感。（P30）

特意做出柴犬跳躍的瞬間。（P31）

人行道磚的接縫劃成透視線條。（P32）

close up

特寫鏡頭

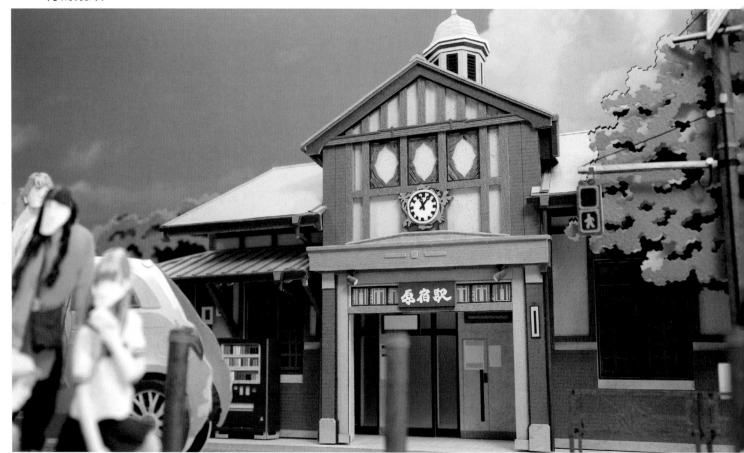

車站

車站建築的屋頂、屋簷增添了整體的立體感，而且端詳各個角度會發現連正面無法看到的部分也都依照圖面製作。從細部可以看出紙張的質感和色彩。透過紙張、運用技巧與發想，建構出車站建築的構造，這正是作品創作的要領。

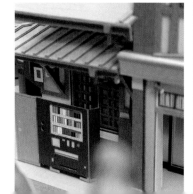

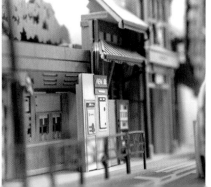

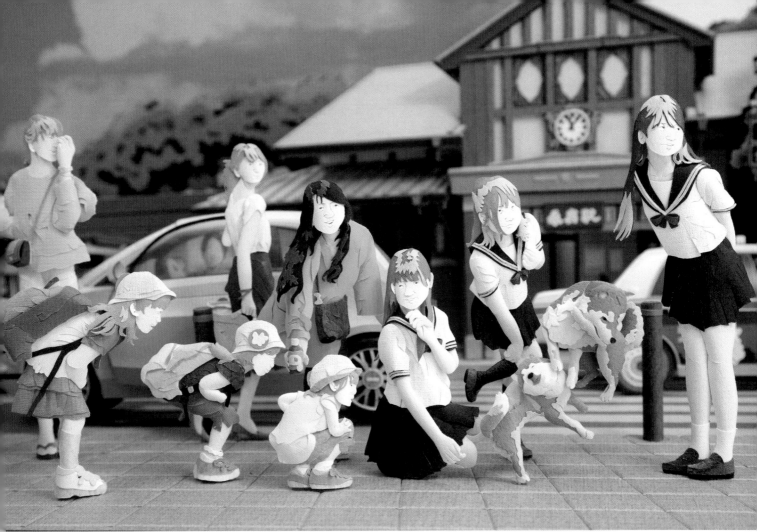

人物和小狗

利用切口和陰影呈現的表情，令人感到栩栩如生的姿態。各種紙張質感設計的服裝，以及女性手臂和腿部可見的柔順裁切，在擬真場景中充分發揮了紙張的可能性。

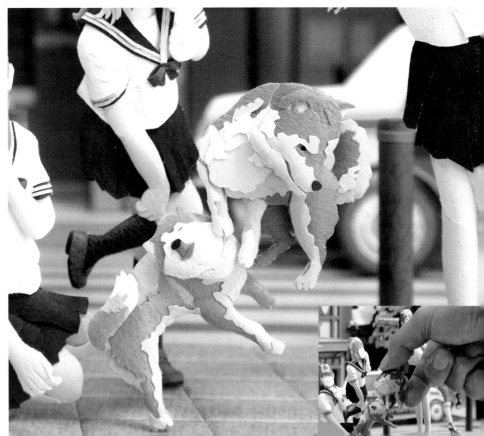

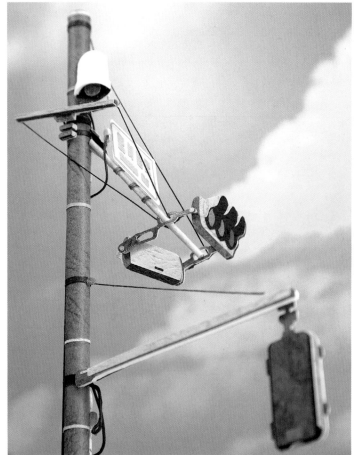

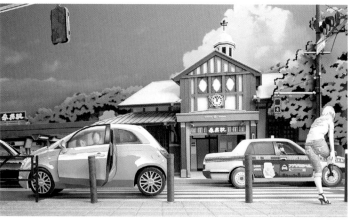

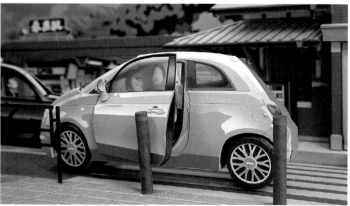

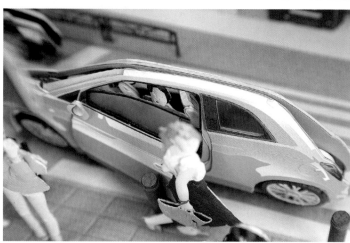

交通號誌・汽車・細節畫面

我覺得由於材料為「紙張」，使大家驚訝於紙張呈現的這些變化。因為我將日常生活常見、又薄又大的紙張化為場景。在情境場景中明顯矗立的交通號誌，亮著紅色和綠色的紙張顏色，勾勒出都會的洗鍊輪廓。其實作品場景中散見許多原宿站和人行道真實存在的小物。要如何利用紙張的特性呈現這些細節？全都是經過日積月累的琢磨才能練就成型。

TOP
從正上方俯瞰的作品

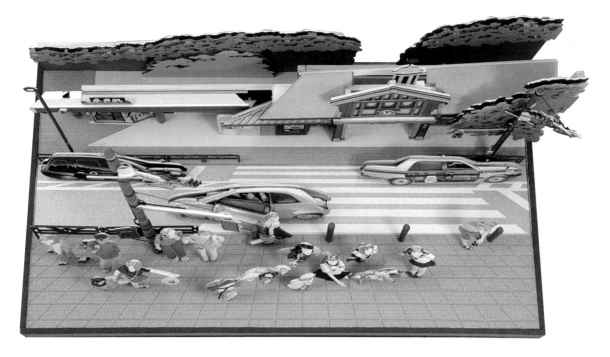

人行道、車道、車站建築、林蔭保有實際的橫寬比例，前後景深則越往內側變得越窄。圖面製作時，透過俯瞰即可了解濃縮景深所需的分配比例。

LEFT
從左側看向作品

RIGHT
從右側看向作品

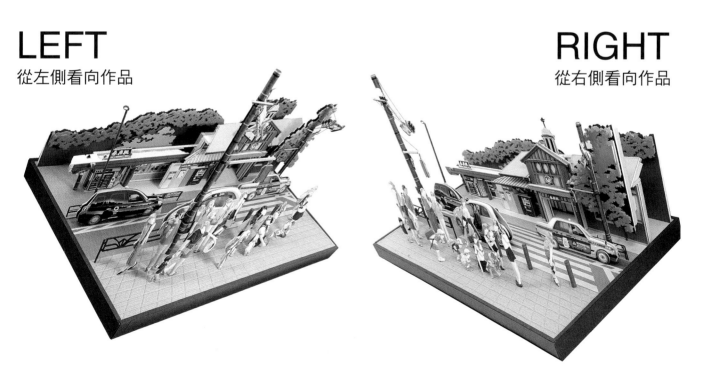

燈 光 效 果　　—圖像的數位呈現—

Making of Light production

完成的作品進入拍攝的階段，後方螢幕投影的《天空》，是由擺放在作品下方的投影機投射出來。積雨雲、夕陽、月光，為場景添加充滿季節氛圍的天空。此外利用打光演繹出《白天、夕陽、夜晚》的場景和時刻。利用拍攝從色彩調整到後製，可嘗試各種多樣的獨特表現。

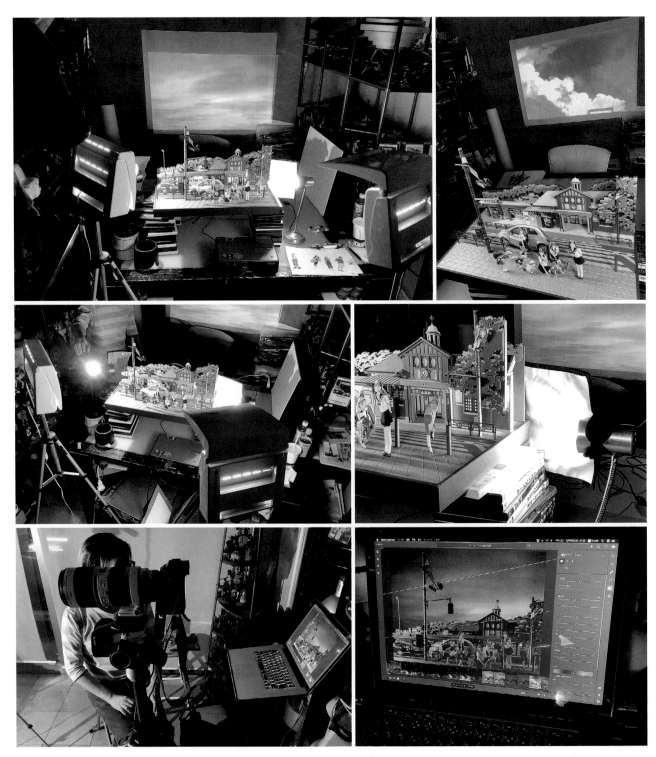

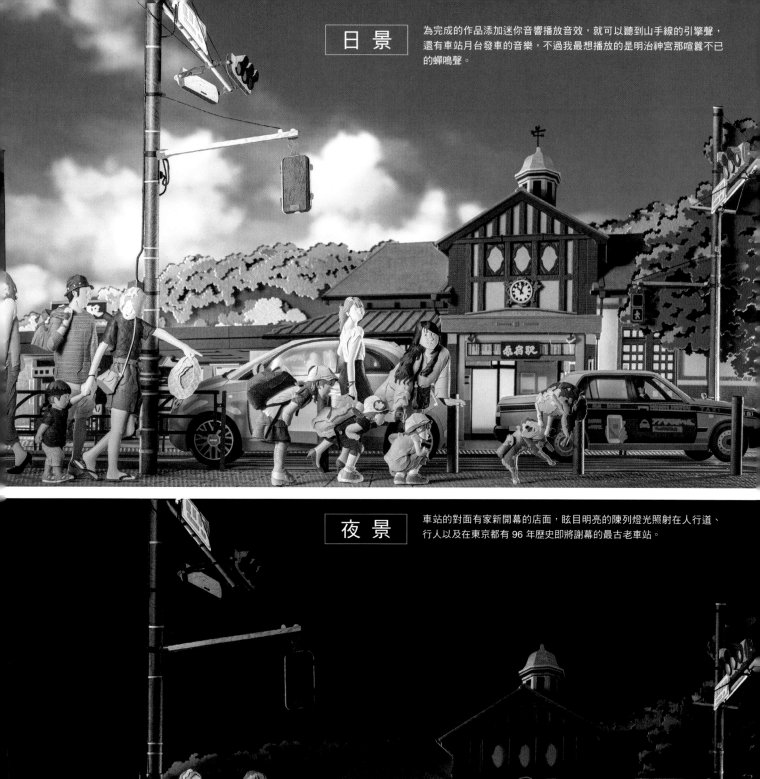

為完成的作品添加迷你音響播放音效，就可以聽到山手線的引擎聲，還有車站月台發車的音樂，不過我最想播放的是明治神宮那喧囂不已的蟬鳴聲。

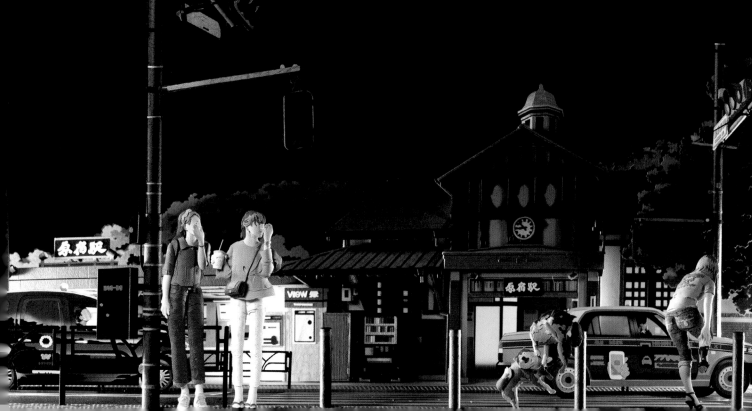

車站的對面有家新開幕的店面，眩目明亮的陳列燈光照射在人行道、行人以及在東京都有 96 年歷史即將謝幕的最古老車站。

夕 陽

一如舞台謝幕般落日降臨，
都會夕陽時分的打光也時尚迷人，
樸實雅致的原宿站 Last Sunset，
對這段漫長的歲月，滿懷感謝之情，期待來日再見。

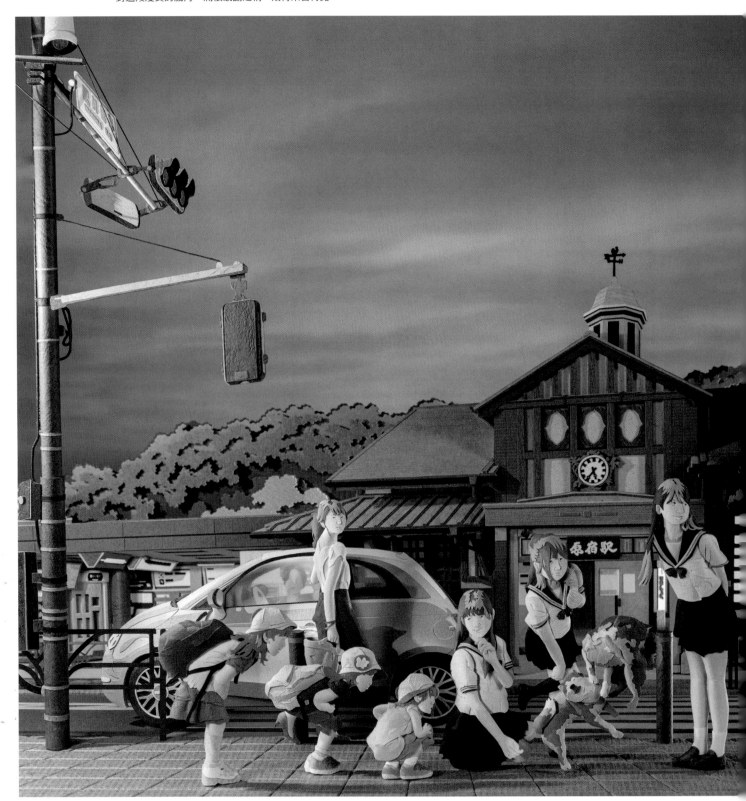

紙雕擬真風景《東京 TOKYO》

「東京」、「TOKYO」。如果光看城鎮這個主題，讓我回過頭來看看，究竟我的作品中有多少是以東京為題材？作品製作的排程極為緊湊，一旦完成，後續案件接踵而至，我想這當中有不少是挑戰以東京為主題的作品。

不論如何，街道的面貌不斷改變，也因此東京街道總是大家拍攝的對象，一直是大家挑戰的題材。

流行時尚穿搭在明天和後天的東京場景中，也訴說著隨時代流轉的故事。這些服飾和現今已不復存在的建築，一起攜手創造出擬真風景。

如今你可以一窺流逝而去的東京景象，尤其在《紙雕創作擬真風景》作品系列中。倘若作品能讓大家回到記憶中的光景，將使我感到無比的欣喜。

我將在 PART 2 中介紹包含「銀座」在內，以東京為主題的各件作品與其製作過程。

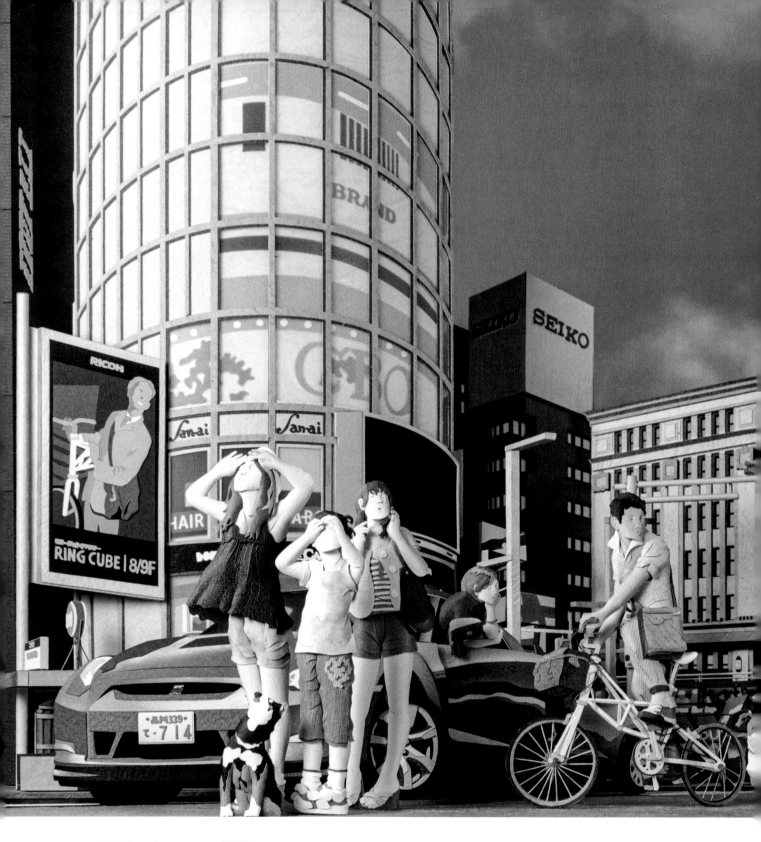

飛向雲霄 GINZA SKY

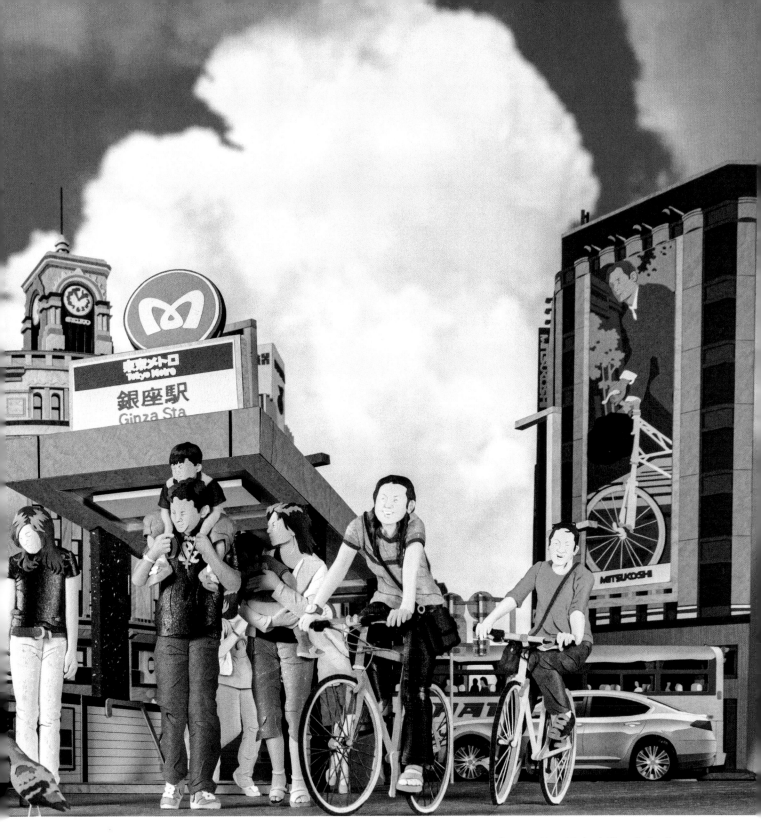

銀座該如何描繪？該如何展現它的魅力？對我而言答案是充滿閒情逸致的現代銀座。因此我構思的元素為自行車，假日自在悠閒的樣貌透過穿梭在銀座人行道的自行車，為場景畫面營造出寧靜的步調，來到銀座四丁目十字路口，迎向都會藍天。我決定不以《IN THE SKY》，而以《GINZA SKY》表示這宛如飛向雲霄的青春氣息。

作品解析

（作品尺寸　寬×高×深）550×400×300mm（製作年）2012 年

長方形底座的場景上呈現極度
濃縮的景深設計。
景深設計和擬真情境的結合展
現了紙雕技術以及我獨創的技
法。

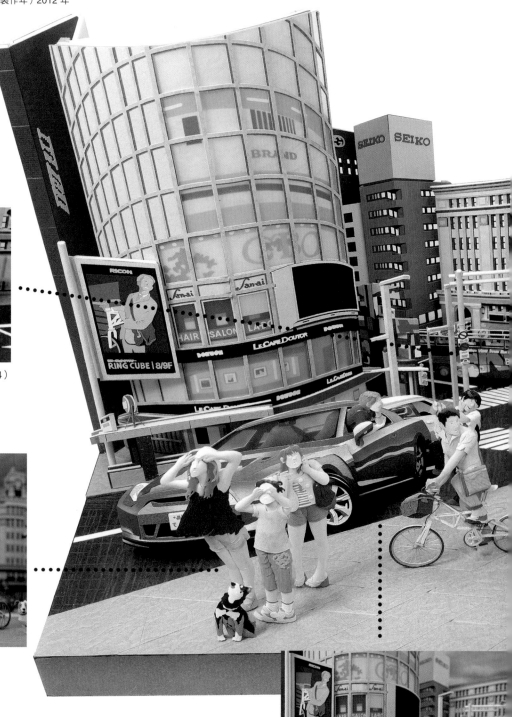

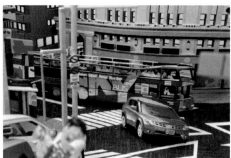

SKY BUS 的乘客是作品製作中最小的人物。（P44）

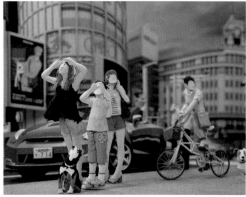

令 3 位女孩目眩神迷的光線。（P43）

停放在日產展示間前面的是最佳性能 GT-R。（P45）

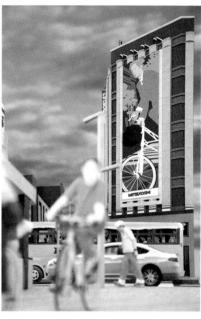

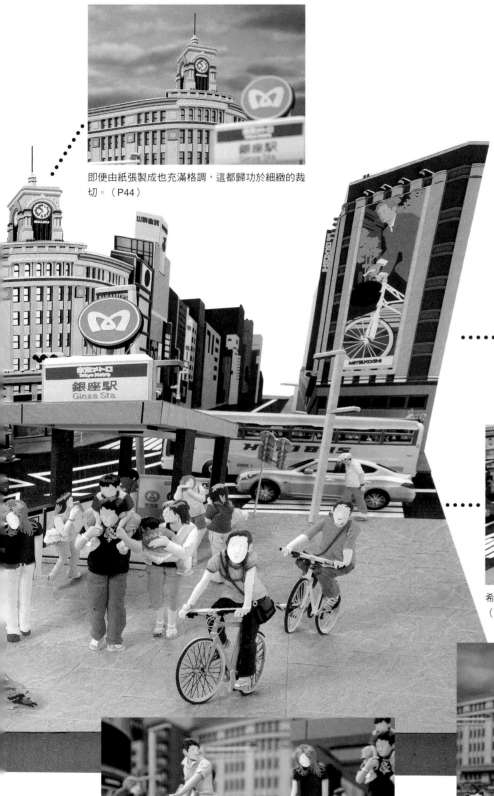

即便由紙張製成也充滿格調，這都歸功於細緻的裁切。（P44）

為了呈現對比，自行車的對向大樓也有一輛自行車。（P45）

希望透過走下階梯的人物，讓人感到地下道的真實性。（P45）

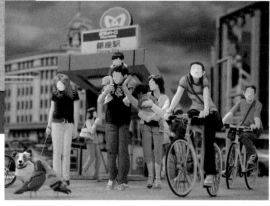

有光澤感的紙張搭配出銀座獨特的味道。（P43）

物件雖小也要充滿趣味。（P44）

image

作品圖片

我想從這個角度捕捉影像，在週日早上 7 點來到這裡，目的是拍下沒有行人走過的建築物獨照。當天還下著雨，無人的銀座讓人留下寂寥的記憶。從資料圖像可看出鏡頭還沾到雨滴。

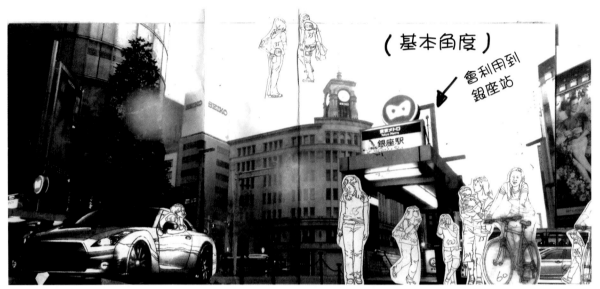

場景設定在以日產畫廊為背景的銀座四丁目，用日產最佳性能 GT-R 添加亮點，取材的同時不斷構思發想。

sketch

素描草稿

從另一張照片描繪通往有樂町的晴海通，描繪至隱沒街角的大樓。由於創作的不是繪畫而是立體作品，所以必須連深處可見部分都要製作。

以和光大樓為中心，描摹照片的影像。這時要將建築物改畫成垂直線條。

close up

特寫鏡頭

製作時大致分成 3 個階段。描繪→裁切→組合。為了避免中途苦思，或是重新製作，依照設計圖按部就班製作。如此一來需要面對的只剩自己的專注力。

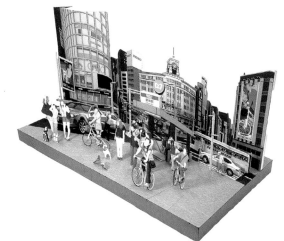

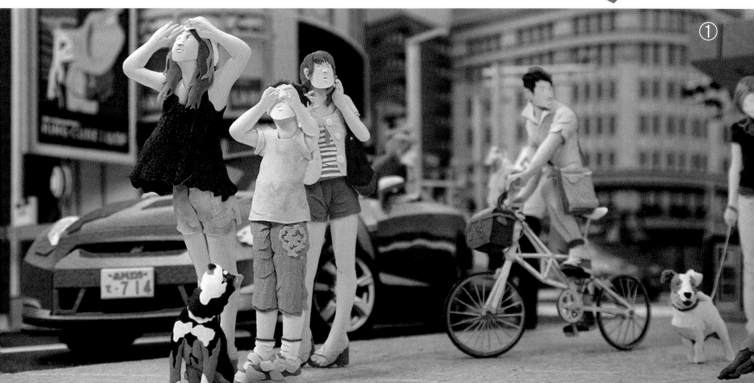

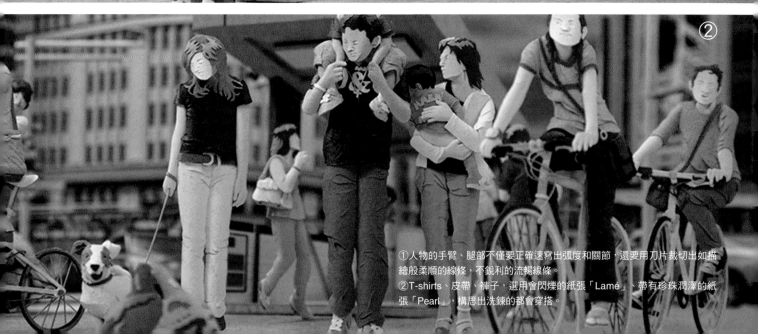

①人物的手臂、腿部不僅要正確速寫出弧度和關節，還要用刀片裁切出如描繪般柔順的線條，不銳利的流暢線條。

②T-shirts、皮帶、褲子，選用會閃爍的紙張「Lamé」、帶有珍珠潤澤的紙張「Pearl」，構思出洗鍊的都會穿搭。

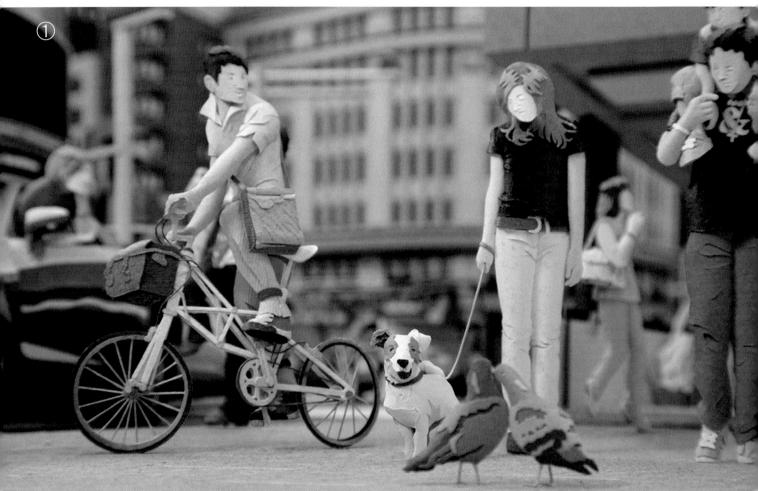

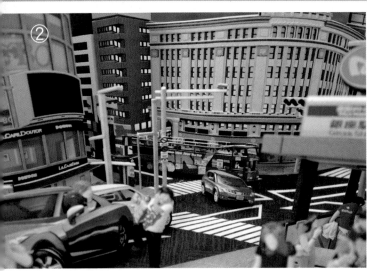

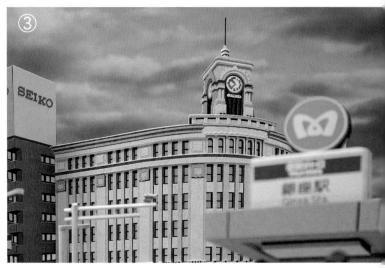

①連輪輻都細膩刻畫的自行車為英國品牌「MOULTON」。利用一對鴿子和梗犬
創造出引人注目的可愛焦點。
②看不清正面的《Murano》，車身偏斜向右行駛。
③有鐘塔的和光大樓，由數個細小窗戶的裁切建構，層疊多張紙張才重現出充滿
格調的細節。

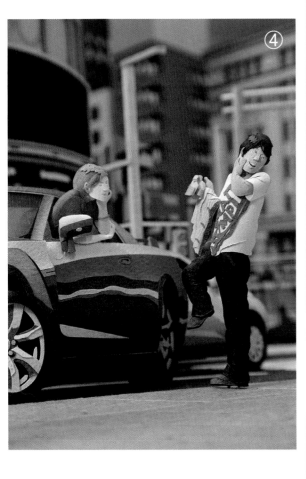

④手上拿著好不容易買到的飲料，額頭汗如雨下，超級炎熱。
⑤三越百貨的垂掛布幕並未當作廣告照片多加著墨，而是用少量色彩的重疊表現。上面還添加了自行車，強化構圖張力。
⑥想添加由 GT-R 和人行道人物交織的故事，汽車設計成車窗打開，並且加入一位女性將上身從打開的車窗鑽出。
⑦配置下樓梯的人物表現出往地下延伸的感覺，實際上也在底座挖了幾道階梯。

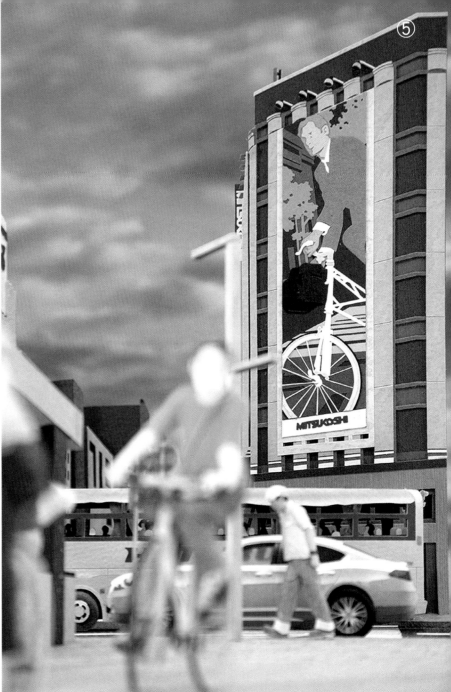

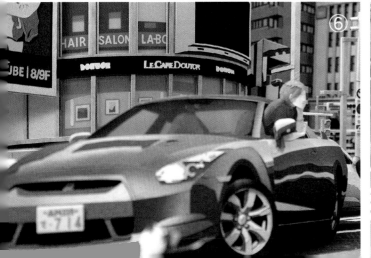

燈 光 效 果

Light production

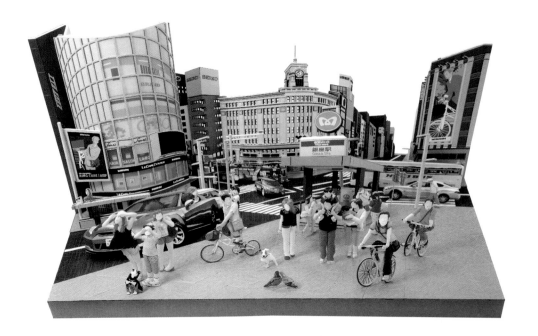

在夕陽的打光營造下，讓人感到太陽正沒入場景的左邊。和光大樓的數張迷你窗戶，都是用乳白色的透明資料夾製作，在光線照射下，窗戶也染上背景強烈的夕陽色彩。若是銀座的夜晚則想到要投射出明亮的光線，大膽調暗大樓部分光線，利用白色燈光點亮，演繹出都會光調。東京 Metro 地鐵銀座站的 A4 出口，地下道的燈泡光色照亮出口天花板。晴海通有來自有樂町的白色打光，三愛大樓側邊的白色打光成功照出日產 GT-R 的身影。

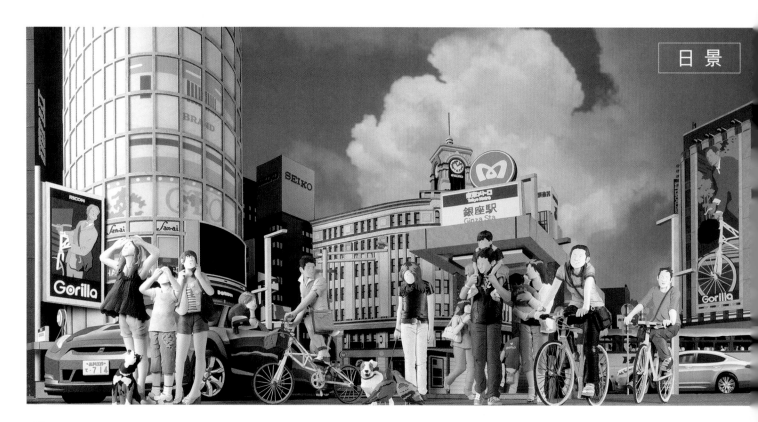

日 景

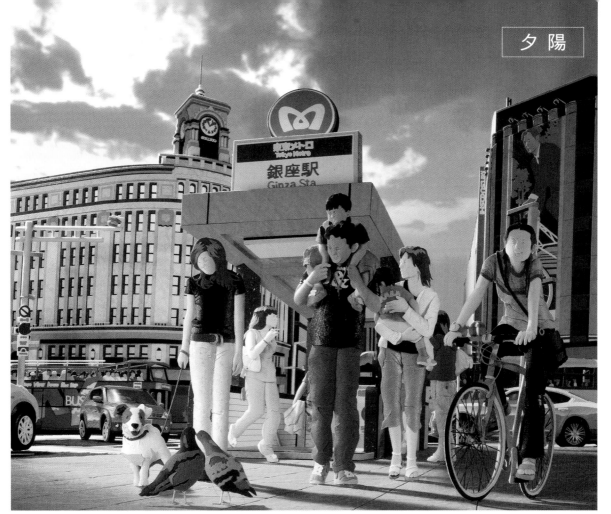

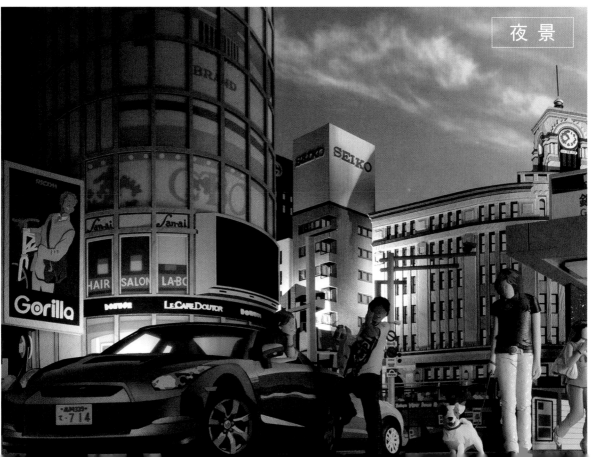

畫廊《東京 TOKYO》

gallery TOKYO

東京・未來之道。Road to future

（作品尺寸　寬×高×深）600×450×350mm（製作年）2002 年

日本橋為道路的起點，東京的未來就從這裡開始。這是 2002 年以東京宣傳海報為主題，榮獲東京電視台「電視冠軍紙雕王」的優勝作品，至今仍是令人難忘的過往。

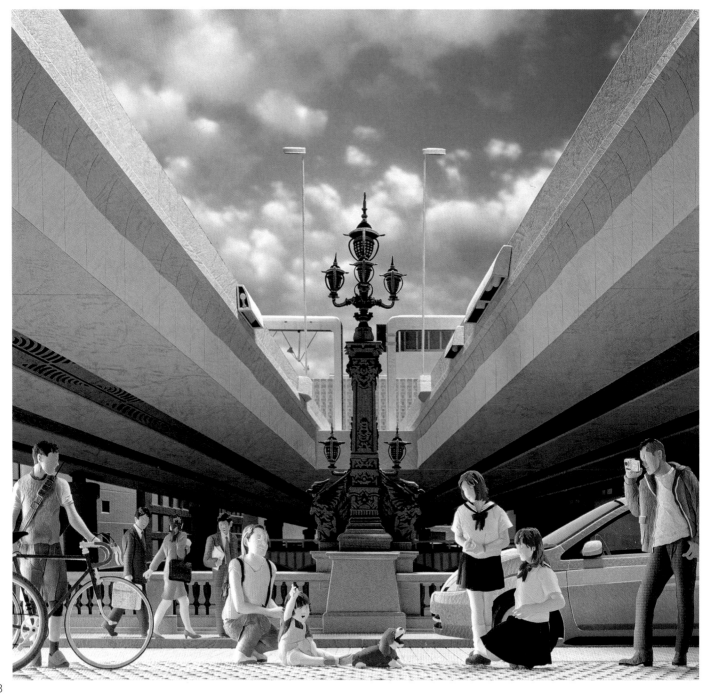

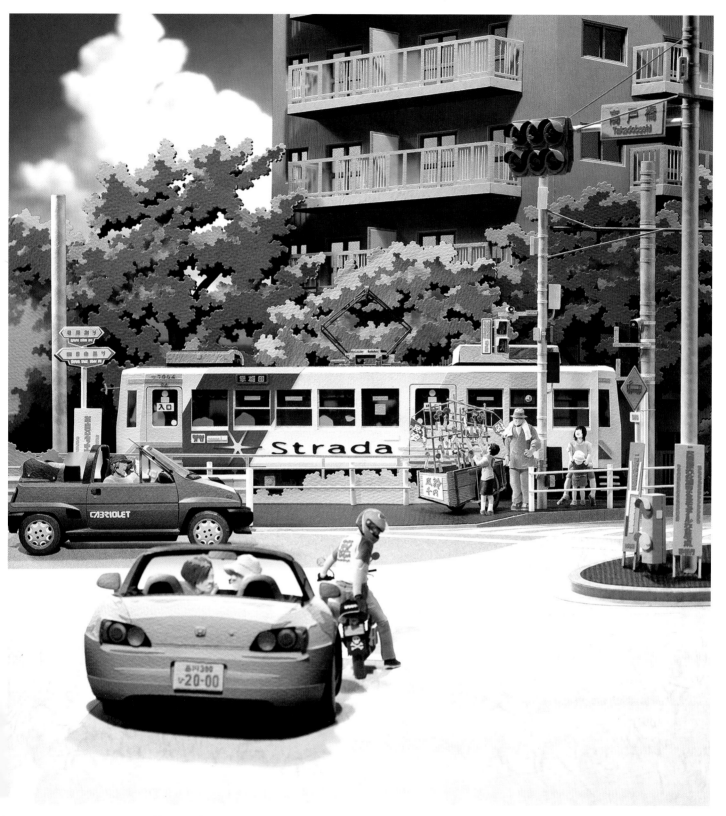

Summer City Road 明治通＋新目白通

（作品尺寸　寬×高×深）450×450×300mm（製作年）2010 年

此處宛如一個大型舞台，等候交通號誌的汽車在舞台正面，暫時欣賞都電車
往左轉向池袋行駛的場景。這個場所是我平日取材的作品創作候選地之一。

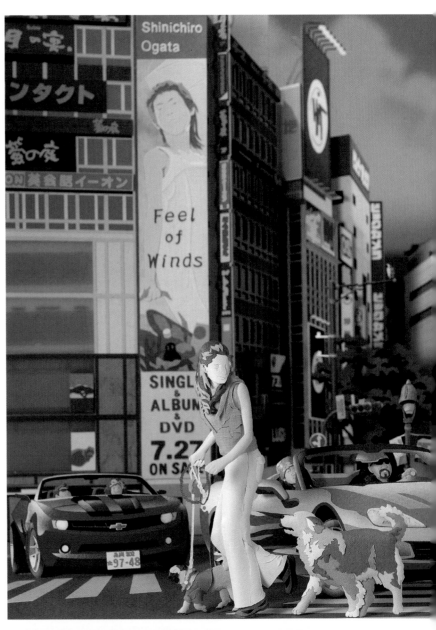

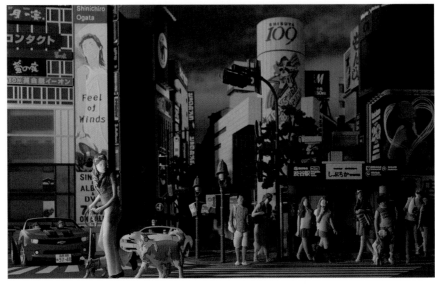

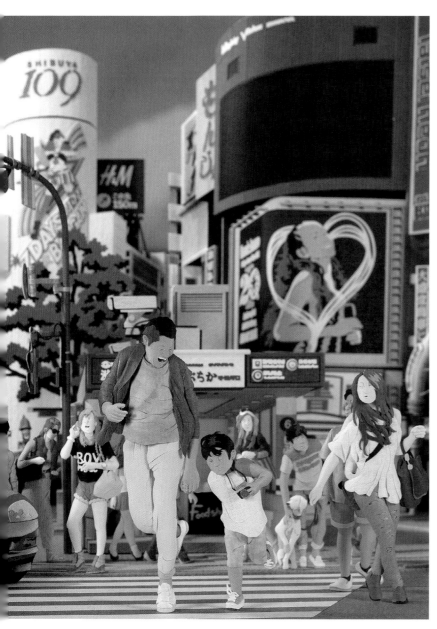

澀谷 Go ahead！

（作品尺寸 寬×高×深）550×350×300mm
（製作年）2013 年

從混亂的十字路口走到盡頭的道玄坂，想當然爾
這就是我作品創作的視角。
Go ahead！不要回頭，持續前進！
我認為只有這裡才能展現 SHIBUYA。

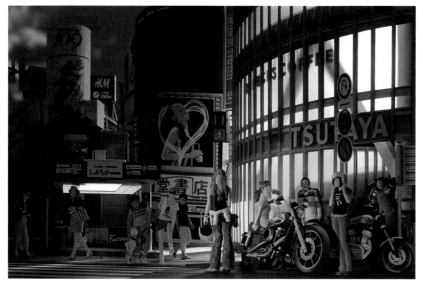

作品解析

明治通～飛鳥山　Downhill～

（作品尺寸　寬×高×深）600×300×350mm（製作年）2015 年

下坡道描繪成又長又寬的弧線道，真的能將作品舞台完全納入其中嗎？製作夥伴將我一心想創作這個場所的想法繪製成圖。《飛鳥山 紙張博物館 展示作品》

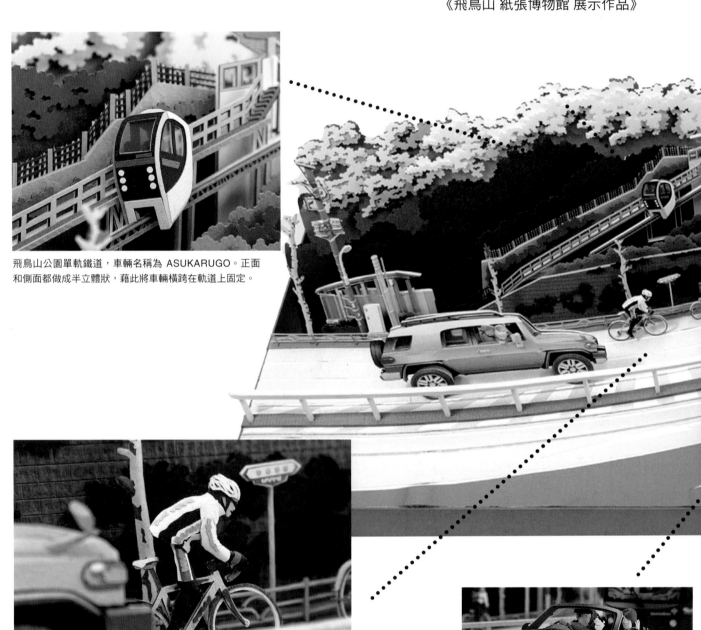

飛鳥山公園單軌鐵道，車輛名稱為 ASUKARUGO。正面和側面都做成半立體狀，藉此將車輛橫跨在軌道上固定。

連公路車選手都要起身用力踩踏板，表現出飛鳥山坡道的難度。

在這個地方添加作品不可缺少的小狗。用黑色突顯柴犬的存在感。

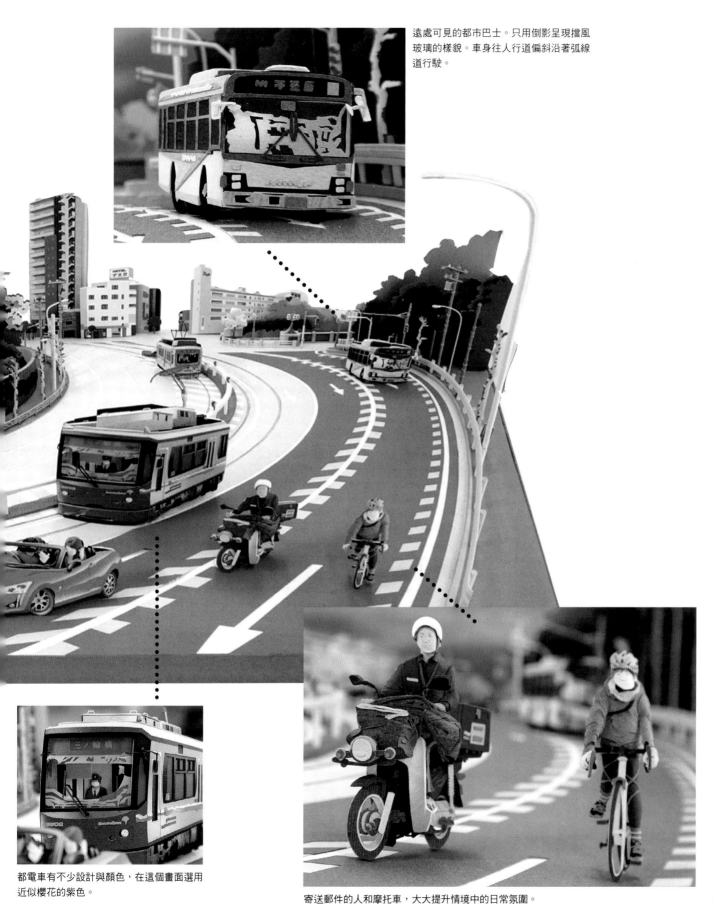

遠處可見的都市巴士。只用倒影呈現擋風玻璃的樣貌。車身往人行道偏斜沿著弧線道行駛。

都電車有不少設計與顏色，在這個畫面選用近似櫻花的紫色。

寄送郵件的人和摩托車，大大提升情境中的日常氛圍。

燈 光 效 果

Light production

選用 3 種粉紅色調的紙張裁切成櫻花，與夕陽的打光照明自然融合。我曾在實際場景中確認太陽西沉的方位。挑選夕陽的天空，就決定了想呈現的打光方式，利用燈泡色當作夕陽，從較低的位置打光，襯得人物和汽車的弧面更加立體。而且 COPEN 的橘色、防止打滑的車道紅色都與夕陽調性相容，彷彿一幅畫。夜晚的場景中，從暗處用白色光線當成街燈和車頭燈，營造出夜晚的情境。

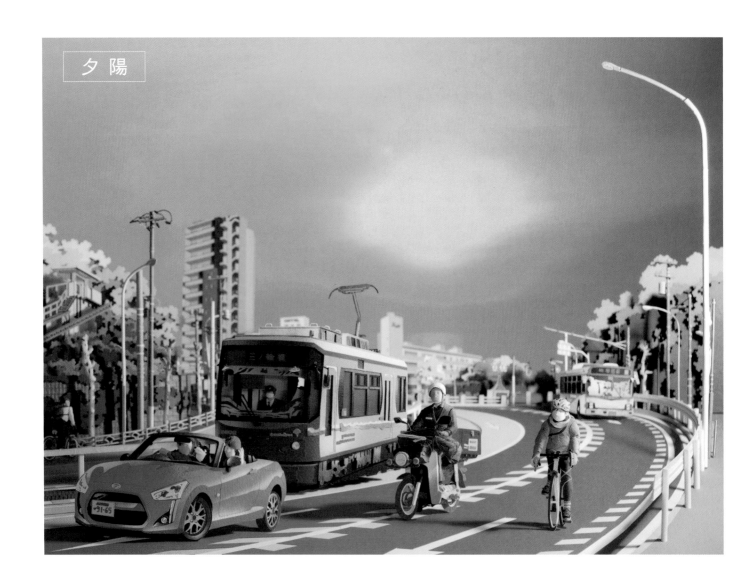

夕 陽

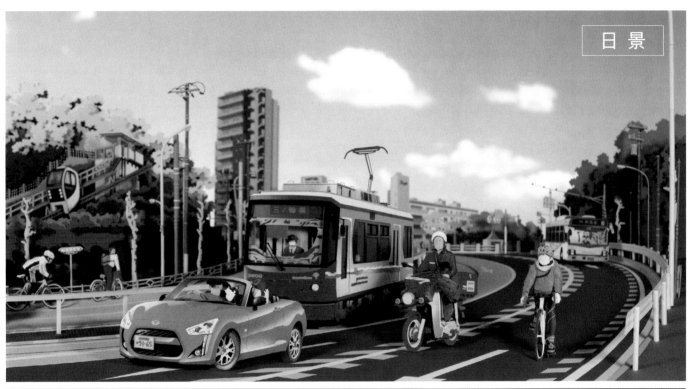

日 景

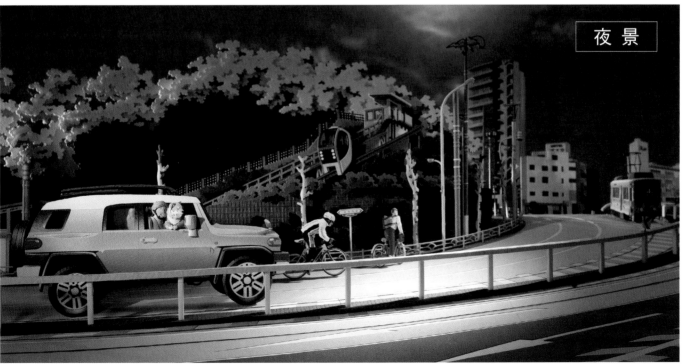

夜 景

作品解析

雷門　西元 2005

（作品尺寸　寬×高×深）600×400×350mm

以製作夥伴的團隊為基礎，挑戰了『走吧！一起去雷門』的創作。
我覺得若創作出雷門，我的紙雕技法將更受到大眾認可。
紙雕藝術中未曾出現的新技法，以《PAPER MUSEUM》之名在過往 25 年間每月於汽車專業雜誌推出新作。

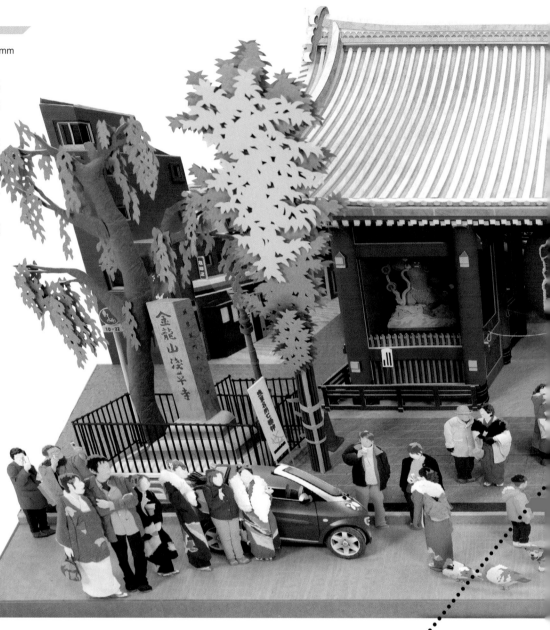

1 石板磚瓦的部分截圖，即便俯瞰也看不出沿著接縫的切割線。

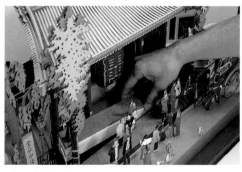

2 底座厚度 30mm，材料為保麗龍。上面黏貼 2mm 的保麗龍板後，再黏貼紙張。

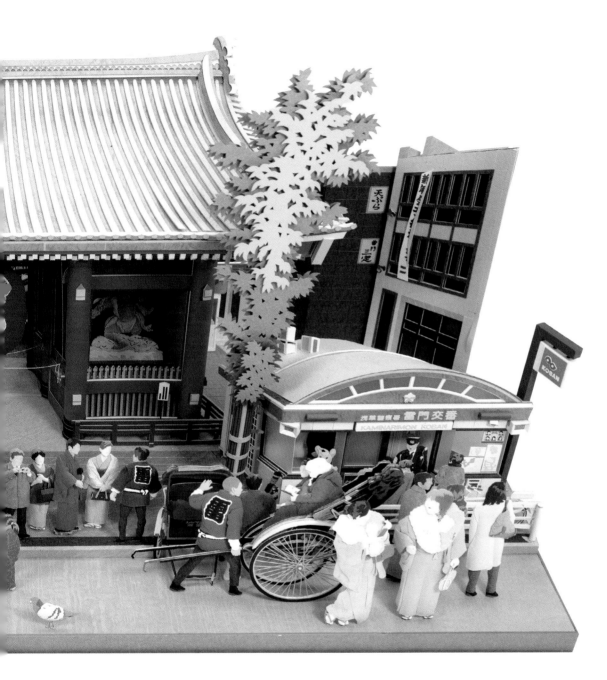

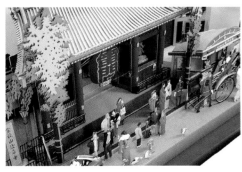

3 底座下方設計完成。正面不會顯露。

4 透過底座下方的照明設計點亮燈籠。

燈光效果
Light production

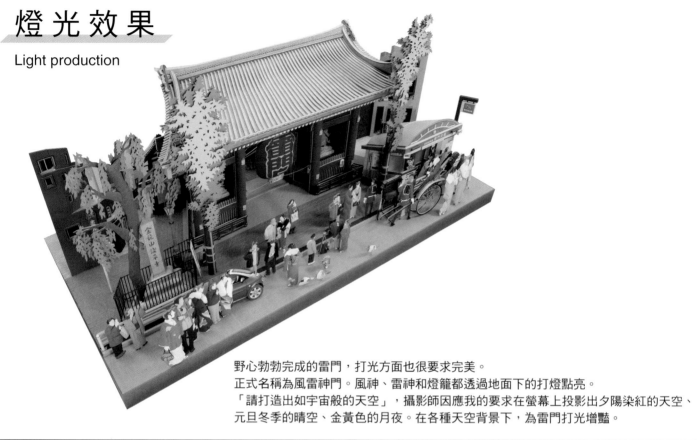

野心勃勃完成的雷門，打光方面也很要求完美。
正式名稱為風雷神門。風神、雷神和燈籠都透過地面下的打燈點亮。
「請打造出如宇宙般的天空」，攝影師因應我的要求在螢幕上投影出夕陽染紅的天空、
元旦冬季的晴空、金黃色的月夜。在各種天空背景下，為雷門打光增豔。

日景

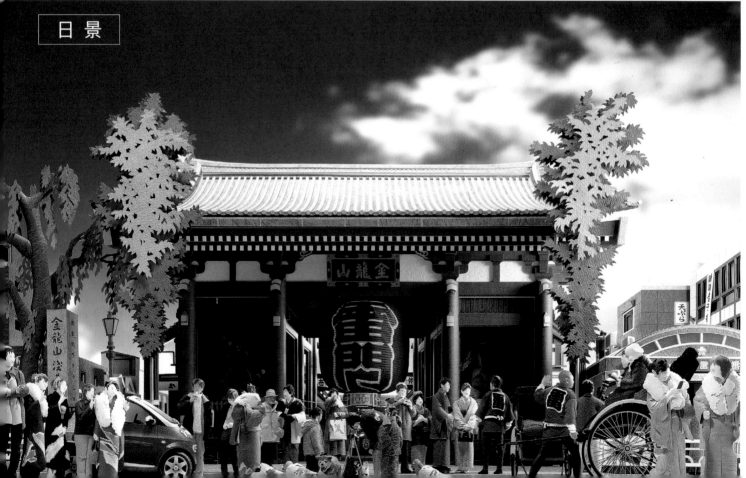

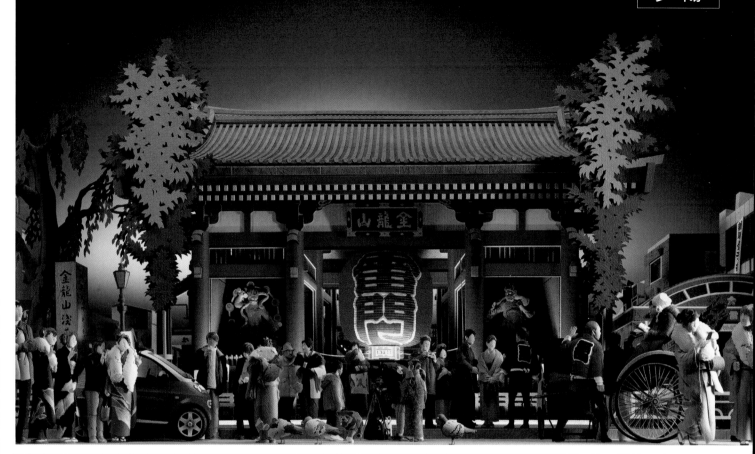

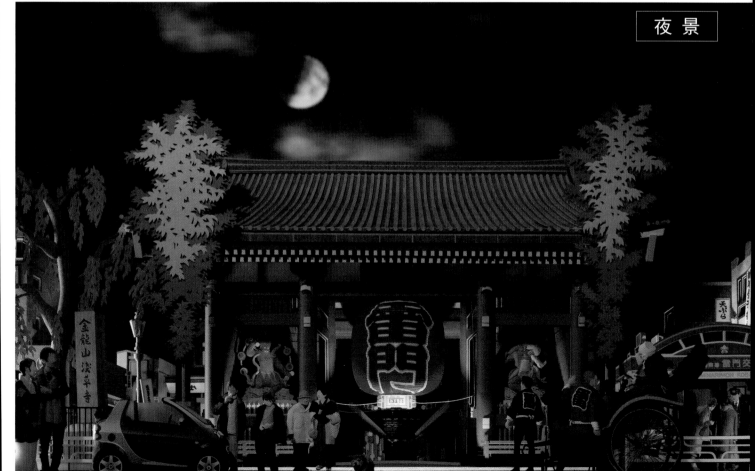

作品解析

東京站～reborn2012～

（作品尺寸　寬×高×深）
600×400×300mm（製作年）2015 年

2012年10月翻新工程終於完成，重生後的
東京站終於展現它的全貌。紅色磚瓦向遠
處延伸的車站建築，在製作時並非將建築
做得越長越好。這樣反而會使高聳的摩天
大樓顯得單薄、黯然失色。究竟該如何將
東京站納入作品舞台中。放眼全世界都一
樣，越追求極致，越能獲得極高的評價。
2015年在台北「華山1914」展會中，將這
件作品展示於入口處。

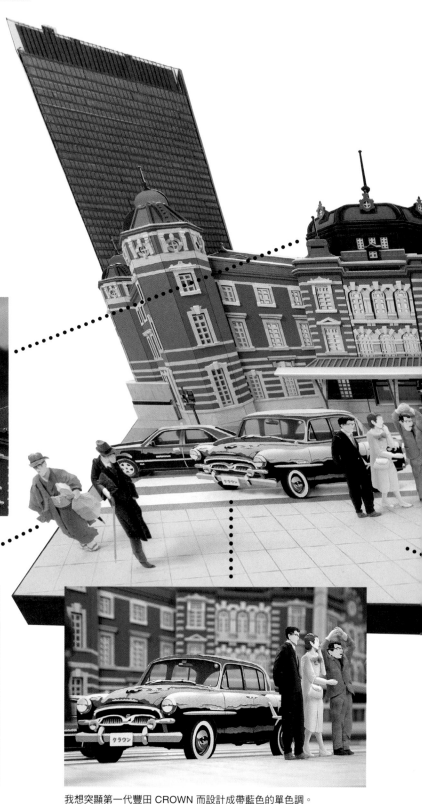

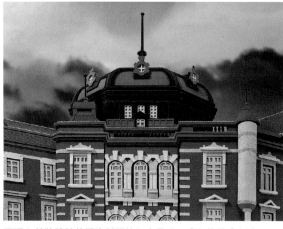

圓頂和外牆設計依照資料照片如實呈現。磚瓦的質感也透
過紙張挑選來展現。

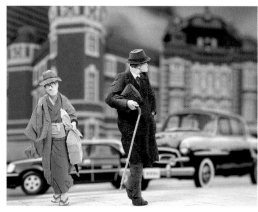

昭和 30 年代的服裝使用單色調的紙張。雖然在同一舞台，
我還是想與現代場景做出區分。

我想突顯第一代豐田 CROWN 而設計成帶藍色的單色調。

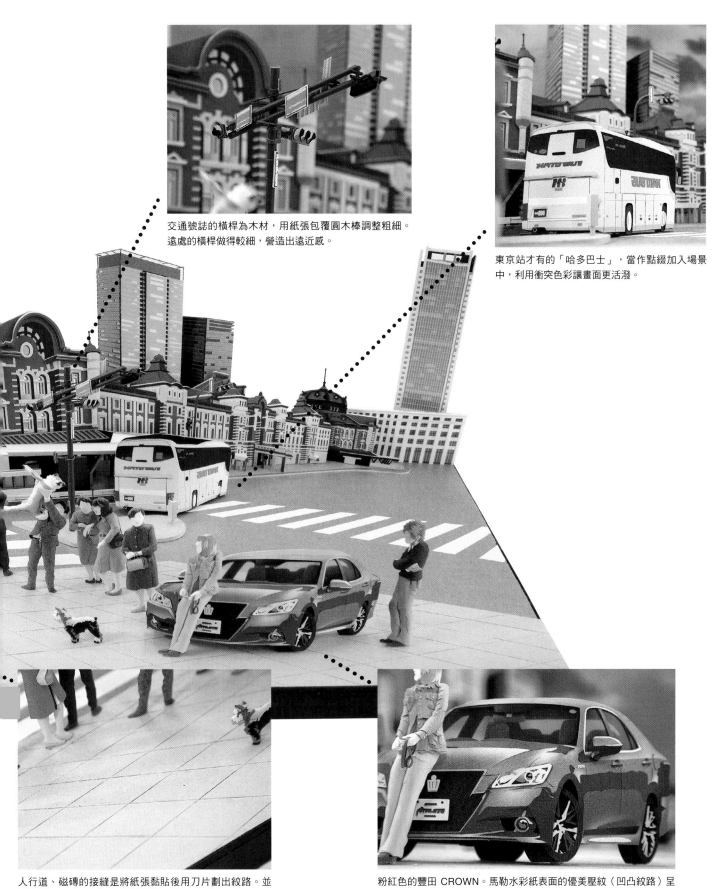

交通號誌的橫桿為木材，用紙張包覆圓木棒調整粗細。遠處的橫桿做得較細，營造出遠近感。

東京站才有的「哈多巴士」，當作點綴加入場景中，利用衝突色彩讓畫面更活潑。

人行道、磁磚的接縫是將紙張黏貼後用刀片劃出紋路。並且用錐針沿著紋路劃過即完成。

粉紅色的豐田 CROWN。馬勒水彩紙表面的優美壓紋（凹凸紋路）呈現極佳的效果。

61

燈光效果

Light production

投影營造的日落時分和都會澄淨的夕陽、豐田 CROWN 的粉紅色完美協調。場景比較不適合火紅熱情的夕陽。藍色金屬紙質的大樓表面冰冷，和溫和的夕陽構成對比，白色金屬紙質的大樓，明顯受到夕陽的燈光渲染。東京站北邊圓頂內部裝置的白色光線從乳白色的壓克力薄片穿透照射，成了車站建築內部的人工照明，與整體的夕陽色調共同照亮這件作品。

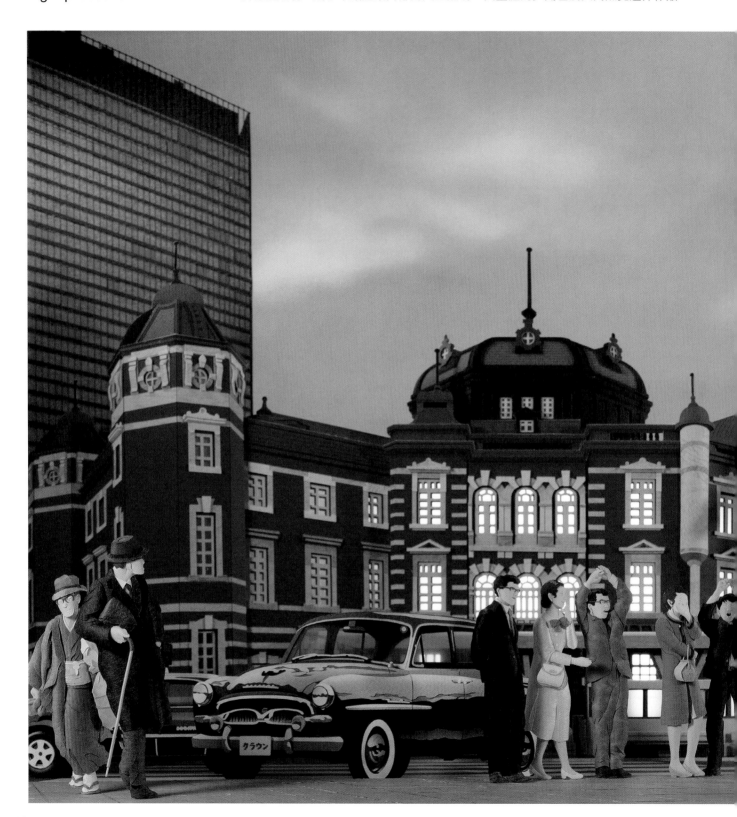

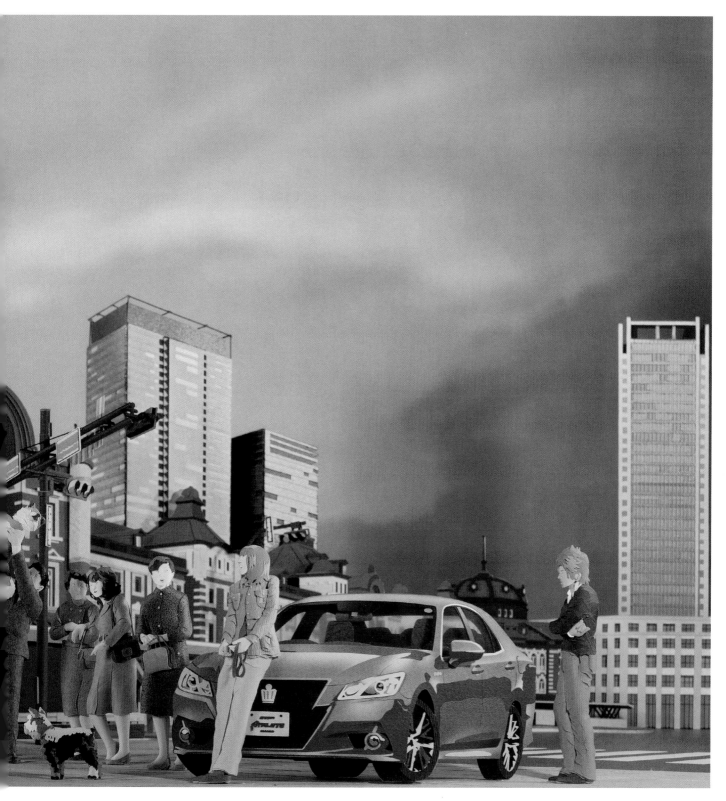

畫廊《東京 TOKYO》

gallery TOKYO

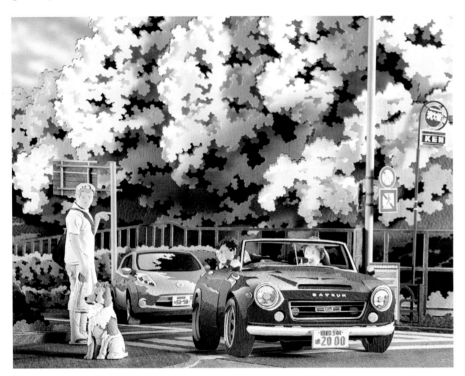

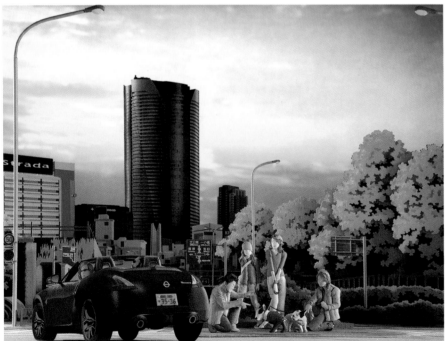

東京・乃木坂～六本木 Let's go over the hills

（作品尺寸　寬×高×深）600×400×300mm（製作年）2011 年

這是 2011 年為了參加六本木 Hills 森大樓 52 樓森藝術中心畫廊的『情牽之景展』，我在當時製作的最新作品。對於能在頂尖展會場地展出，我的內心悸動不已。作品完成數日後，在開幕發表會上，日本卻遭遇前所未有的災難，發生了日本 311 大地震。

紙雕擬真風景《鐵路 RAILWAY》

大多數的男生對鐵路都很著迷吧！請各位不要不好意思，大方來到紙張的擬真風景中！

我將在 PART 3 中介紹紙張擬真風景中的鐵路。

尺寸大小需兩手拿起的作品風景，既是截圖取景的一個場景台面，也是戲劇表演的舞台。如果把作品當成舞台，在戲劇演出的場景就從左邊涵蓋到右邊。在紙張的擬真風景裡，我想透過從觀眾席未能看到的舞台兩側甚至是遠處，激發觀賞者的想像力。

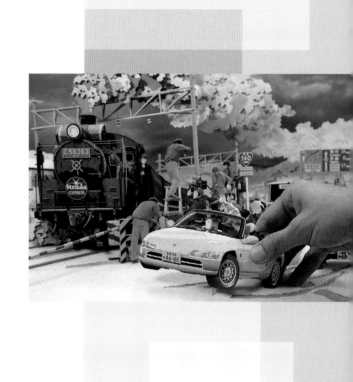

軌道可以延伸到任何地方。我想透過鐵路的題材將可以望到對向的《江之島》、火車起始站的《鎌倉站》、還有軌道不斷向前延伸的《長瀞》都表現在一個作品舞台中。

有的場景裡行駛在軌道的電車和沿著國道駛來的汽車交會在平交道前，有的場景裡電車和汽車於巧妙的時間點並行於軌道和車道。

希望大家在這一期一會的情境下，從作品感受到道路持續向遠方延伸。

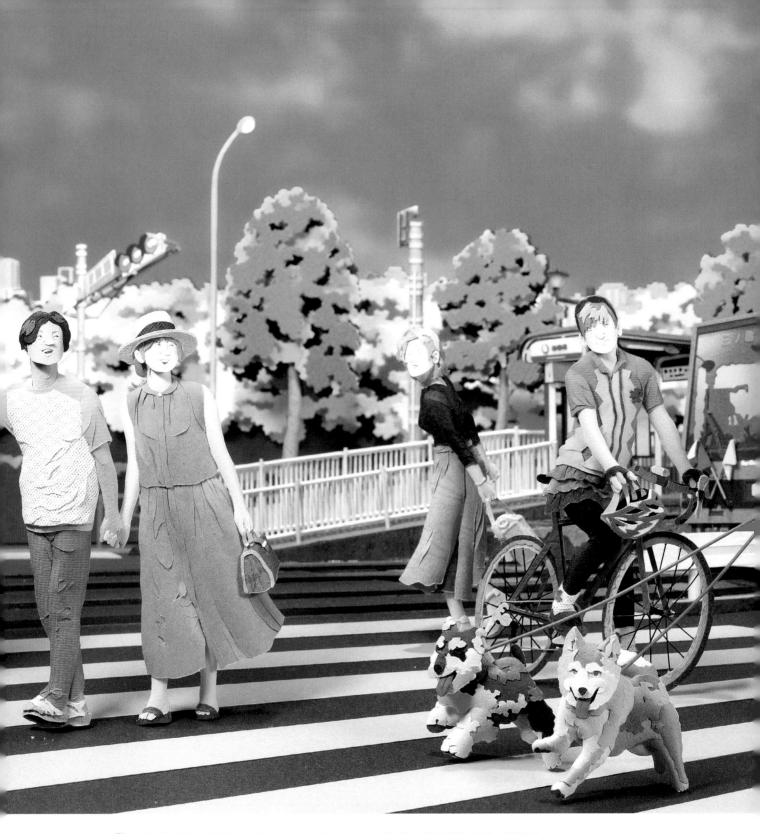

SAKURA saku AVENUE
〜新目白通 面影橋〜

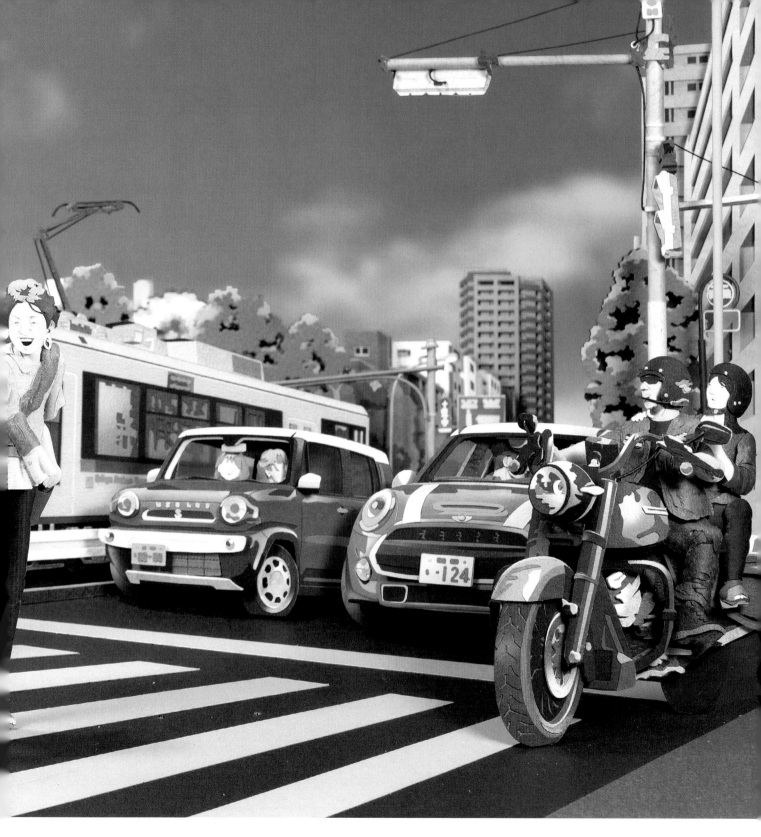

「除非是具穿搭品味的女性，否則女性身穿橫紋服飾是一種逃避的選擇，代表時尚品味不足。只有具品味的時尚人士才懂得充滿細節的橫紋服飾」。

這段話出自某位服飾評論家的毒舌言論。如此聽來，我不就應該要嘗試在作品場景中納入橫紋元素，才顯得敏銳有型，而且做出來的行人穿越道還要令人感到身歷其境。

作品就設定在新事物初始的 4 月，以面影橋為起跑線。

image

作品圖片

我在很久以前就對「面影橋」的命名深感興趣。
面影橋的命名有諸多傳說，我很想將這雅致的名稱用於作品主題。
如今得償所願，藉由這次出版書籍的機會，讓我得以來此一遊。

①持續發展的東京街頭，城市設計變換，
行駛於往昔軌道的都電車與現代化汽車並
肩前進。相機擺放在低視角時，行人穿越
道顯得寬廣，呈現有趣的畫面。

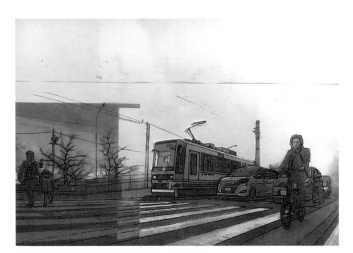

②在連結取材照片的橫向畫面上，添加手
繪線條並且轉為速寫圖像。橫越行人穿越
道的行人、騎在車道的自行車，這是初期
的圖示。

sketch

素描草稿

25 年前我剛開始描繪時，添綴的登場人物約 2～3 人。隨著不斷精
進，終於能構思出登場人物彼此相關的故事劇情。

其中不變的是登場人物，分別在描圖紙上
描繪相互不認識的人。利用這些人物素
材的複製，完成一齣連續劇。
❶人物身體的面向、視線的方向
❷人物大小的調整
由這 2 項要點誕生出原創的「想像故
事」。

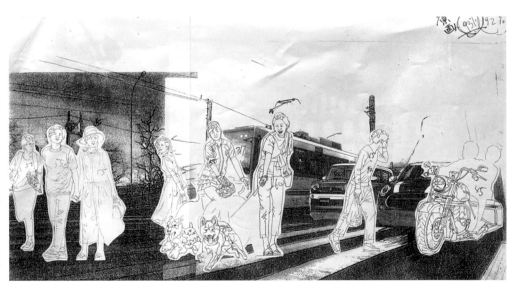

making "tram-train"

都電車製作

實際為箱型的都電車在作品中由正面和側面簡單構成，但都電車並非建築物，而是交通工具，而且往這個場景的深處前行，讓人感受到彷彿有軌道可行般的存在感。顏色選用紫色來連結粉色櫻花、藍色 MINI COOPER、棕色 HUSTLER。

1 用於側面明暗的紙張為丹迪紙和 RASHA 紙。

2 窗外倒影和內部。依照可見部分用灰色系來區分顏色裁切。

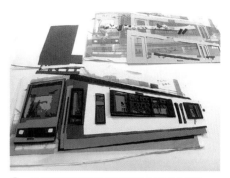

3 另外裁切的都電車正面部件為明亮的紫色。

4 用噴筆塗上打亮部分。

5 即便噴色區塊狹小，仍可呈現漸層效果。

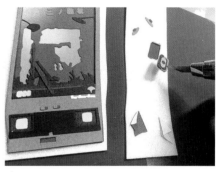

6 黏在珍珠板（1mm 厚）上，裁切出部件。

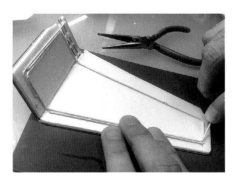

7 黏在正面以及側面內側的珍珠板（2mm 厚）上。利用鐵絲折出角度後固定。

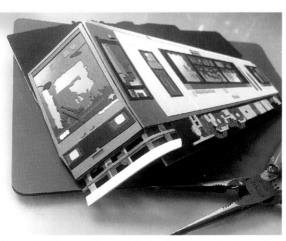

8 在車體裝上保險桿，黏上車體下方的部件，並且將更顯立體的車體黏在底座部件固定。

making "car"

汽車製作

對我而言，追求細節的汽車設計相關製作是一段非常幸福的時光。挑選的 MINI COOPER 其資料照片是從斜前方觀看的角度，選擇的照片角度與場景透視結構協調。車子非正面角度，在景深上需費一些功夫，但是完成後可以重現汽車的比例，而且充滿動態感。

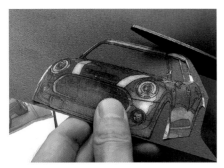

1　用剪刀從 A4 紙張粗略裁切出部件後，用刀片沿紙型輪廓線裁切。

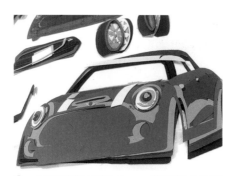

2　分別將紙張橫向彎弧 2mm，使紙張顯得圓弧後裁切。

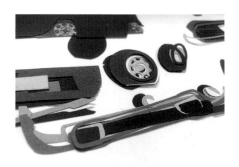

3　重疊紙張呈現出汽車的細節。

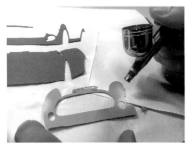

4　從資料照片觀察出打亮的部分，用噴筆塗上透明壓克力顏料（白色）。

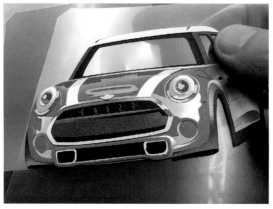

5　從內側黏上半透明（乳白色）壓克力薄片表現車窗。

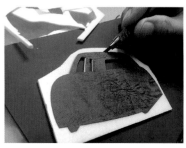

6　依照輪廓形狀在珍珠板（2mm 厚）黏貼岩革紙 66 表現出灰色內裝，並且裁切出底座。

7　用手彎出車身圓弧。

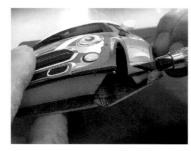

8　底座和車身之間用珍珠板（2mm 厚）封起補強。

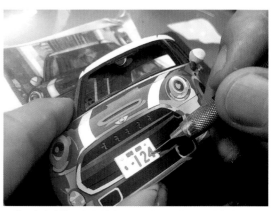

9　汽車車牌的數字稍微削去尖角，修飾成圓滑字體。

making "motorcycle"

摩托車製作

從作品取材開始就有追加摩托車的構想。請朋友充當騎著哈雷摩托車的人物模特兒，並將視線看向櫻花林蔭。完成底稿後的幾日，為了配合場景透視構圖，拍下輪胎依照作品傾斜於地面的騎車照片。哈雷摩托車座位低的厚重車型，很符合場景情境的低角度構圖。

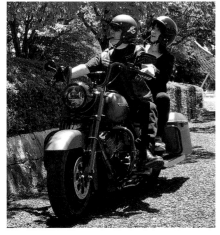

1 請朋友擺出融入作品場景情境的角度和姿勢。

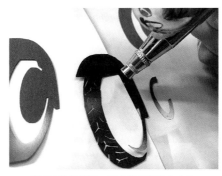

2 裁切輪胎的紙型，用噴筆稍微打亮上色。

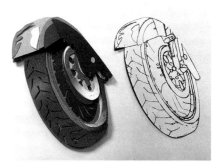

3 刹車盤、擋泥板只用紙張重疊呈現。

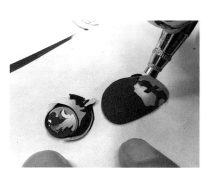

4 車頭燈、油箱會呈現光澤的部分。

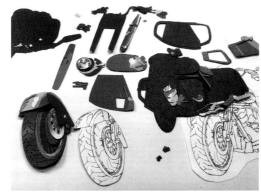

5 連部件重疊後看不見的部份都描繪裁切出來。

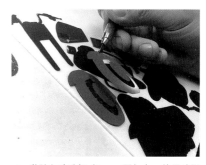

6 黏貼在珍珠板（1mm 厚）上，使用噴膠77。

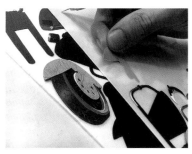

7 依部件類別獨立完整地黏貼在珍珠板上。

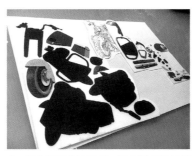

8 部件黏貼在珍珠板，因此裁切後仍保持平整表面。

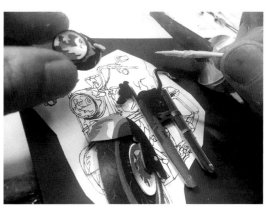

9 裁切好的部件對齊紙型，一邊確認協調感，一邊組合，使用 G CLEAR 透明接著劑。

making "bicycle"

自行車製作

四輪、兩輪及電車中，自行車特別佔有優勢。不但形象充滿幹勁，公路自行車的姿態還能激發創作者。車身框架一開始選用紫色，但是會被周遭吞沒，所以重新製作成醒目的紅色框架，優雅襯托出作品場景情境的中心。

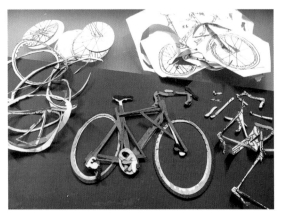

1 黏合紙型，將裁切好的紙張暫時組合。

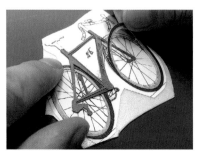

2 黏貼在珍珠板（1mm 厚）上，使用噴膠 77。

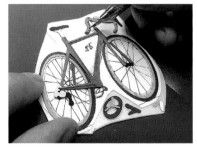

3 從珍珠板裁切出自行車，齒盤為另外裁切的部件。

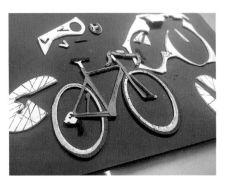

4 利用珍珠板少許的厚度增加穩定感。

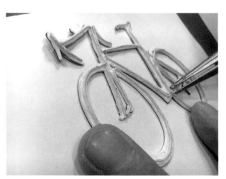

5 為了避免歪斜，順著車型黏貼鐵絲補強。

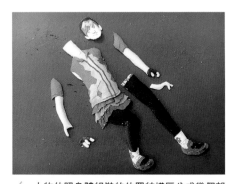

6 人物依照身體組裝的位置結構區分成幾個部件。

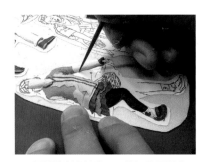

7 用錐針劃出輪廓，一邊加強圓弧度，一邊黏合在珍珠板（1mm 厚）上。

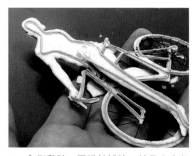

8 內側黏貼一圈鐵絲補強，並且和自行車連接固定。

9 為了插在底座，留下腳邊一段鐵絲後減去。

making "person,dog"

人物和小狗製作

「有這樣的人！」、「他們在說甚麼啊？」
在展會可聽到觀賞作品的人有如此開心的反應。
他們似乎在觀賞人物的表情和動作，這些是在紙張剪出切口做出凹凸的臉部和有立體感的身體，並且利用暫停動作展現的日常擬真景象。
這一幕來自面影橋十字路口的寬廣行人穿越道，宛如時間暫時停止一般。「你們要去哪裡？」往前跑的小狗也是從張數眾多、顏色區分後的紙張裁切製成。

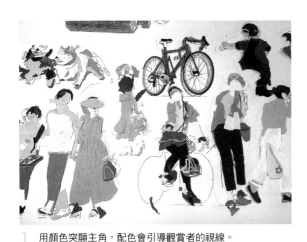

1　用顏色突顯主角，配色會引導觀賞者的視線。

2　黑色彷彿是襯托配色的調味料，要挑選使用的位置。

4　握住摩托車把手的手部部件，大小呈現出手臂到手的距離。

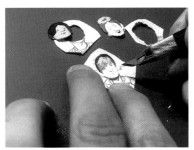

5　將部件黏回紙型的順序為耳朵、圓弧的臉部。脖子和身體另外製作。

在輪廓線的外側裁切部件後，將部件對齊紙型的輪廓線彎曲，使部件呈現明顯的圓弧。

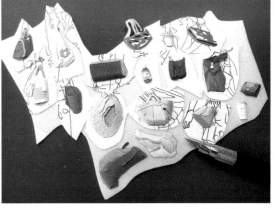

6　包包等小物也做成明顯凸出的部件，黏貼在珍珠板上。

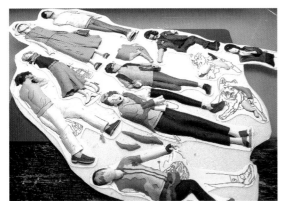

7　用刀片裁切黏合在珍珠板的人物。

小狗 Dog

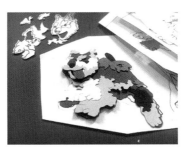

1　在輪廓線的外側裁切部件。

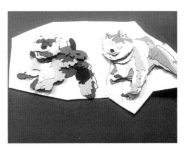

2　舌頭插入嘴巴。眼睛割出切口，往內凹做出小狗的黑眼珠。

making "background"

背景製作

主舞台的深處是遠處可見的公寓大樓群。這邊與其說製作，倒不如說是將正面和側面的陰影利用紙張分色，創造出立體感。雖是遠景，連窗影都用紙張重疊表現出如有景深的畫一般。沿路的綠蔭和櫻花，利用色階和裁切製作。這種以色彩構圖的技巧，也是我表現手法之一。

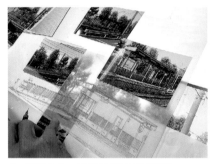

1　挑選角度，從照片的彩色列印描摹。

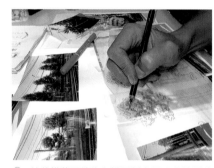

2　林蔭描摹用線條在描圖紙上區分出陰影的 3 種色階。

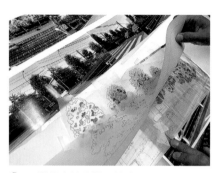

3　和描繪車站的描圖紙重疊確認林蔭的配置。

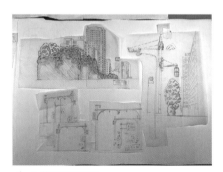

4　全部都各別描繪。

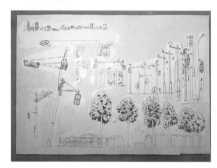

5　對照場景全景，利用影印調整比例尺。

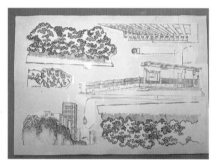

6　同樣將車站置於中央的底稿影印大約 5 張，方便當成紙型裁切。

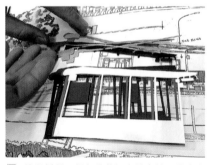

7　挑選紙質、顏色後裁切出的車站，做出有景深的結構。

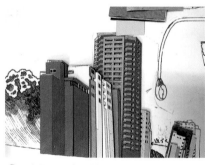

8　遠景的公寓大樓群，用顏色區分展現景深。

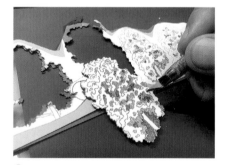

9　紙型描繪分成 3 種色階的記號，讓裁切作業更有效率。

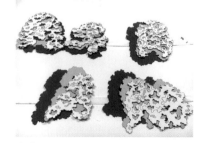

10　從一張紙型，縮窄切割範圍，裁切出 3 種綠色。

11　用矽膠接著劑將縮窄的紙面呈現浮貼效果。

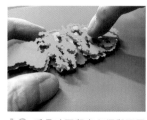

12　重疊時要留意必須與下層紙面平行。

13　櫻花也一樣，利用裁切紙面的重疊圖層呈現。

making "station"

車站和道路製作

車站和道路是作品的創作地點。實際上底座舞台是朝前傾斜，以計算後的角度在斜向軌道精確配置都電車、在道路精確配置汽車和自行車。斜向呈現的行人穿越道線條更能營造場景的景深。

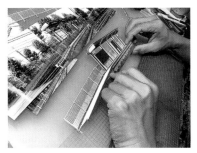

1 利用鐵絲製成扶手，越往深處越細。

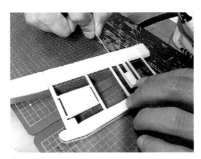

2 車站黏貼珍珠板，再用鐵絲補強。

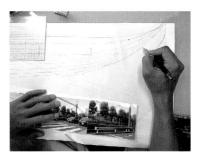

3 在底座構成的軌道、車道的景深都是參考照片，由正上方繪製出圖面。

4 作品面積大，紙張容易因濕氣起皺，所以要悉心黏貼。這是從經驗累積的知識。

5 底座使用保麗龍（30mm 厚）做成斜面。

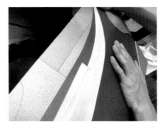

6 車道使用 Reaction-FS／暗夜藍，人行道使用 Reaction-FS／銀色，挑選帶有都會光澤的紙張。

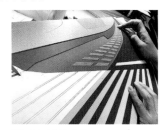

7 都電車軌道使用 ALEZAN-FS／炭色，充滿碎石質感。

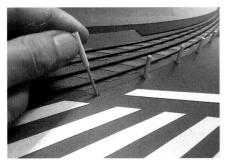

8 插入護欄防撞桿時也是越往前間距越寬。

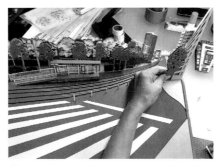

9 遠處的公寓大樓和大小差異極大的建築，讓場景產生遠近距離感。

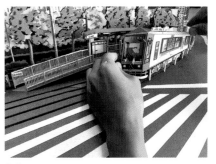

10 在計算過角度的斜面擺上都電車。

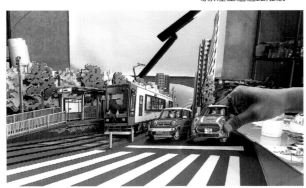

11 依序正確將汽車擺放在底座，對我而言這是最開心的時刻。

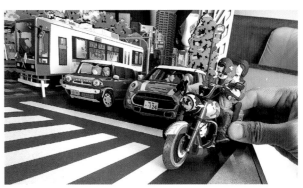

12 放上哈雷摩托車。極度注意地讓車子齊頭一致。

作品解析

SAKURA saku AVENUE ～新目白通 面影橋～

（作品尺寸　寬×高×深）560×400×300mm（製作年）2020 年

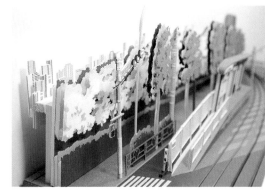

車站內側有條往前延伸的人行道。（P79）

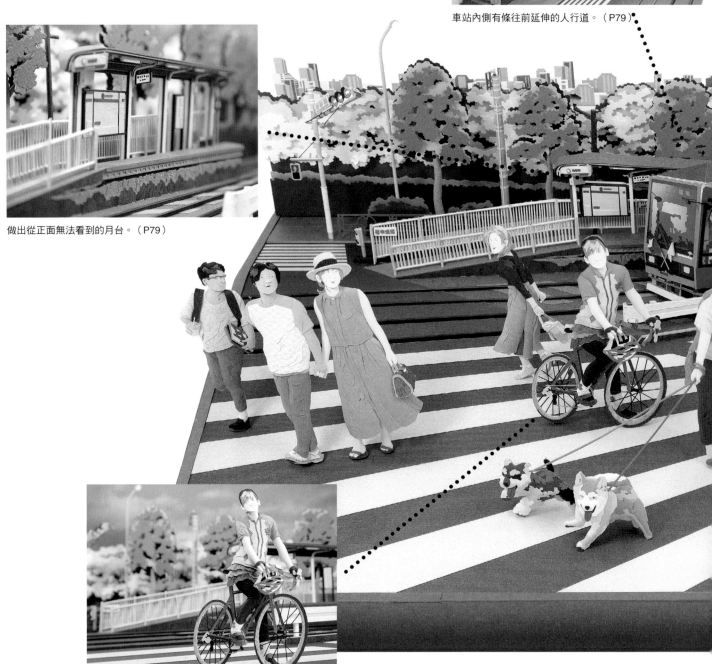

做出從正面無法看到的月台。（P79）

3 天前見到時還是一張薄紙。（P78）

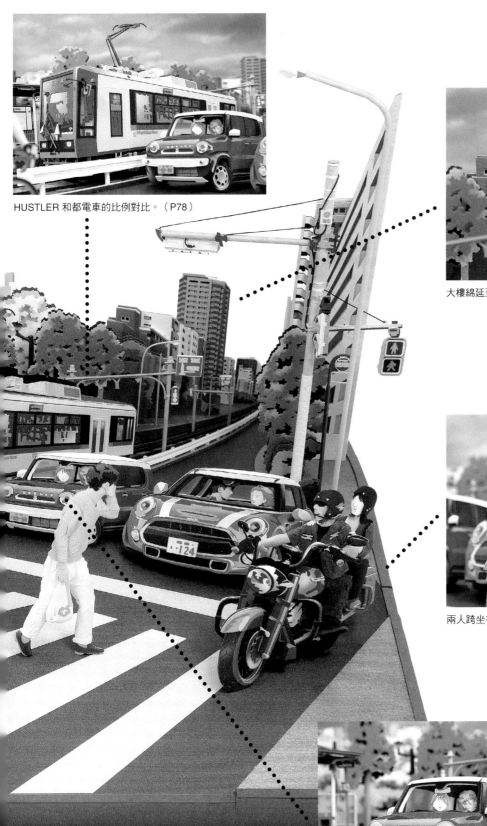

HUSTLER 和都電車的比例對比。（P78）

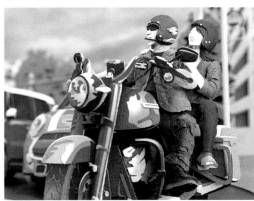

大樓綿延至遙遠的彼方，逐漸變小。（P79）

兩人跨坐在哈雷摩托車，成為模特兒的感想。（P78）

HUSTLER 女性的視線落在 MINI COOPER 的情侶身上。
（P78）

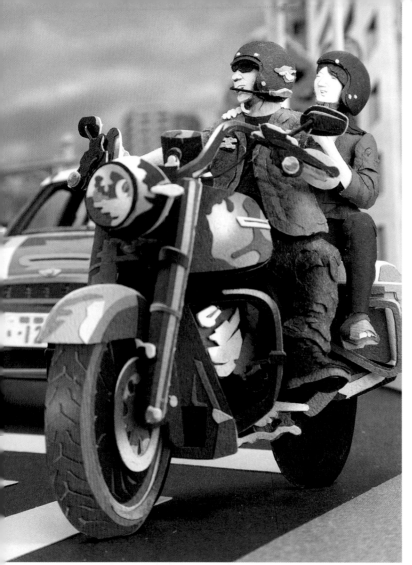

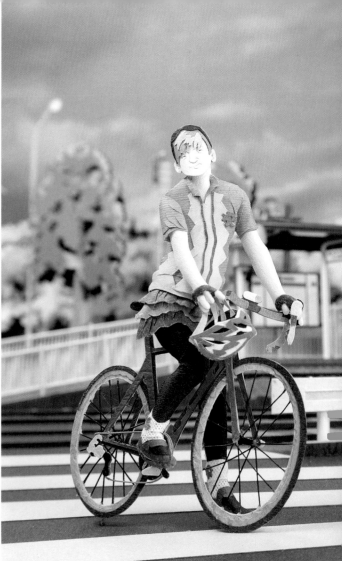

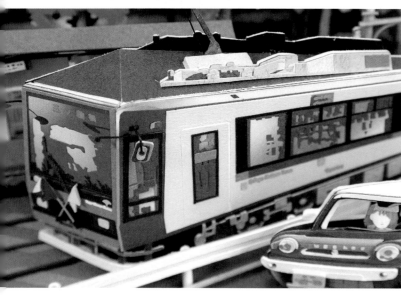

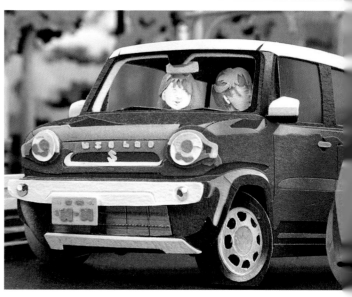

close up

特寫鏡頭

人物、自行車、汽車、摩托車全都建構在地面上。然而事實上是降低視角觀看作品，才能呈現的擬真場景。

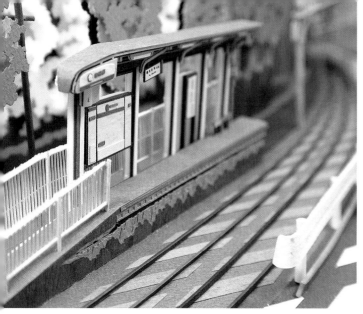
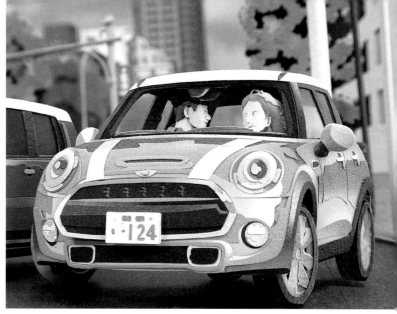
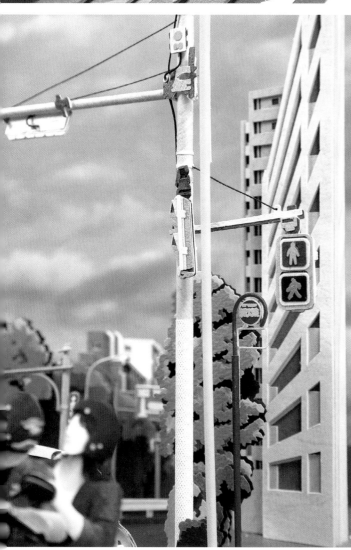
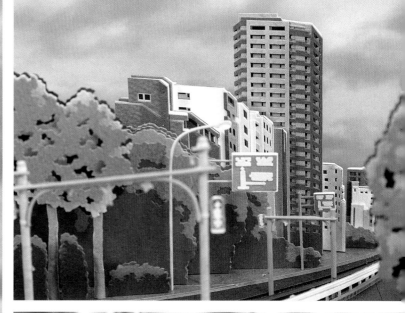
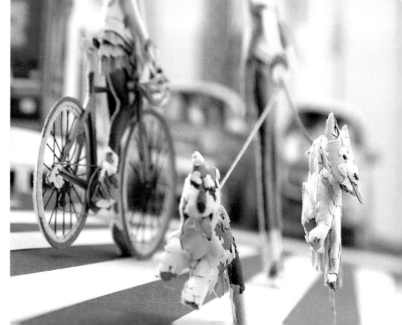

從正面觀看的紙張擬真景象與從側面只看到紙張的圓弧度和層疊的景深，這些都是精算後的縝密組合。

燈光效果
Light production

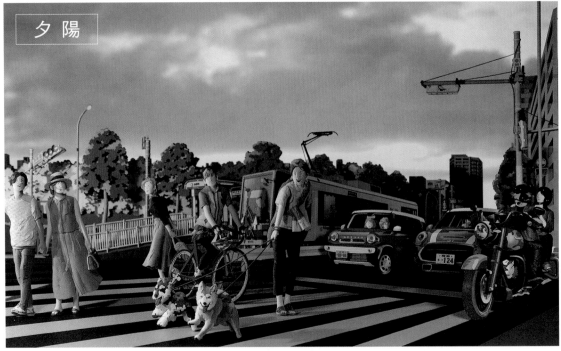

在當地照片取材結束時已到黃昏時分，面影橋殘留著白天的樣貌。夕陽朝汽車行進的方向，落在大樓之間，使軌道閃爍目眩神迷的光輝。

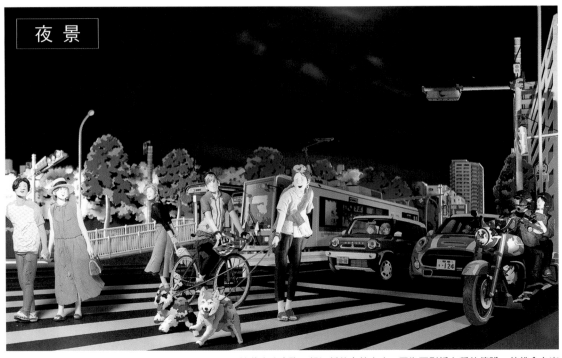

隨著夜晚來臨回歸沉靜的車站夜晚，因為面影橋名稱的傳說，彷彿會有幽靈飄出。作品風格丕變，為櫻花打燈點亮。觀賞夜櫻的人群走過行人穿越道，也被都會街道的燈光照亮。

Making of PAPER MUSEUM

紙雕博物館的製作

人們觀賞我的作品，單手用手機將作品傳送給不在場的朋友時被問道：「那是
甚麼樣的作品？是甚麼樣的形狀？」，大家似乎都很難向對方說明。
製作有汽車的舞台場景是我創作的開端，作品的形狀為了製成方便靠著房間牆
面的尺寸，而參考當時的冷氣設定為深 17cm。經過一段時間，到了這幅面影
橋的作品，其景深尺寸已變成 30cm。

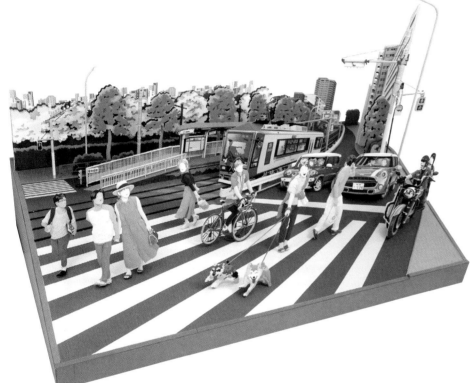

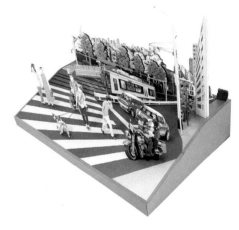

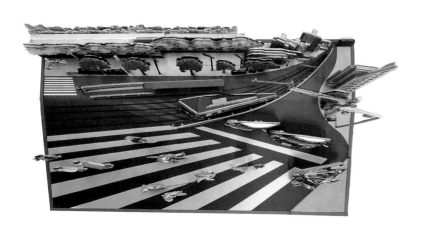

從正上方完全看不出是什麼，隨著目光下移，慢慢呈現出擬
真場景。請想像這樣的拍攝工作。

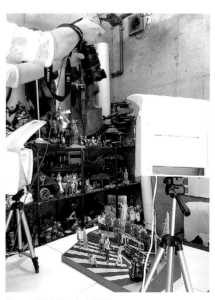

第一次嘗試從正上方拍攝。

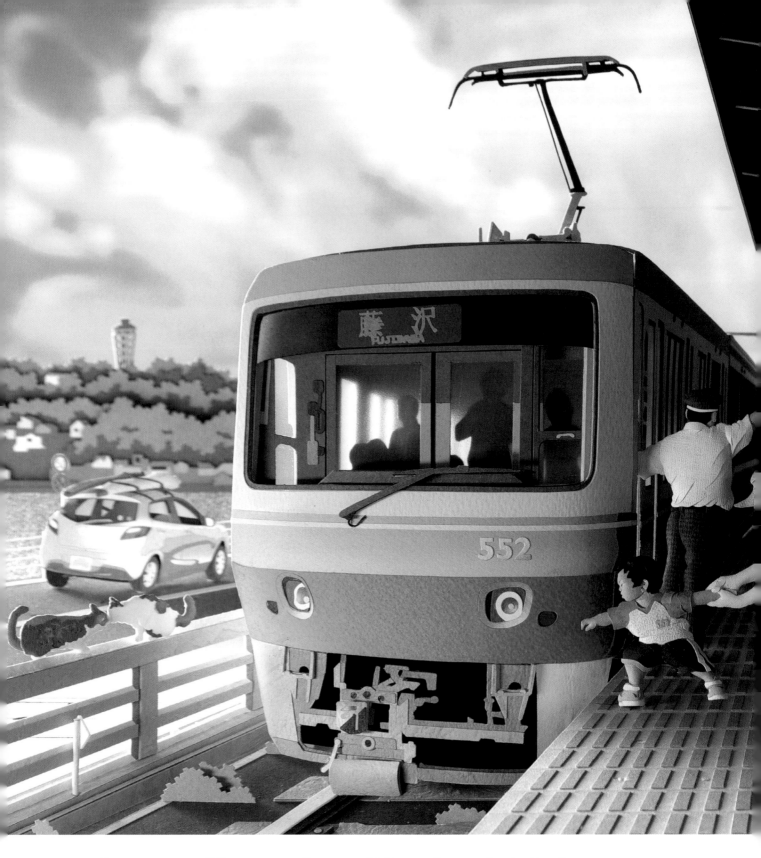

Long Running Train 110th

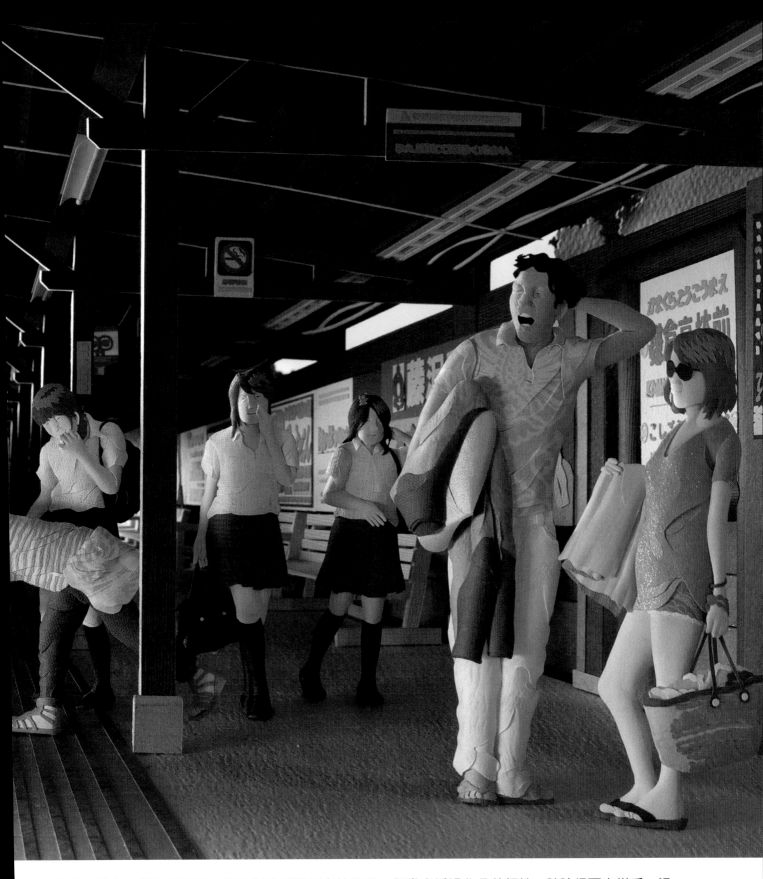

湘南、鎌倉，還有江之電，這些似曾相識的車站場景，觀賞者透過作品的細節，談論得不亦樂乎。這幅作品在創作上別具意義，因此製作時不但不容輕忽，更是一項挑戰。車站月台、平行的車道、還有大海以及遙遠的江之島。《景深》都濃縮在作品尺寸中，《景寬》卻讓人有超乎作品尺寸的感覺。這是經過精密計算描繪成設計圖，才能創作出的作品。

作品解析
Long Running Train 110th

（作品尺寸　寬×高×深）600×350×350mm（製作年）2012 年

在小田急百貨公司新宿店舉辦的展會是個特別的展會，看板說明表示這件作品為江之電系列的代表展示作品，展會設有拍照區位，推薦觀賞者用手機拍照。

用筆刷稍微加強來自海邊的光線。（P87）

遠景的江之島的製作中有使用《里紙》。（P88）

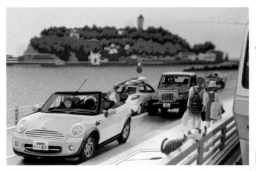

敞篷車、人物的製作也沒有忽視細節。（P88）

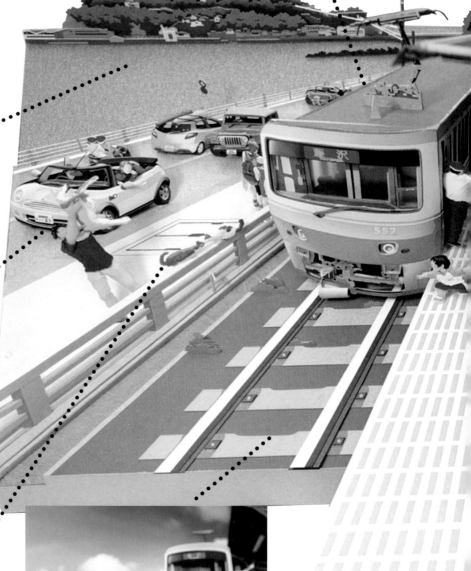

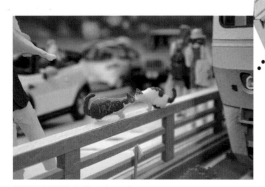

這裡有活潑的小貓。（P88）

不是《擬真模仿》而是《用紙張擬真呈現》。（P87）

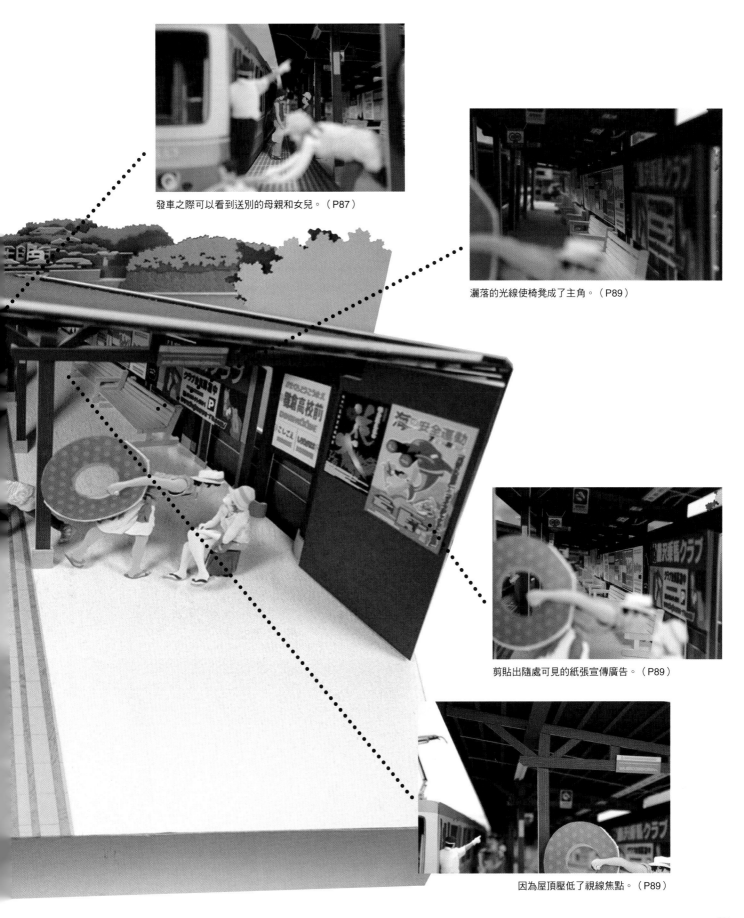

發車之際可以看到送別的母親和女兒。（P87）

灑落的光線使椅凳成了主角。（P89）

剪貼出隨處可見的紙張宣傳廣告。（P89）

因為屋頂壓低了視線焦點。（P89）

image
作品圖片

到了現場取材，不禁感嘆我心中想像的構圖難度之高。該如何處理極端的景深和計算結構。我想將不可能化為可能，這個地點充滿魅力。

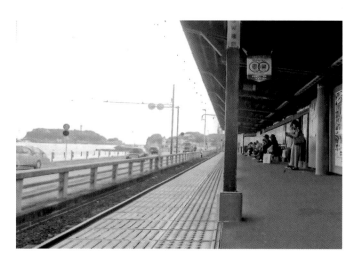

江之電 500 型，這個車款停靠在月台。應該可將紙張彎出擬真的樣貌。

sketch
素描草稿

從眾多江之電的型號中挑選擁有弧面車頭的車輛，這樣就可以完美呈現出來自海邊的光線漸層。我甚至從好幾張照片中畫出看不見的線條，從照片描摹出的不是外框線條而是裁切線條。

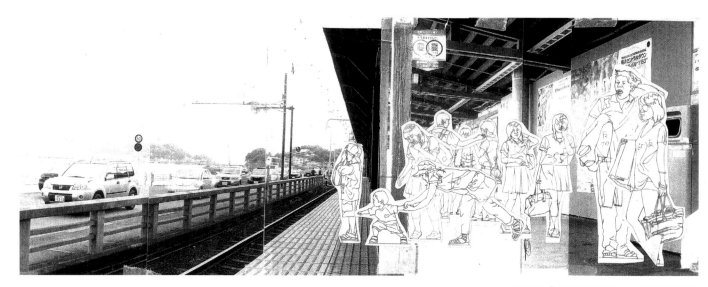

江之電「鎌倉高校前站」，從遠處觀察進出這一站的人群，似乎可將其轉化成擬真的紙上戲劇。

close up

特寫鏡頭

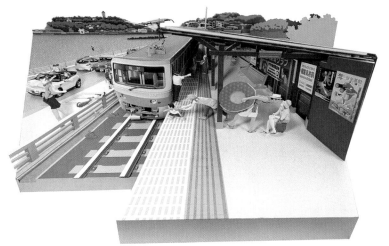

製作時我總在內心想著：「不要在作品中流露出辛苦」。這表示不論多用力也不要表現於畫中，不要表現出用力的痕跡。即便交期緊迫，我也想讓作品保有平靜的面貌。

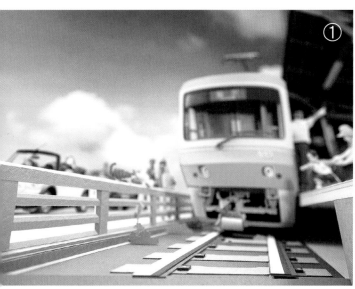

①

②

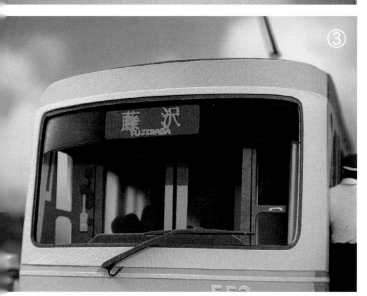

③

①軌道用紙張層層堆疊，透過陰影表現出來。將視線置於作品中央，軌道的形狀就顯得合理。

②這幅場景的特徵是《一直線的景深》。透過車輛的側面、車站建築、月台和屋頂展現出景深。

③目的地顯示的文字是將漢字和英文相連裁切。讓人覺得是真實的汽車顯示看板。

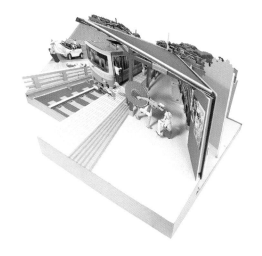

①

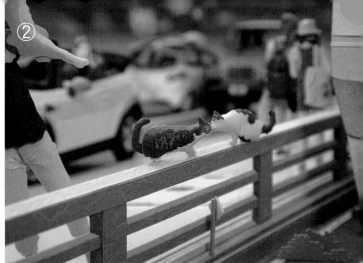

②

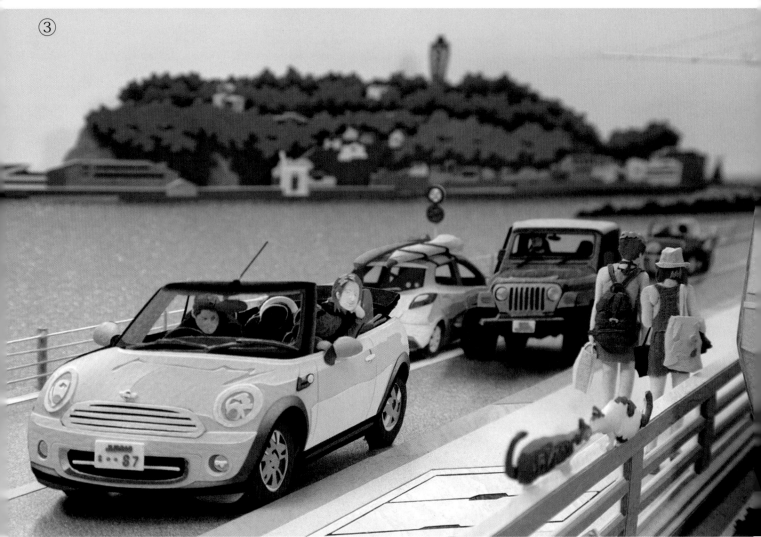

③

close up

特寫鏡頭

①海面使用粗紋的壓克力板。將藍色紙張墊在內側，就會產生細緻的白色光輝，生動表現出平穩的湘南海面。

②分割人行道和軌道的柵欄上添加一小段貓咪的愛情故事。

③奔馳在國道的汽車配置了取材時實際行駛的汽車，汽車駕駛們的確能感受到那陣陣海風。

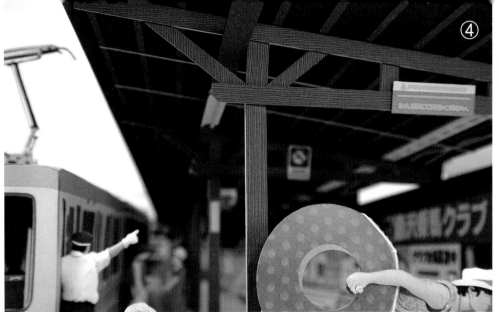

④支撐車站建築屋頂的梁柱,用複
雜的結構相互嵌合。紙張選用《岩
革紙紬》表現木材質感。

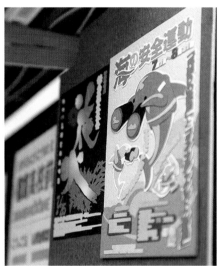

近看相連的看板,會發現宣傳單的
厚度是由細小裁切的紙張重疊黏貼
而成。

⑤往深處的看板是利用透視構圖重
現出來。

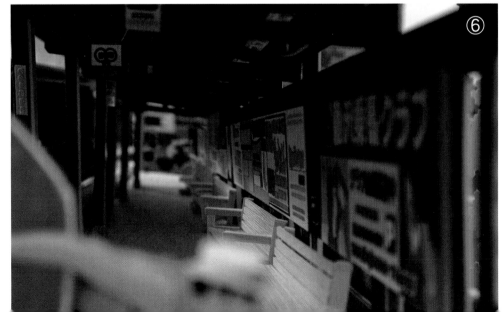

⑥椅凳也是利用透視構圖製作。看
似遙遠實則近在咫尺,就像利用視
覺陷阱製作的袖珍作品。

燈光效果

Light production

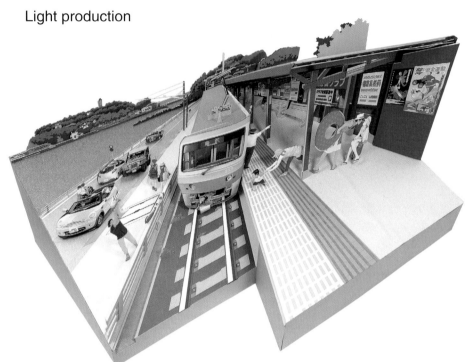

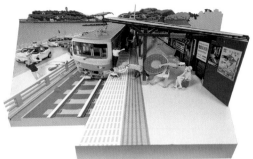

從上往下俯瞰完成的場景，彷彿用特殊鏡頭拍攝，即便遠處也近在咫尺，展現不可思議的距離感。

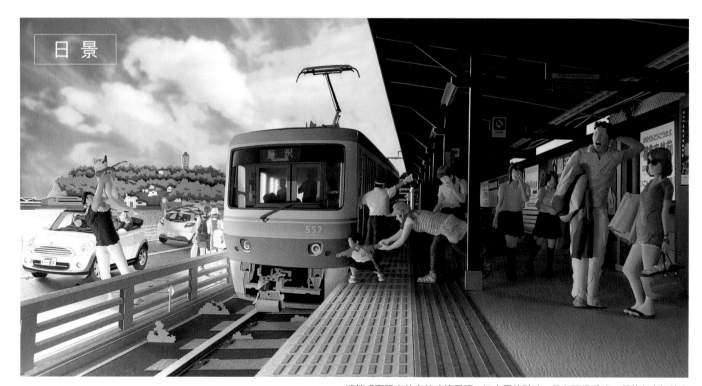

日景

遮擋盛夏陽光的車站建築屋頂，江之電停駛時，月台顯得昏暗。灑落在車輛的光線穿透壓克力薄片，映照出乘客的剪影，光線像是劃過江之電正面一般。這也是我選擇江之電這款型號的原因。

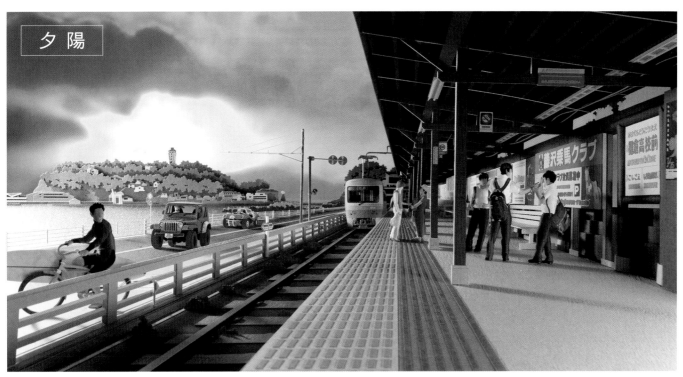

夕陽

太陽落在江之島的展望燈塔。受夕陽照射的江之電正往藤澤方向發車。這裡替換成小型的江之電。從梁柱延伸出的長長影子，可知道打光位置位於低處從海邊照射著車站月台。

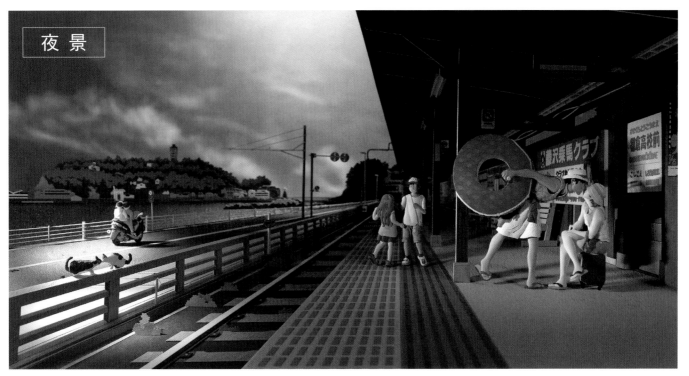

夜景

實際上全暗的地方也利用照明燈光表現出來。從月台對向死角的打光，突顯出壓克力的粗紋，營造出月光下的海面。街燈隨意照射在 SCOOT 摩托車的身後，自然浮現出貓咪的身影。比起擬真感更讓人感到夢幻。

畫廊《鐵路 RAILWAY》
gallery RAILWAY

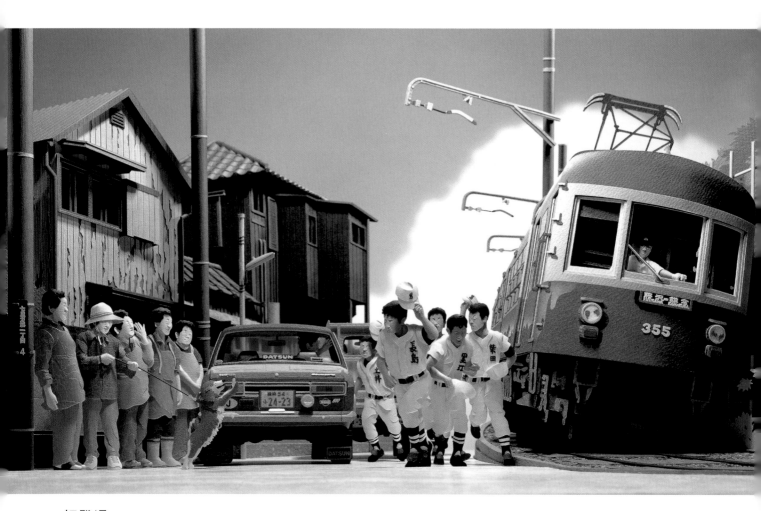

初登場

（作品尺寸　寬×高×深）550×400×170mm（製作年）2002 年

場景中決定初登場的棒球健兒回應著當地居民的打氣歡呼。
BLUEBIRD 裡的前輩也揮手致意。高中球員練習時穿的制服上，用
簽字筆寫下的名字，都有著充滿塵土與汗水的戲劇性故事。這裡寫的
是過往創造巨人隊 9 連霸的成員名字，包括長島 、黑江、柴田、土
井…等。

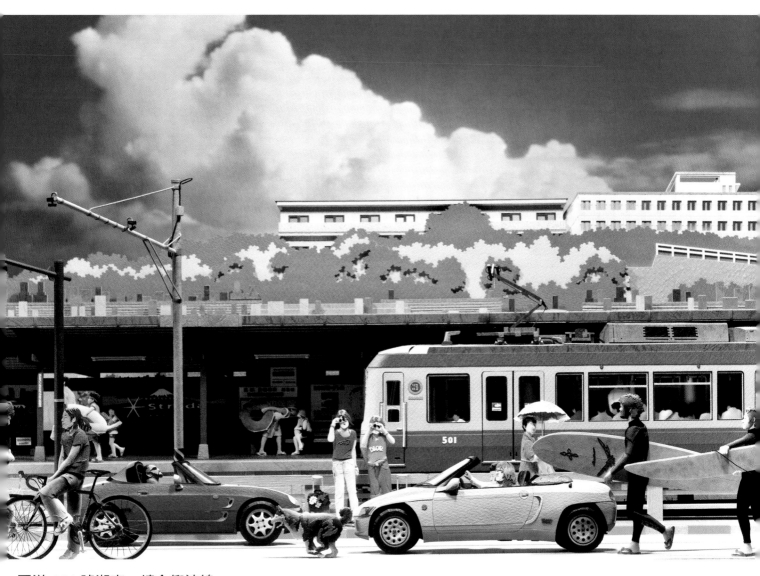

國道 134 號湘南～鎌倉衝浪線

（作品尺寸　寬×高×深）500×350×300mm（製作年）2009 年

在湘南眾多名勝景點中，如果從海岸看過去，這裡呈現高低差和景深
的場景，彷彿一座布置好的階梯型舞台。而且擷取的作品舞台畫面只
有橫向移動。請大家想像國道的車輛、鎌倉高校前站月台的江之電，
只向左右行駛交錯的舞台設定。

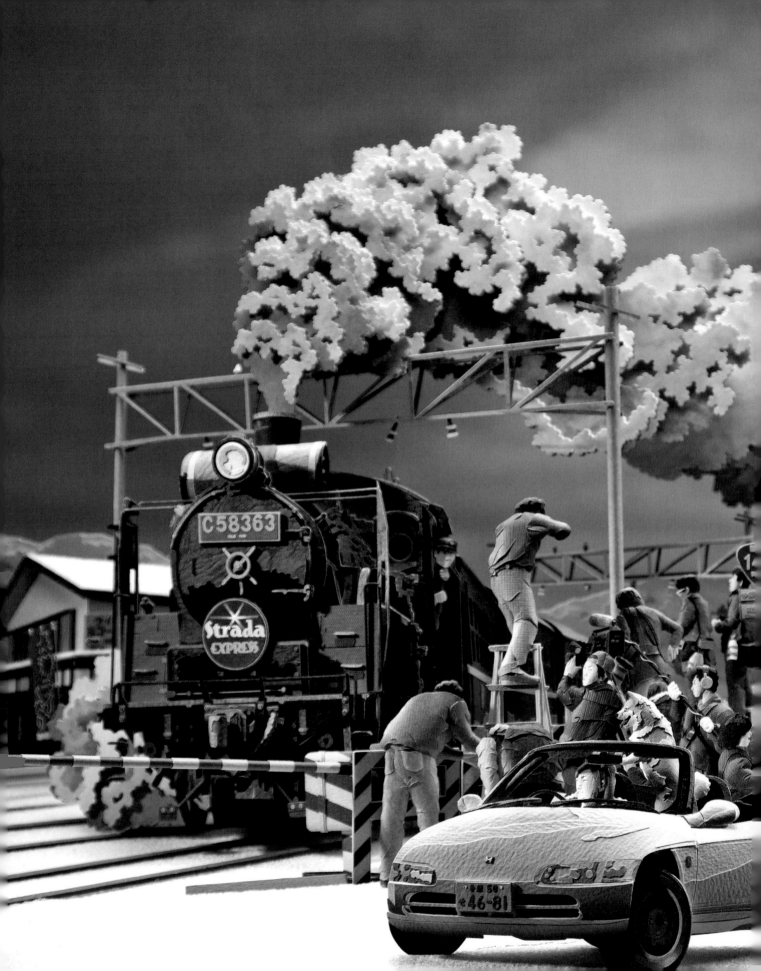

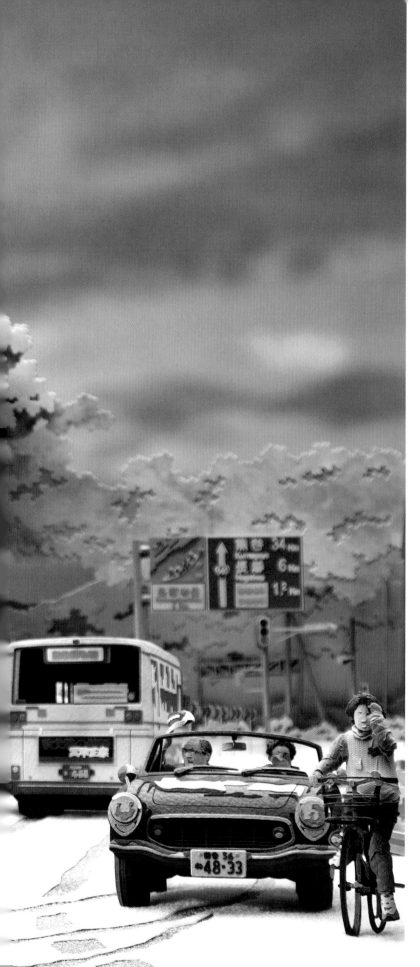

歡迎來到秩父路
〜冬季繽紛街道〜

創作出時間靜止的場景，卻又可以展現出《時間的流逝》。這是透過這些繚繞的薄煙霧而營造出來的景象。

另一個想透過煙霧表現的是帶著蒸汽火車駛近的《軌道》。我想透過煙霧表現出《時間的流逝》和《軌道》。

作品解析

（作品尺寸　寬×高×深）500×400×300mm（製作年）2011 年

大型蒸汽火車、綿長連結的乘客車廂、飄向遠處的煙霧、作品竟如此
得薄，這些從觀看場景的角度就可揭開構造的秘密。

在展會大家面對這些可輕易破解的景深魔術，小孩盯著作品尋找小
狗，夫妻談論著懷念的車款，年紀較長的人有時會繞到作品後面研
究，見到這些景象總讓我感到很開心。

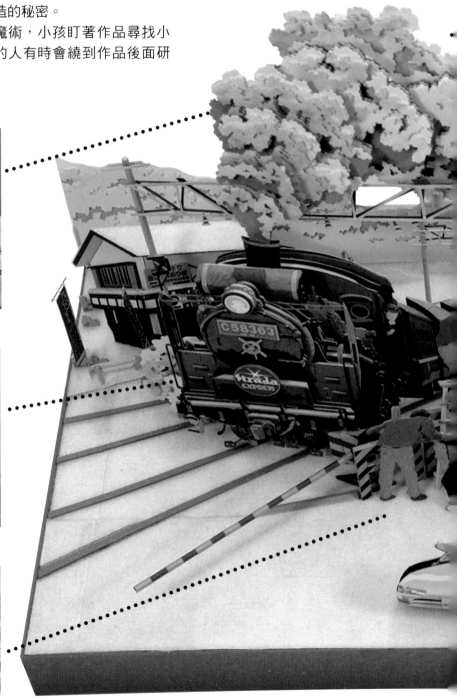

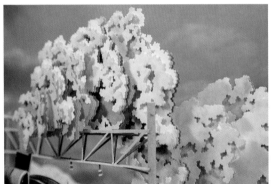

重現噴出如此大量的煙霧。（P100）

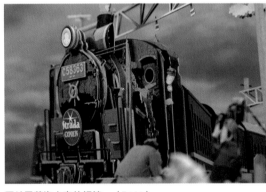

壓縮了蒸汽火車的細節。（P100）

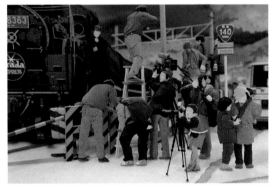

攝影師穿上禦寒的冬季服裝。（P99）

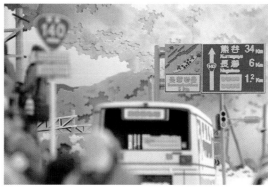

懷舊之情和回憶的思緒隨著地名遊走。（P101）

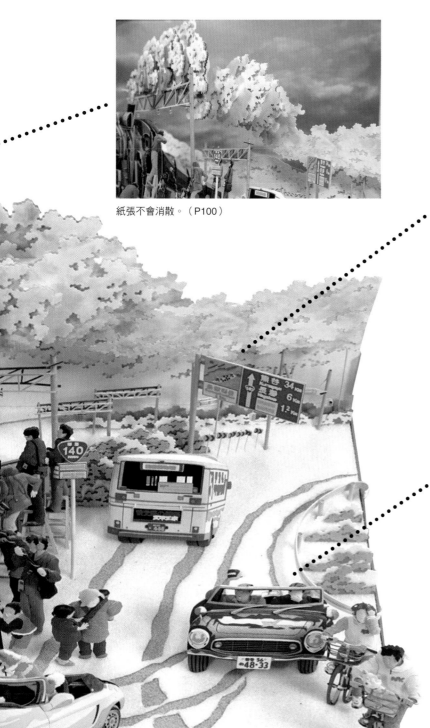

紙張不會消散。（P100）

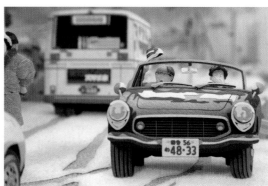

雪景映照在紅色 S600。（P101）

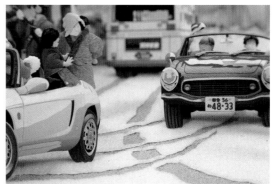

汽車軌跡呈現行駛順序的輪胎車痕。（P101）

image

作品圖片

皚皚雪景加上白霧噴煙。我記得一開始曾和團隊的新井隆討論煙霧的表現。描繪蒸汽火車時，煙霧整體向深處飄遠是最重要的主題。

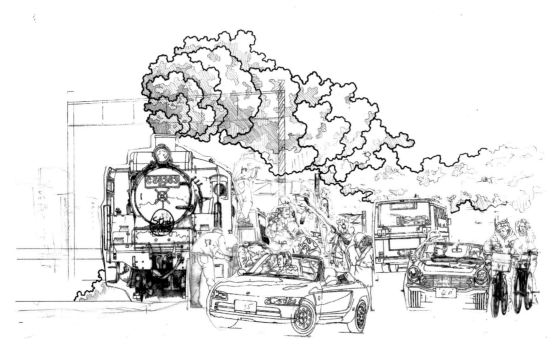

蒸汽火車前行、汽車奔馳。我不只想表現這樣單純的景象。構思後決定鐵路攝影師成群拍攝蒸汽火車這樣的場景。

sketch

素描草稿

相連的輸送電桿越往深處越小。景深為 20cm 的作品，需壓縮到極小，這其中需要精確的計算。

描繪底稿時，有在方眼紙描繪的圖面，以及將照片描繪在描圖紙的線稿。

close up

特寫鏡頭

這幅作品使用特別多的顏色。製作時要不斷思考每種顏色本身的色調，以及和旁邊的顏色是否協調，感覺不同於以往的作品。

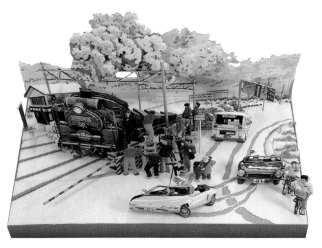

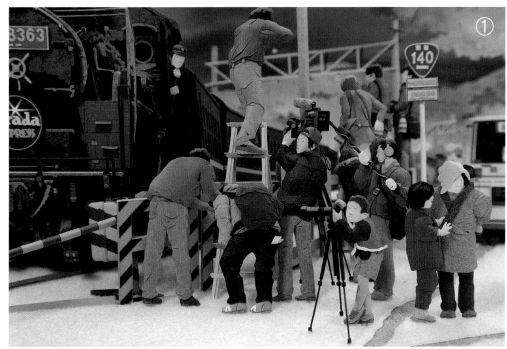

①聚集成群的攝影師中有人還踩著梯架，連高度表現都精心設計。我想讓探頭的列車駕駛也和故事串連起來。

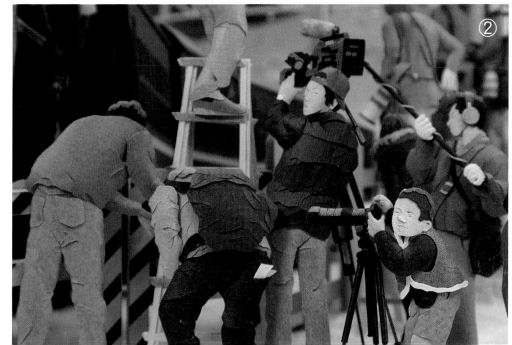

回頭。用小小的動作增添想像的故事性。

close up

特寫鏡頭

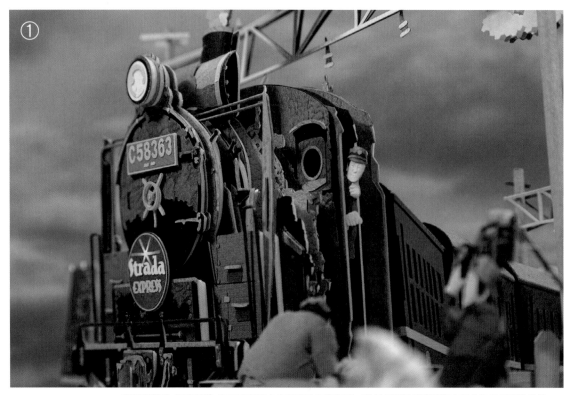

①紙張選用《岩革紙》來表現蒸汽火車厚重的車身質感。這個角度透露出蒸汽火車化為作品時的全長。

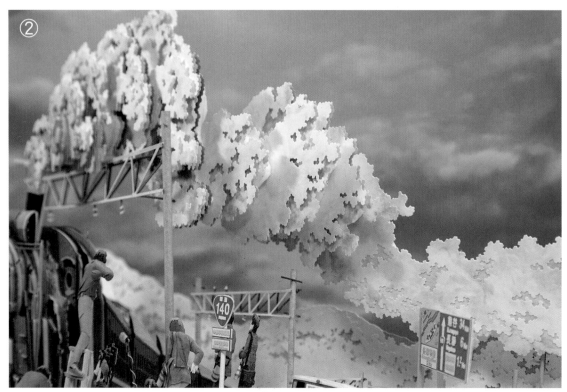

②煙霧越往深處飄去，紙張裁切的細緻度漸減，色調越淡。用淡薄的煙霧讓人想像蒸汽火車的軌道和表現時間的流逝。大理石色調的紙張，選擇適合煙霧表現的部分使用。

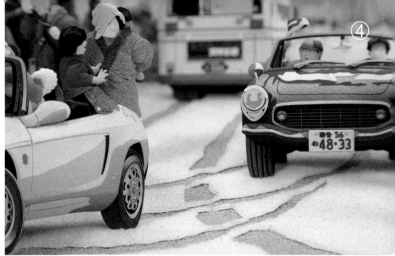

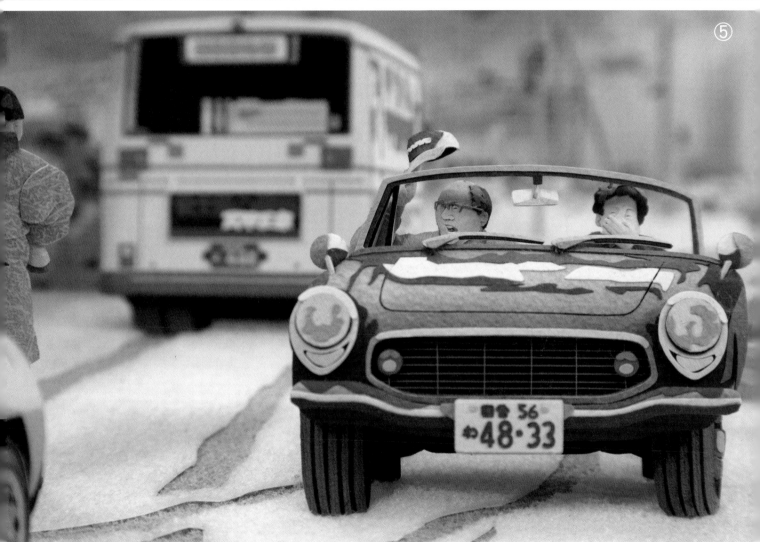

③往長瀞路段南下、到達距離的標誌,利用這些表現出代表當地的擬真感。

④輪胎劃過的雪地車痕依照汽車通過的順序呈現,並且依照車輪如實表現內輪差,這點是我堅持並且想展現給汽車迷的部分。

⑤駕駛日產 S600 的是創始人本田宗一郎,用工作帽點出這個人物。利用縫線製作車頭的格柵。縫線可表現紙張無法呈現的粗細,又能與紙張調性自然融合。

畫廊《鐵路 RAILWAY》

gallery RAILWAY

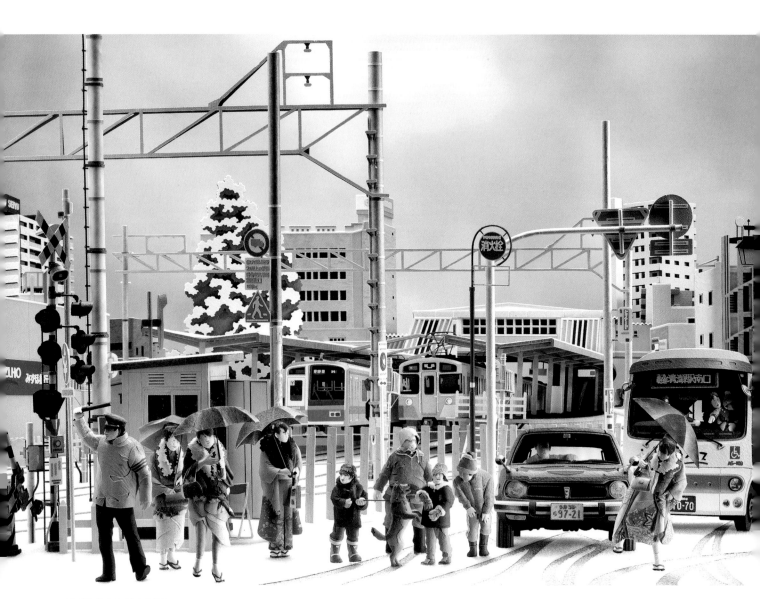

我們生活的城鎮IV

（作品尺寸 寬×高×深）550×400×300mm（製作年）2010 年

我將印象中東京在成人式這天大雪紛飛的新聞運用於作品中。清瀨市紅蘿蔔的收成量在東京都內首屈一指。我曾受到清瀨市的委託，為限定銷售的「紅蘿蔔燒酎」設計酒標，並且命名為《我們生活的城鎮》。這款酒備受大眾歡迎而持續生產，而這件作品就是第 4 款燒灼的白色酒標，創作主題正是清瀨市的冬季景致。

紙雕擬真風景《旅行 TRAVEL》

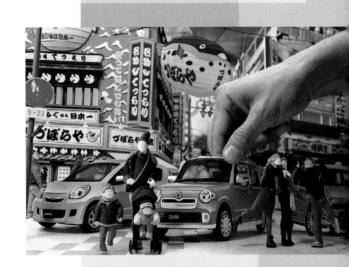

　　每個人對於旅行的想法不一，在對此大放厥詞之前，我想我早已身處於旅行途中。

　　我的旅行就是展會和照片取材之旅。在自己親身調查前往的旅途中，觀看建築的視角、拍照取景都與一般觀光大相逕庭。為了有別於一般的旅行行為，取材時盡量不讓人感到怪異。即便如此內心仍激動想著「完成後一定是件精彩的作品，大家敬請期待」。

　　我認為透過行萬里路，可以將名勝的氣息都帶進自己的作品中。有時是一手拿相機，一邊戴耳機聽音樂的自助旅行。

　　有的旅行是有人委託作品製作並且帶著我遊覽各個地方，這時也會乘車移動拍照蒐集資料。品味美味的料理、聽聞當地的歷史，讓我更認真地為客戶創作一件理想的作品。

　　我還有一些旅行是受到展會藝廊座談的邀約。會場展示的作品讓我覺得這是一場可以驗收自身成果的旅程。

　　我將在 PART 4 中介紹以日本各地為主題的數件作品與其製作過程。

Active!
來去大阪

我至今在展會展出具當地色彩的作品時，都是以當地的地方名勝作為作品題材。接下來要介紹的是在大阪舉辦展會時的作品。我毫不猶豫地選擇了新世界。通天閣矗立在目的地的中央。不僅僅一一重現了燈籠和看板的熱鬧繽紛，以及錯綜複雜的電線，還留意了配色的協調和穩定的構圖。這件作品是我至今未曾有過，充滿關西獨特風格的作品。

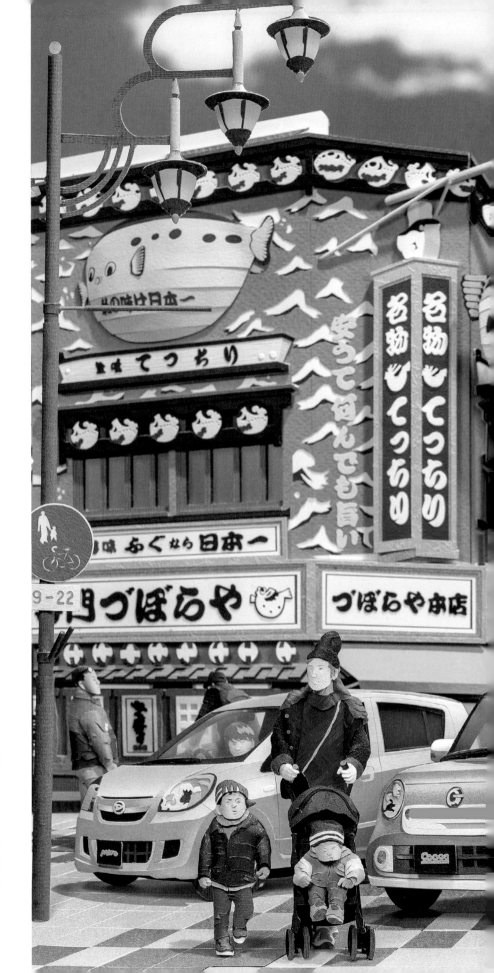

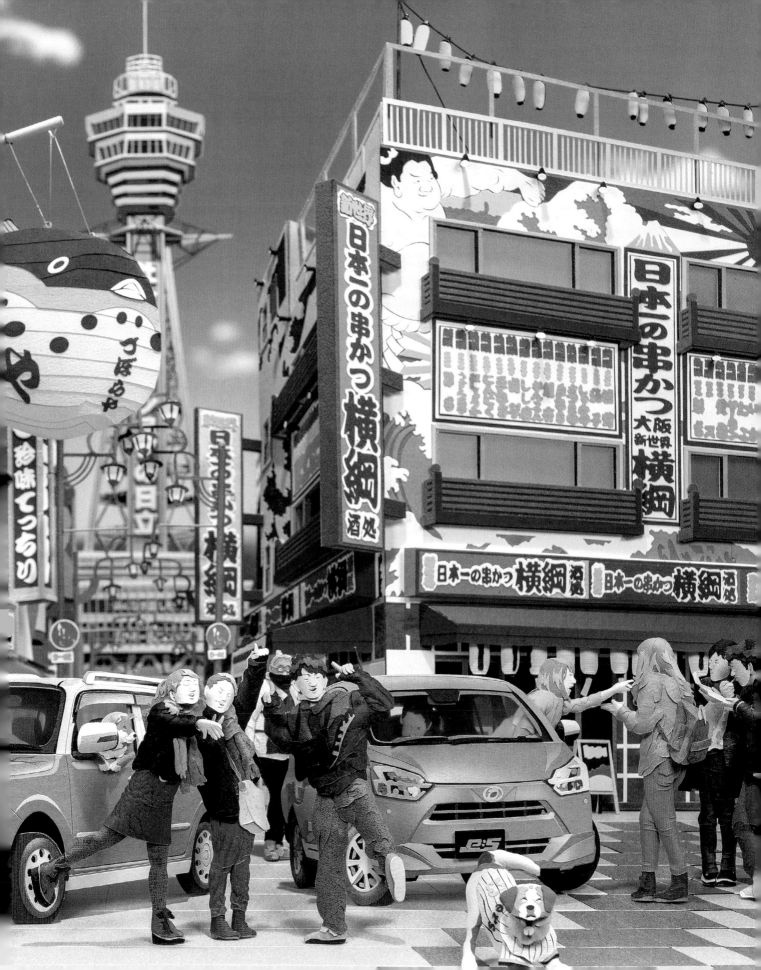

作品解析

（作品尺寸 寬×高×深）400×400×300mm（製作年）2018 年

大家是否有發現，連細節都不輕忽的擬真繁華，意外地是經過整理和配置的。場景中一定會出現汽車，也是作品的一大看點。這件作品將觀賞者引領進場景的世界中。

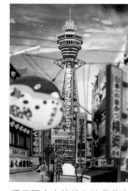

通天閣之高彷彿在俯瞰著來往街道的行人。（P109）

新世界充滿活力！還充滿生命力！（P110）

如蜘蛛來回編織的電線。（P109）

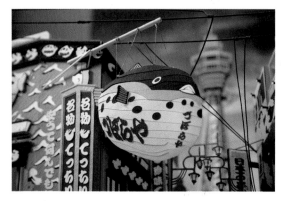

即便由紙做成，可愛不變。（P109）

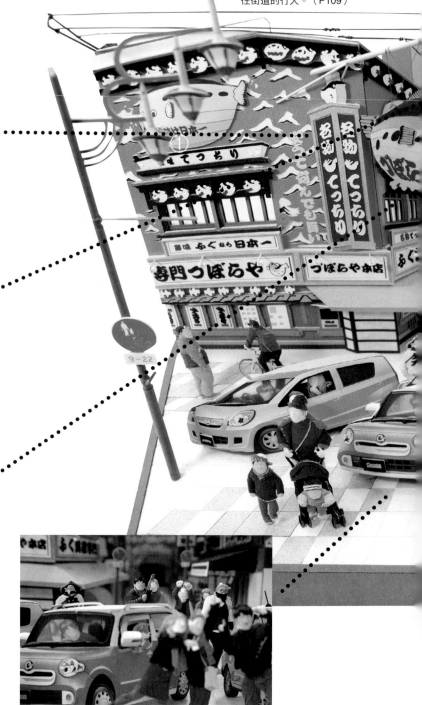

將 Mira Cocoa 的粉紅色融入熱鬧場景中。

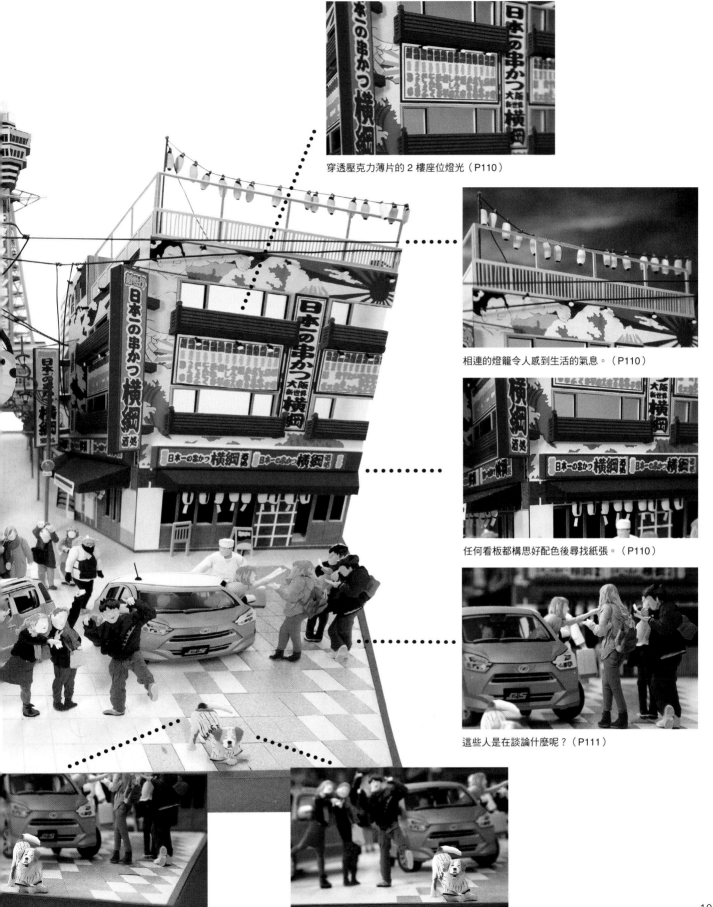

穿透壓克力薄片的 2 樓座位燈光（P110）

相連的燈籠令人感到生活的氣息。（P110）

任何看板都構思好配色後尋找紙張。（P110）

這些人是在談論什麼呢？（P111）

小狗的配置協調整體場景。（P111）

即便磁磚的表現也需要技法，也就是巧思。（P111）

image
作品圖片

我追求作品的擬真度。即便如此,為了當成室內裝飾般的場景作品或是裝置藝術,我會思考如何將作品收縮成袖珍尺寸。

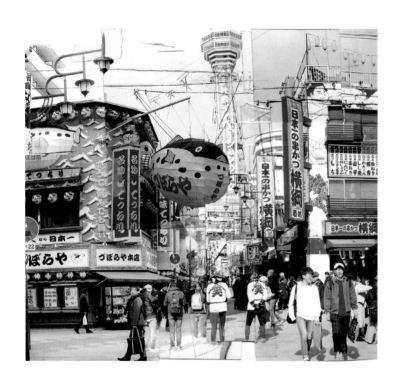

照片取材拍了約 100 張照片,再從中挑選、列印 30 張。將照片連接合併出全景。配置出動態姿勢,設計出有故事感的戲劇場景。

sketch
素描草稿

利用人物組合和配置構成故事。在大阪提到汽車就是 DAIHATSU,而且是小巧的輕型汽車,就是《Mira 3 款姊妹車》

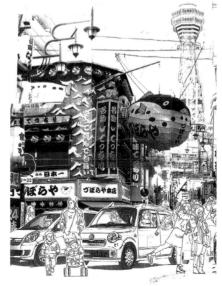

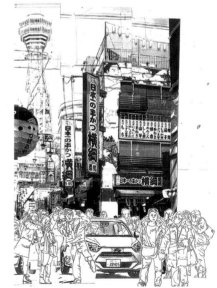

close up

特寫鏡頭

要讓作品平穩固定，補強必不可少。歪斜和脫落是大忌。
我覺得由紙張做出的場景更是如此。我認為作品能讓人安心
欣賞，是引人佇足的第一步。

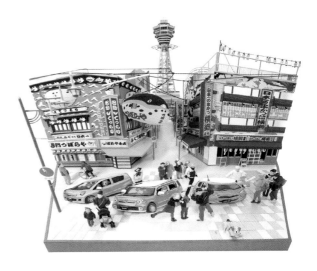

①ZUBORAYA 著名燈籠的製作重點在於紙張重疊。紙張由下到
上重疊產生陰影線條，運用這個方法才能展現這著名的燈籠。
②交錯縱橫的電線是紙花製作用的鐵絲。鐵絲用紙張捲覆成細條
狀。紙張無法展現的纖細和塑造的形狀，鐵絲可發揮很大的功
用。
③通天閣是我好幾年前就想做的作品之一。既然要實現，我想毫
不妥協地完成內心的期望，我是抱持這樣的想法製作。連通天閣
都使用了鐵絲做出細節結構，並且用鑷子配置出擬真樣貌。

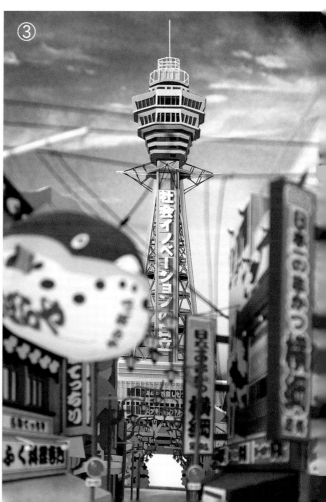

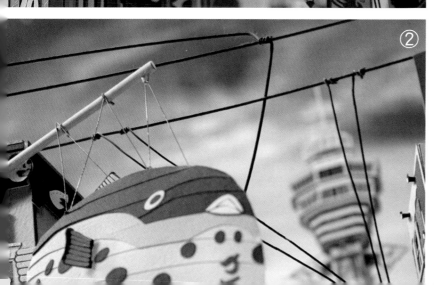

close up

特寫鏡頭

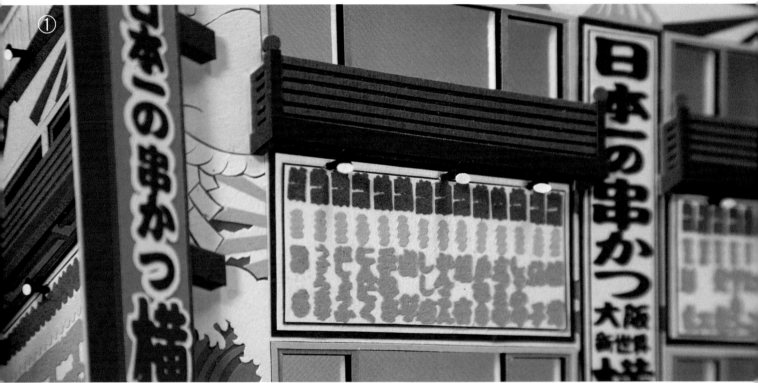

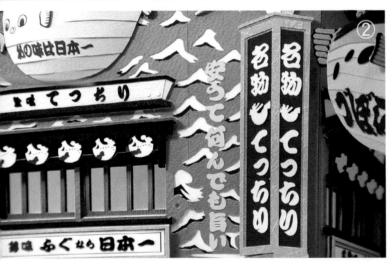

①原原本本重現的看板和文字。不使用黑色，而選用近似黑色的灰色，目的是調和整體色調，避免過於突出。

②從大海藍色裁切出波浪的形狀，再黏上白色紙張。牆面的河豚也和實物一樣做成圓弧面凸起狀。

③裁切出牆面、看板、窗扇後，黏在珍珠板上，就成了厚度有1～3mm 的部件。內側再加上木材補強。

④屋頂扶手也使用鐵絲。參差不齊的燈籠比起整齊排列的樣子更能感到微風吹拂的真實感。

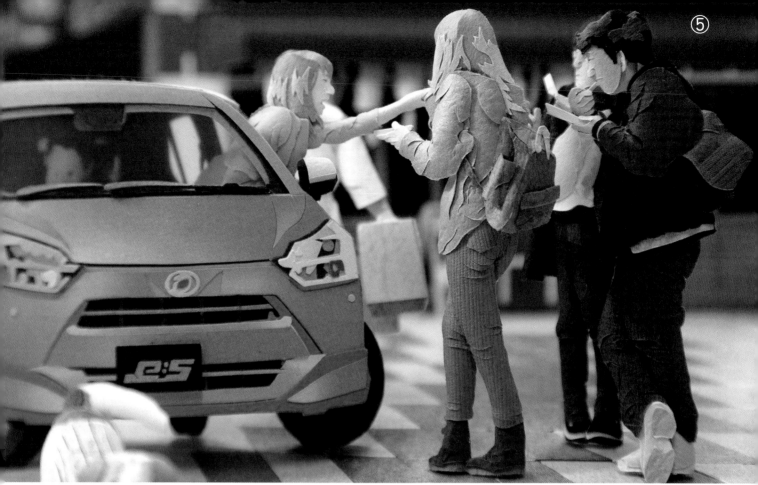

⑤

⑥

⑦

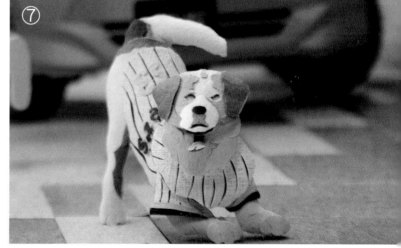

⑤實際上真的有吃著章魚燒的人物，不過另外設計了站姿和朝向。設計出車上女性似乎在搭話的場景。

⑥路面是將銀色和金色兩片用黏性稍低的噴膠黏合。用刀片劃出接縫，配合實際的設計稍微剝離上面的金色，重現其圖樣。

⑦只在這個時候讓小狗穿著阪神虎的隊服，這是在底稿階段想到的小小趣味。

⑧找找看可以看到拿著自拍棒的情侶。時代的流行小物終於成為作品中的懷舊元素。

⑧

燈光效果

Light production

夕陽
①靠近汽車、人物拍攝，突顯人物的動作。鏡頭靠近拍攝物拍攝，有強調故事性《表達人們交談中》的效果。

夜景
②這是鏡頭以 Mira Cocoa 為主角靠近拍攝的照片。推著推車的人物突顯變大，通天閣反而變小了。

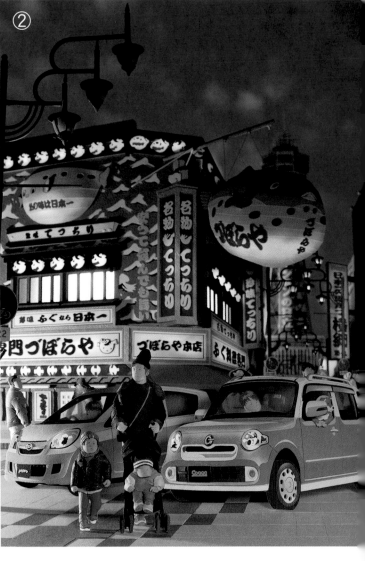

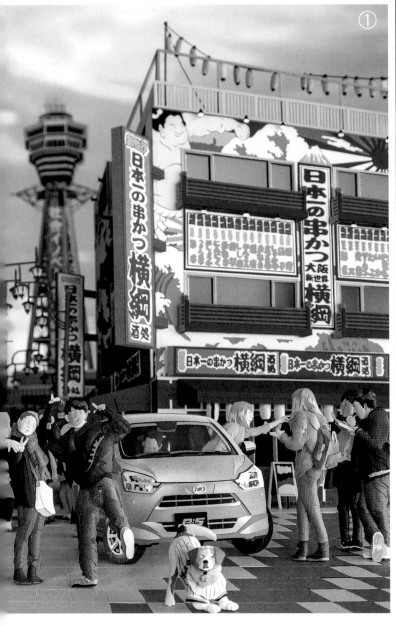

夕陽
③藉由夕陽的打光，讓場景身處於暖色調光線，調和了熱鬧街道的色彩。鏡頭遠離被拍攝的作品，是《展示場景》的拍攝手法。

夜景
④在夜景打光中，從建築物內側照射出燈光。為了讓半透明（乳白色）壓克力薄片的窗扇透出光芒的漸層明亮，而尋找燈光應設置的位置。從投影機投射出帶藍色調的明亮夜空，呈現出一幅燈飾繽紛的夜間場景。

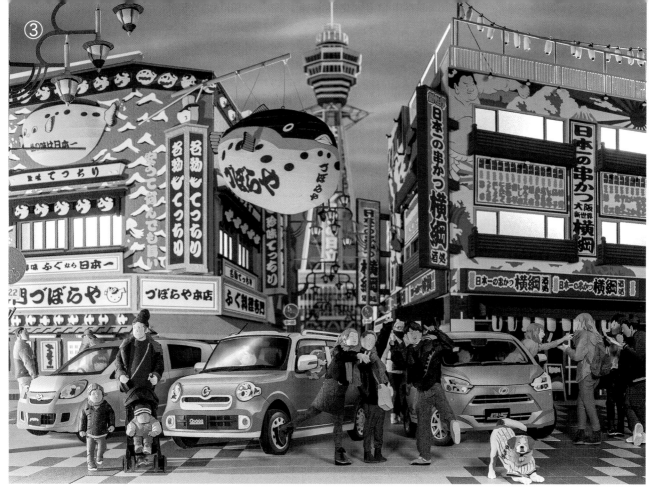

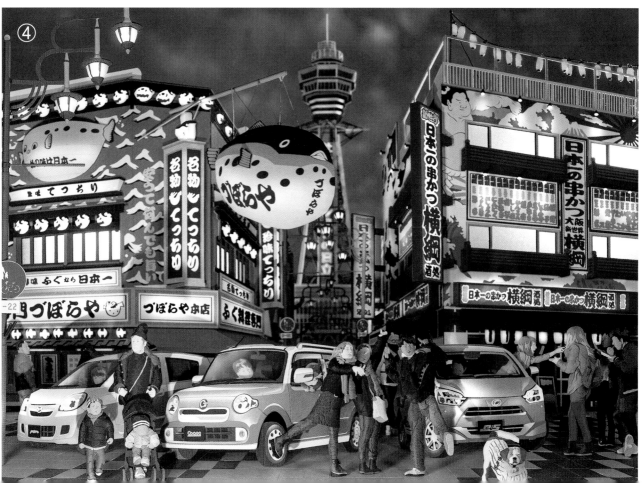

畫廊《旅行 TRAVEL》

gallery TRAVEL

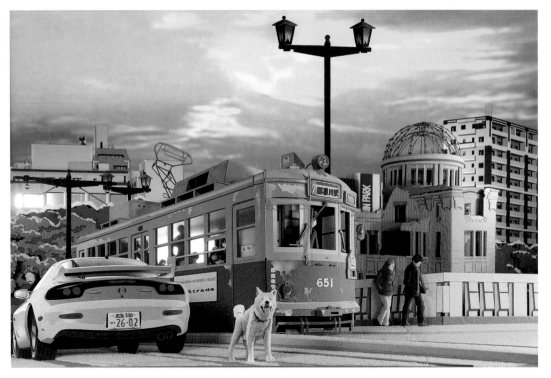

請告訴新世代～
各種面向的廣島
HIROSHIMA

（作品尺寸　寬×高×深）
600×350×300mm
（製作年）2012 年

為廣島展會製作的當地作品，我毫不猶
豫地選擇相生橋。路面電車取材自車
庫，製作精細。白色逆光映照出電車[...]
的剪影，壓克力薄片稱職扮演著反射[...]
陽的大樓窗扇。

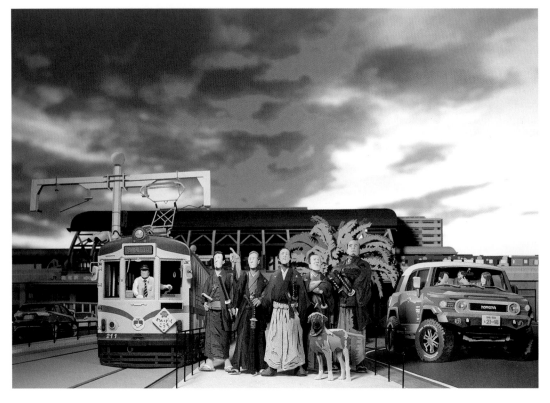

Rising 高知家

（作品尺寸　寬×高×深）
550×350×300mm
（製作年）2016 年

我曾看過一段話「高知是一個大
族」，而決定將當地作品設定在龍[...]
機場。高知縣稱宴會為『宴客』，[...]
餐不講求形式排場。我將展會會場
的眾多訪客視為『貴客』。

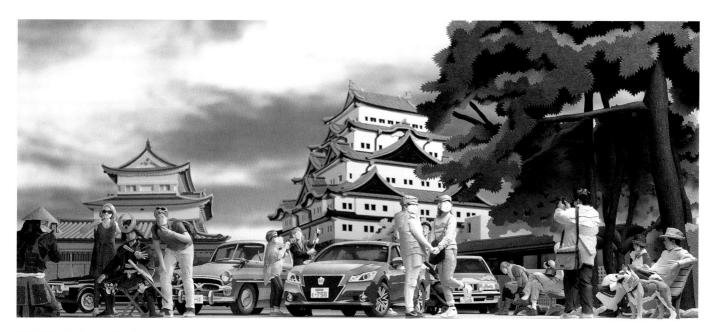

歡迎你來名古屋城

（作品尺寸　寬×高×深）550×400×300mm（製作年）2016 年

如果是在名古屋的展會，我會選擇名古屋城作為當地作品。城內中跪滿豐田歷代的 CROWN，還有外國人以它們為背景和德川家康拍紀念照。總覺得是幅很特別的景象。面對主辦方當地電視台的女主播，我反問要為這座名古屋城作品搭配甚麼背景音樂？她回答道：『星際大戰主題曲』。

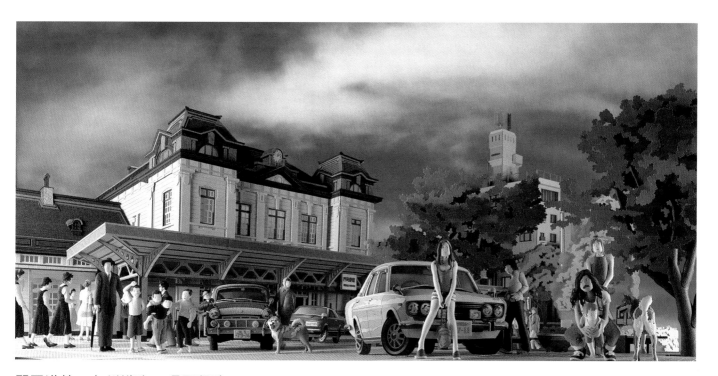

門司港站～九州鐵路 0 哩里程碑～

（作品尺寸　寬×高×深）600×400×300mm（製作年）2013 年

北九州市門司港站為九州鐵路的起點。我們在因老舊化的改建工程開始前夕前往拍攝取材。作品中有日產歷代的 BLUEBIRD 和身穿當時潮流服飾的人們。我將門司港站的圓環化為一幅捲軸畫。

畫廊《旅行 TRAVEL》
gallery TRAVEL

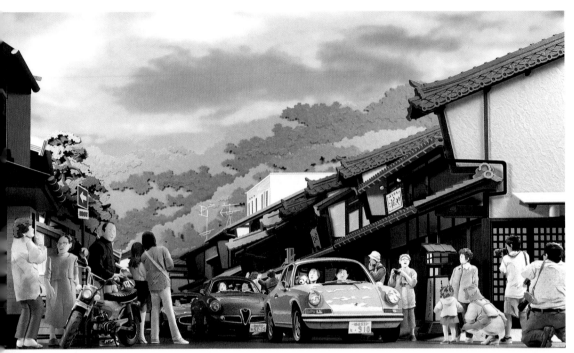

岐阜縣美濃市
～卯建房屋街道～

（作品尺寸　寬×高×深）
550×350×300mm
（製作年）2014 年

日本建築中夕陽醞釀出的氛圍。木造以及瓦造當然都是用紙張製作，即便如此，紙張質感仍賦予日本懷舊場景濃濃的韻味。而且加上打光還能演繹出時間的變化。從建築組合的階段開始，就在思考可讓光線穿過哪些部分。某位人形創作者曾評論這樣的打光後製為作品上了一道「燈光妝容」。

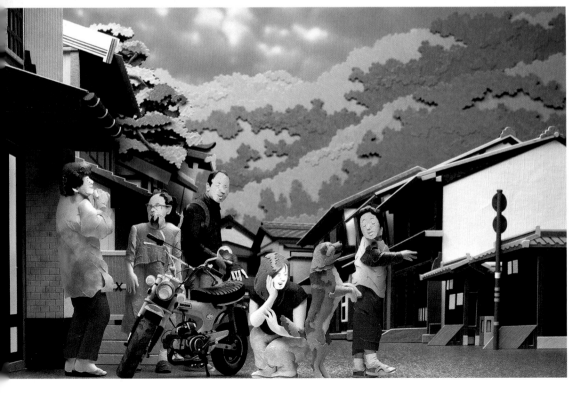

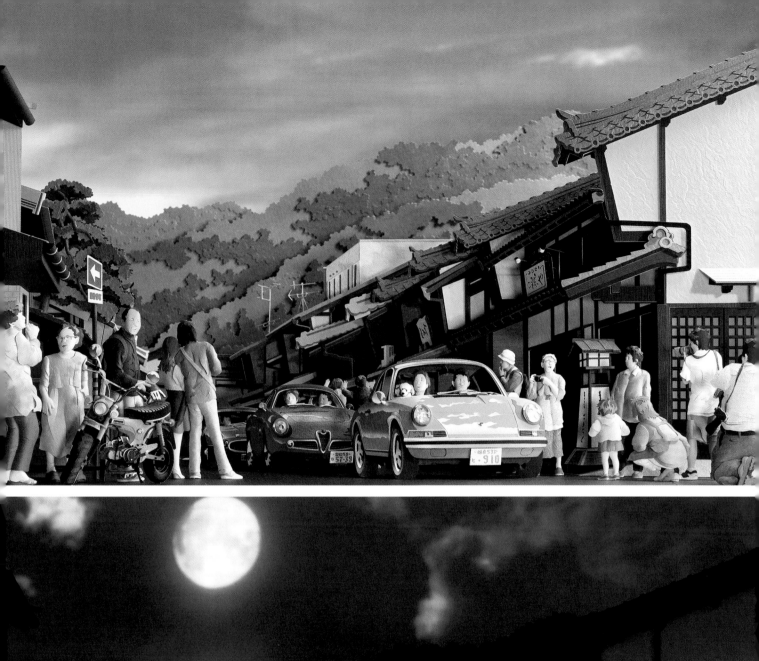
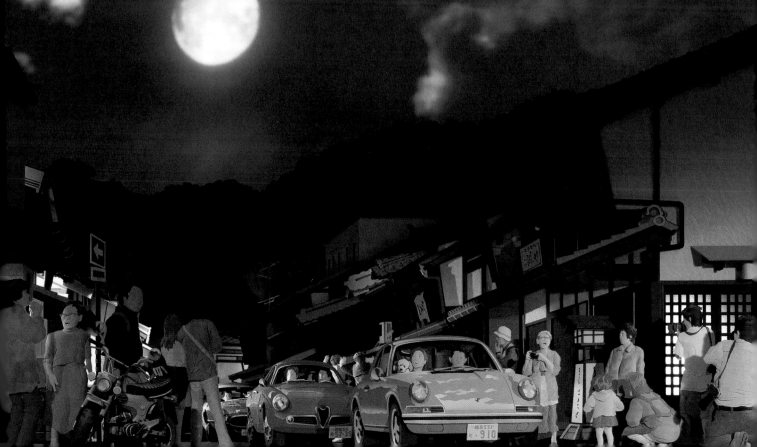

《旅行 TRAVEL》日本各地的作品地圖

讓我暢遊在擬真風景中的當然是汽車。配合作品場景我所挑選的汽車，有時是道難題。汽車的優點是如果放置在擬真現實的風景中，它還能為作品帶來故事性。請大家在各地換乘汽車品味旅遊的滋味。

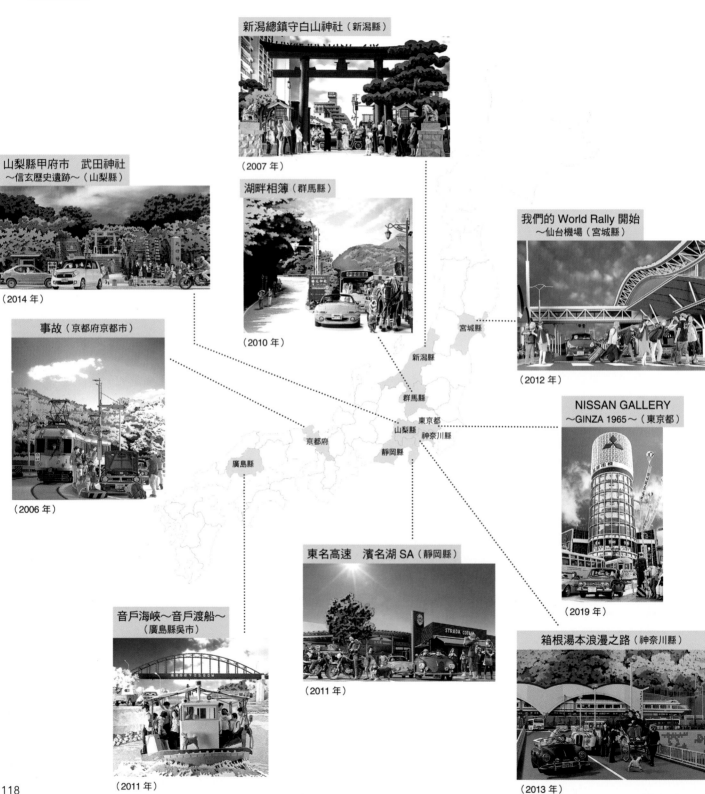

新潟總鎮守白山神社（新潟縣）

（2007 年）

山梨縣甲府市　武田神社
～信玄歷史遺跡～（山梨縣）

（2014 年）

湖畔相簿（群馬縣）

（2010 年）

我們的 World Rally 開始
～仙台機場（宮城縣）

（2012 年）

事故（京都府京都市）

（2006 年）

宮城縣

新潟縣

群馬縣

東京都

山梨縣　神奈川縣

京都府

廣島縣

靜岡縣

NISSAN GALLERY
～GINZA 1965～（東京都）

（2019 年）

音戶海峽～音戶渡船～
（廣島縣吳市）

（2011 年）

東名高速　濱名湖 SA（靜岡縣）

（2011 年）

箱根湯本浪漫之路（神奈川縣）

（2013 年）

紙雕擬真風景《昭和的光景》

紙張，因為是紙張。用紙張擬真創作的昭和時代，那些景象讓人極為熟悉。

紙張的溫潤質感加上充滿人情味的生活樣貌，透過紙張色澤的挑選，可以架構出宛如舊時照片甚至是電影般的氛圍。

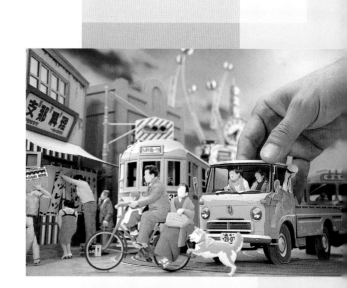

我至今仍覺得非常不可思議。時光飛逝，如今《昭和》成了一個時代範疇。在小學母校的座談會中，曾有一位說話熱情的男性看了我的作品說：「我們是喜歡昭和的夥伴！」昭和是不能塵封，無法棄置的懷舊美好時光。

現在正是為下一個世代指出新方法之時，作為一個參考，我提出的方法就是這種表現手法。

『紙張創作的擬真風景』用全新技法創作出過往時光。我將在 PART 5 中介紹以「昭和」為主題的作品與其製作過程。

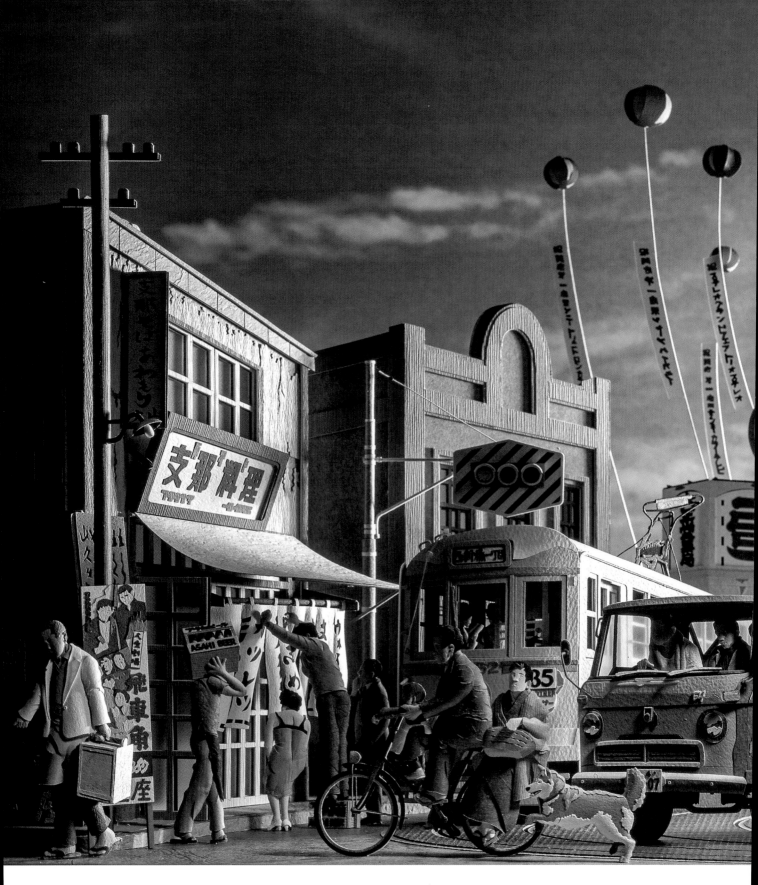

東京老街～乘載著人們與生活Ｉ

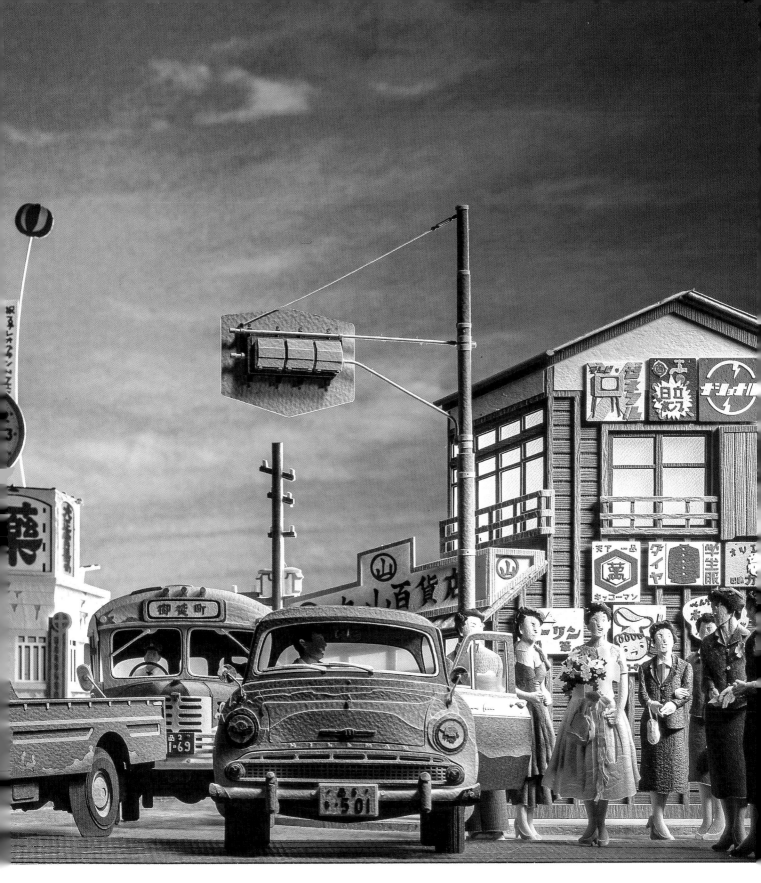

這件作品是在 ELF 誕生 40 週年的 2007 年東京汽車展上，為了 ISUZU 展位陳列所製作。廠商希望我將 ELF 這台樸素、難以用繪畫表現的商用卡車作為主角，因應廠商的期望，我將舞台設定在昭和 38 年車款推出的東京，放入許多當代元素，開啟一齣老街劇場。

作品解析

（作品尺寸　寬×高×深）550×350×300mm（製作年）2007 年

俯瞰場景也會有新的發現。正面看不見的都電車軌道，在僅有的景深空間中仍顯得細長綿延。展會還企劃為每件作品搭配背景音樂。此情此景搭配了石原裕次郎的『紅色手帕』。不論人們是否熟知這段歌曲，都可從音樂中感受時代的聲音。

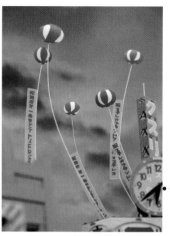

廣告氣球正一爭高下。（P127）

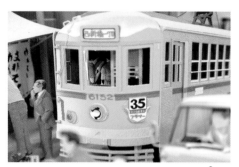

在厚重的馬達部分描繪弧線。（P125）

中華料理餐館應該有紅色圓桌吧！（P126）

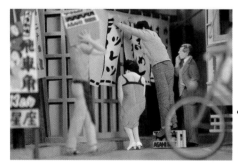

為服裝挑選的紙張也充滿古色調。（P125）

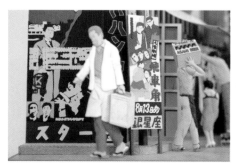

餐點外送服務。（P125）

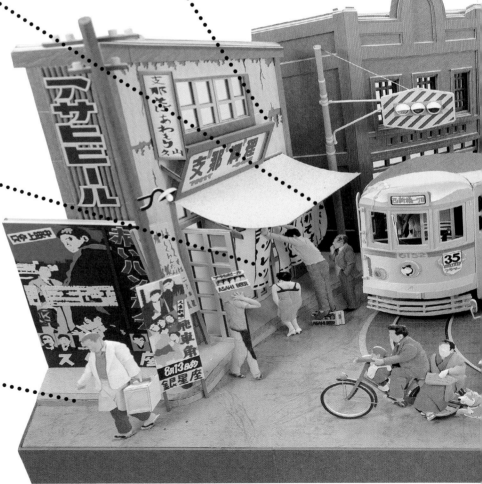

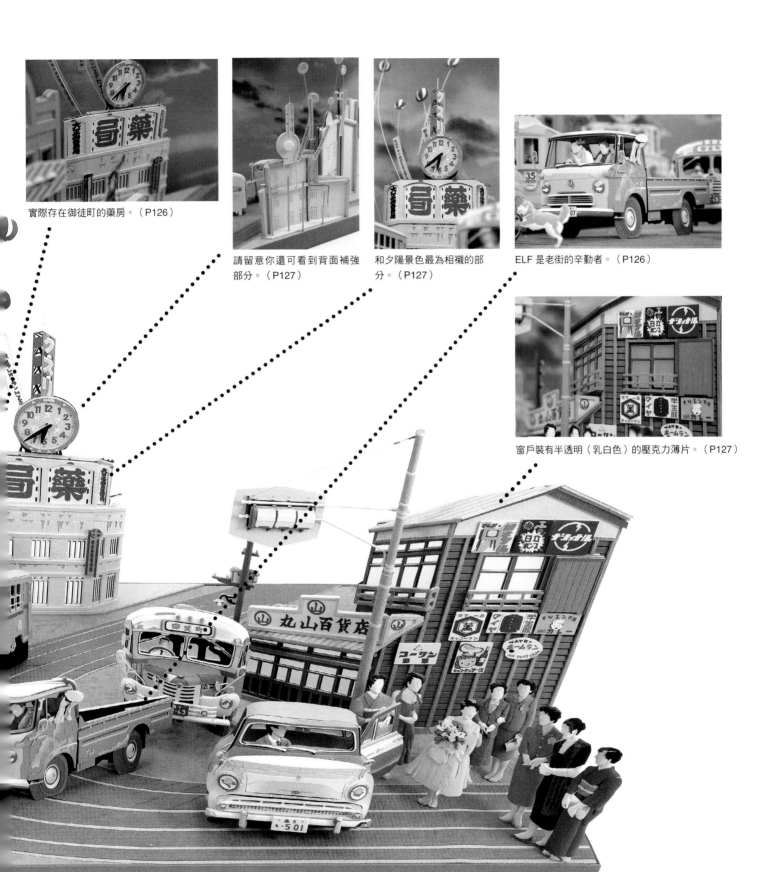

實際存在御徒町的藥房。（P126）

請留意你還可看到背面補強部分。（P127）

和夕陽景色最為相襯的部分。（P127）

ELF 是老街的辛勤者。（P126）

窗戶裝有半透明（乳白色）的壓克力薄片。（P127）

sketch
素描草稿

以乍看無趣的商用卡車 ISUZU《ELF》為中心，我構思出 ISUZU 汽車四處奔忙的老街風情，彷彿展開一本立體繪本的全景。

建築、汽車、人物等全都各別描繪，影印調整比例尺後，組合出一幅如畫般的完成圖。

圖面、紙型完成後，後續的配置就如同構思的一樣。我就可以放心進入裁切紙張的階段。

這裡的重點在於挑選符合題材的紙張顏色和質感。

①將圖像從照片資料描繪在《方格紙》。評估正面、側面和需彎折的部分並描繪下來。底稿完成，調整大小後做成紙型。

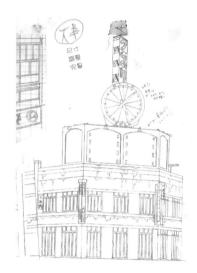

②這是描繪在《描圖紙》的圖像。這是昭和在照片資料一隅的建築。放大影印後轉出線稿，也畫出要裁切的外框線條。同樣製成紙型。

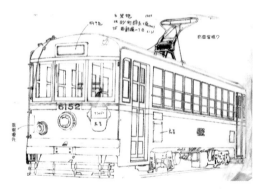

③這是拍攝取材自荒川遊園展示的都電車。描摹的照片角度符合場景圖示。從數張照片描繪出細節。

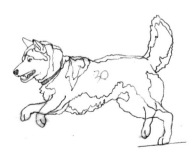

④收集了當時女性正式裝扮的照片資料，款式多樣。從描繪的多樣人物中，思考故事的發展組合，篩選出登場人物。動作表情為關鍵。

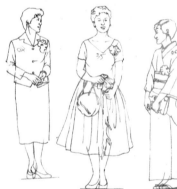

⑤看了小狗的完整圖像再構思小狗呈現的樣貌。在場景中小狗要可以引導觀賞者的視線，吸引目光。藉由讓小狗和自行車一起行進，表現出場景的動態感，還可呈現出定格的效果。

⑥想加入裝有 ISUZU 引擎蓋的巴士而找尋資料，最後找到了塑膠模型的圖面。

close up

特寫鏡頭

整體構圖彷彿朝氣蓬勃的昭和電影拍攝場景。
一旦「正式開始！」鏡頭開始轉動，走在街道的行人、汽車、都電車都會開始動作。
配合導演的開演指示，「好，開始！」。
紙張擬真時間隨著每個場景開始流轉。

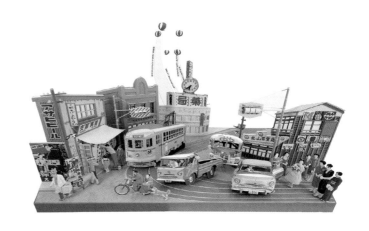

①為了明確表現出場景年代，放入了當時上映的電影海報，是昭和 38 年首映的 2 部日本電影。
②餐館客滿。請從候位的人物想像餐館客滿的程度。店內客人熱鬧得引人踏著啤酒箱望向店內。
③正因為從展示車輛正確描繪出都電車圖像，所以還可確定內部的空間，並且追加製作了 2 位乘客。從沒有駕駛員這點可以得知，都電車正朝向場景內側行進。

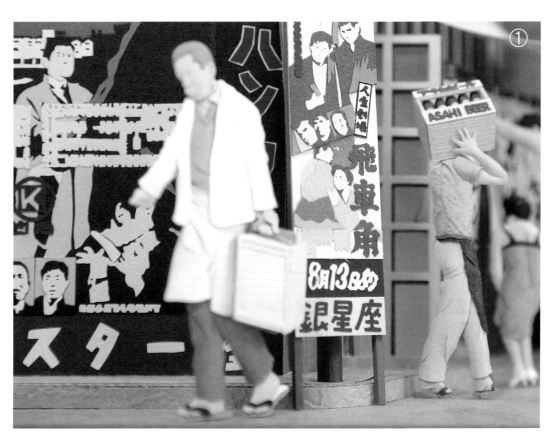

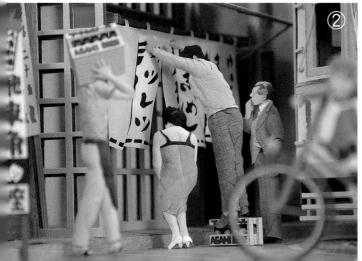

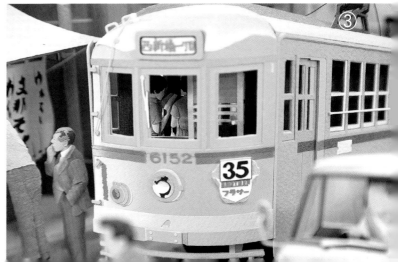

close up
特寫鏡頭

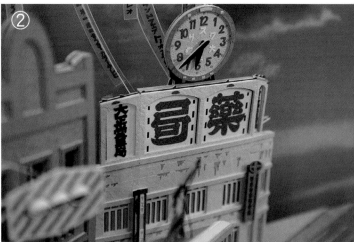

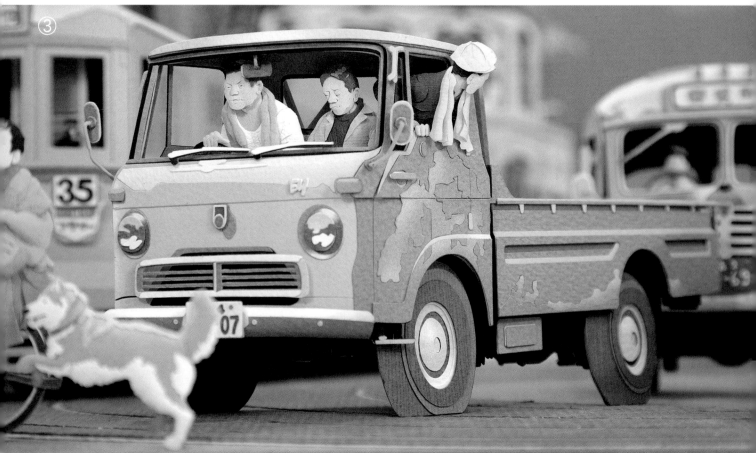

①紙張還可表現出混凝土牆面的破損。裁下表面紙張，就會呈現出打底紙張外露的樣子。

②御徒町實際存在的藥房和藥房的鐘塔。時鐘的長短針都可調整。

這是為了配合作品白天和夕陽的各種攝影變換，必須調整時間標示。

③主角是第一代 ELF。車門做出光線映照的效果。在裁切完成後的階段，用噴筆上色。我曾在取材的 ISUZU 藤澤工廠試乘體驗。如同各位所見，在作品中還能呈現出 3 人乘坐時的擁擠感。

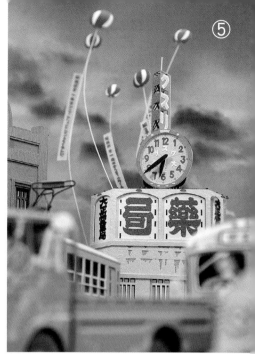

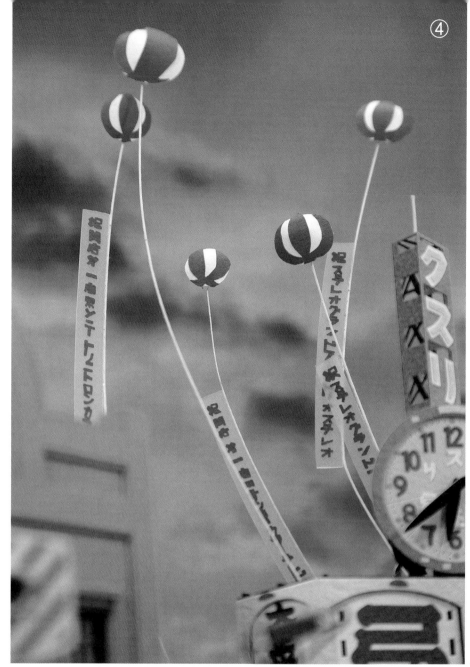

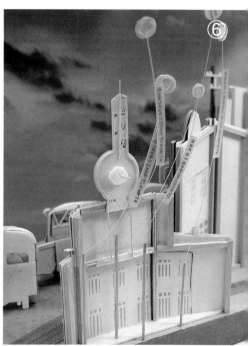

④廣告氣球是很適合表現時代的小物。除了紙張還利用鐵絲完成這樣的畫面。從粗紋壓克力薄片裁下廣告旗幟、從紙張裁下文字。細心用指尖調整鐵絲的彎折程度，呈現出隨風飄搖的畫面。

⑤遠處可見的鐘塔，實際上只高於汽車 15cm。照片竟可拍出這樣又遠又高的效果。

⑥作品背面。由此可知是如何補強的。黏在珍珠板為建築增加厚度藉此補強，木材加強了建築並可插在底座固定。

⑦全像看板選自與建築不同的其他資料。懷舊廣告為單調的木造牆面增添色彩。

畫廊《昭和的光景 SHOWA》

gallery SHOWA

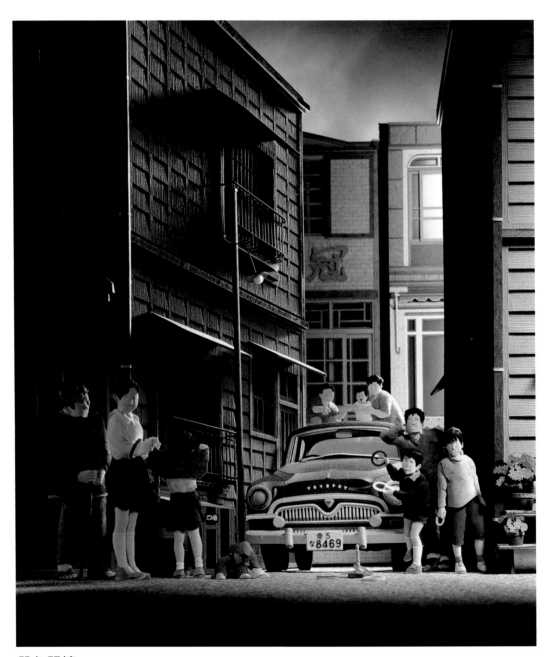

單色記憶

（作品尺寸　寬×高×深）450×450×170mm（製作年）2002 年

只用單色調紙張製作。我嘗試表現出如黑白電影的過往時光。單單在紙質方面，配合題材挑選了各種紙張區分使用。如木材表面的紙張、如混凝土表面的紙張、甚至是人物服裝質感的表現都使用不同的紙張。利用紙張表現質感，使作品整體氛圍由繪圖轉為一幅場景。正因為是沒有色彩的場景，紙張質感的效果影響了作品的成敗。

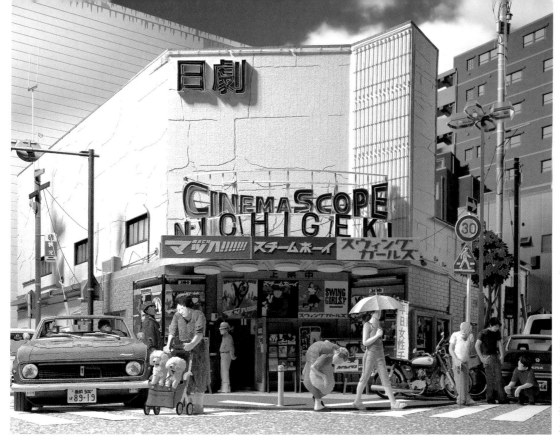

電影院的記憶

（作品尺寸　寬×高×深）
550×450×300mm
（製作年）2005 年

《橫濱 日劇》中電影院於
1953 年在橫濱市伊勢佐木
町開幕，而後在 2005 年謝
幕。古老良好的建築設計，
加入入口處佇立於道路交會
的街角，外觀就像一個裝置
藝術，引人心動前往拍攝取
材。

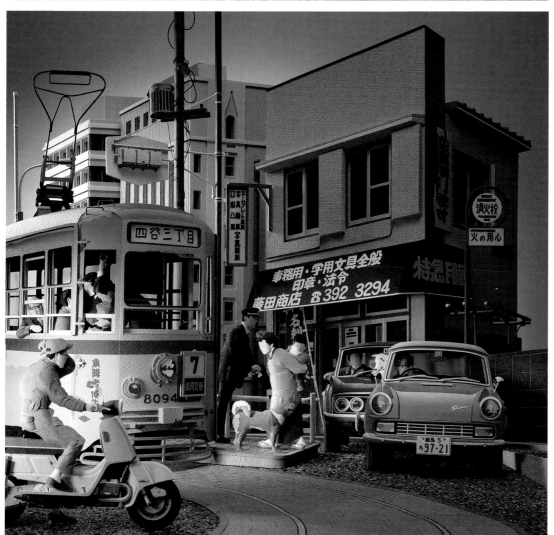

昭和 30 年代
國民汽車的構想

（作品尺寸　寬×高×深）
450×450×300mm
（製作年）2003 年

作品拍攝時我要求攝影師
『請打出像裸燈泡般的燈
光』。因為我想呈現《昭和
色調》的魅力。紙張本身也
選用煙燻般的暖色系，不過
讓作品充滿氛圍得歸功於打
光。

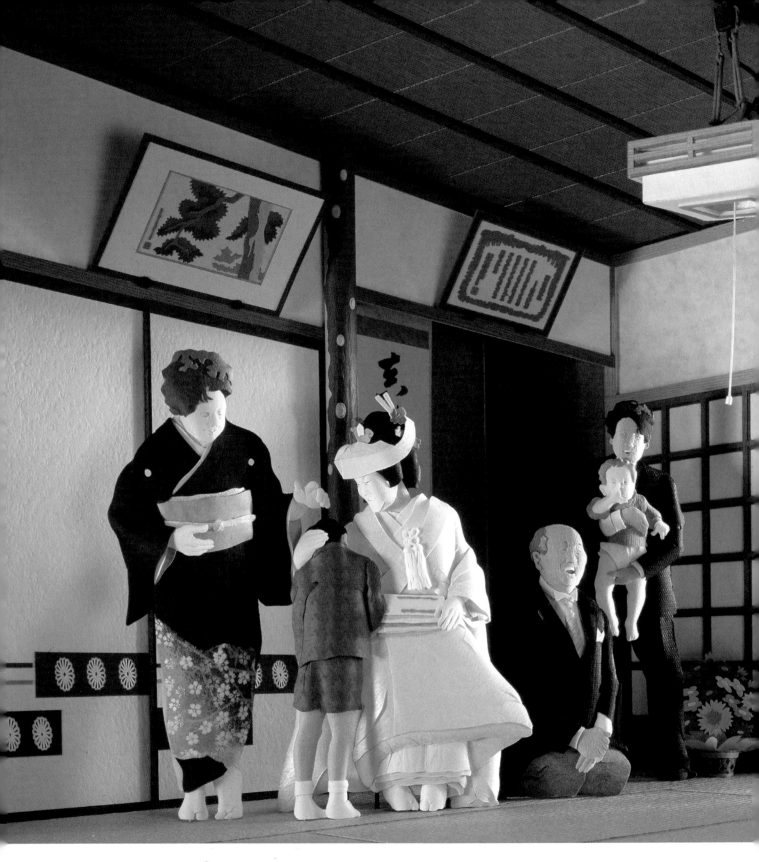

成婚別離時的家中

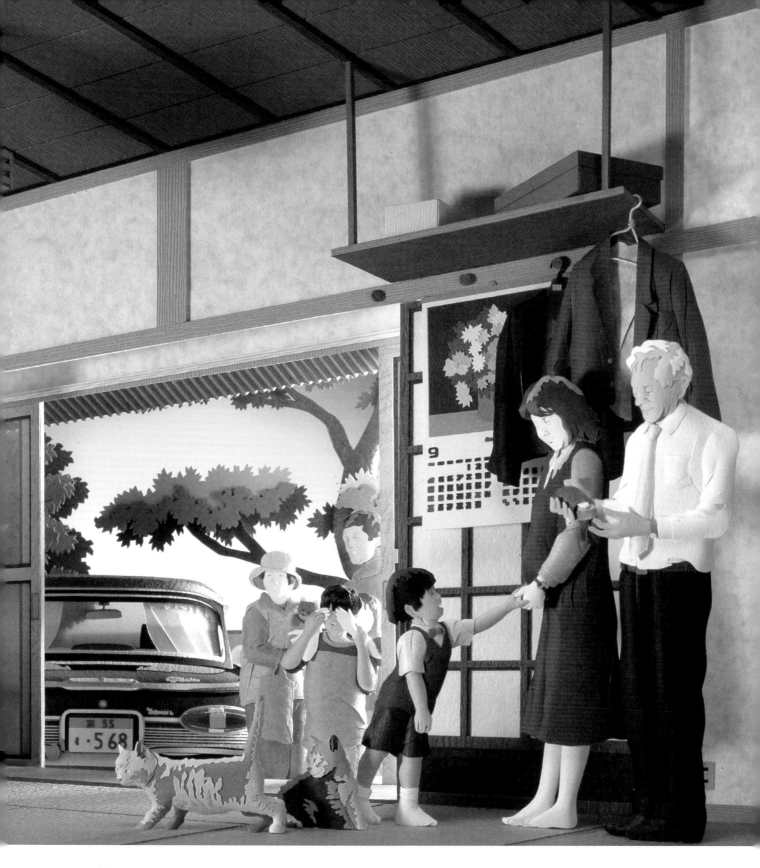

我創作的是場景，喔！不！是一齣戲劇。戲劇性故事的另一端有場景出現。這其實是我的構思方法，真正的創作核心。從表情、動作開始直到服裝都是構成戲劇的重要元素。尤其是《結婚典禮》相關的戲劇，腦中浮現各種時刻、場所、樣式，有笑，也有淚。或許是受到從小在母親身邊看電視劇的影響。我做出的場景彷彿能聽見人物台詞。

作品解析

（作品尺寸　寬×高×深）550×400×170mm（製作年）2006 年

我想在製作房子、室內時挑選一個好的角度。從濃縮的景深設定產生的變形令人感到不可思議，這並非模型，而是我獨創的表現。

紙張也可以做出這樣的笑臉。
（P135）

這或許是家中收到的美術品和感謝狀。
（P135）

好不容易做出的和服花樣。（P136）

開門的聲音和用力關門的聲音，大家還記得嗎？（P136）

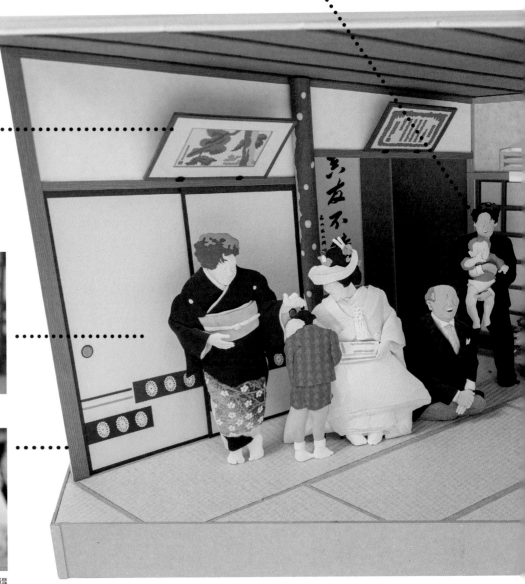

電燈也做出透視構圖。（P135）

拉動繩線開關的觸感和聲音。
（P135）

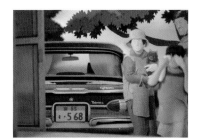
汽車乘載了故事。（P137）

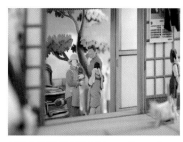
被遮住視線『不讓你看』。（P137）

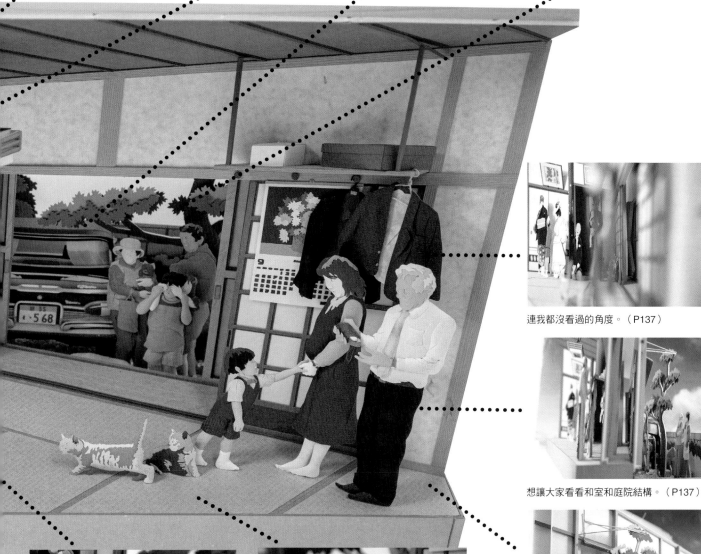

從這個視角看，紙張變成了榻榻米。（P136）

貓咪因警戒跑出來。（P136）

連我都沒看過的角度。（P137）

想讓大家看看和室和庭院結構。（P137）

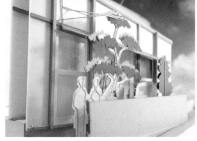
讓大家了解補強重點的木工作業。（P137）

sketch

素描草稿

這是初次呈現家中場景。雖然我本身熱愛汽車，不過我認為將汽車當作配角是我作品系列長久延續的主因。

個別描繪的人物透過組合演出，成了沒有台詞的戲劇，宛如一段演劇。

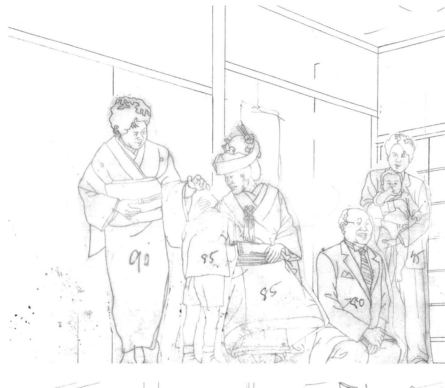

①紅色標示的數字 90%、80%等是來自原畫的縮小比例，有時也會放大或反轉。

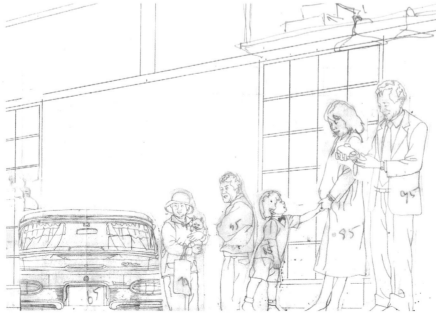

②裝置層架上隨意放置箱子，牆面掛有月曆，衣架掛著西裝交錯排列，追加了這些讓人感受日常氣息的物件。

close up

特寫鏡頭

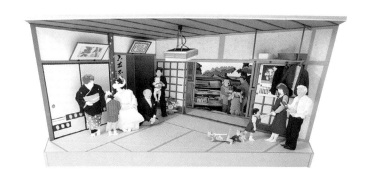

在這個場景更為重要是人物的溫暖與溫柔。這點與紙張質感契合。還有一點是裁切技術，這點才能使作品產生栩栩如生的擬真感。

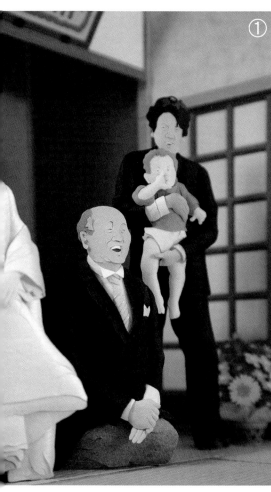

①

②

③

④

①父親的笑容。利用紙張切口、凹折的眼鼻陰影做出表情。牙齒是從鏤空的嘴巴內側貼上裁切好的白色紙張。
②《丹迪紙》這款紙張的顏色選擇竟有200種。從挑選的各種顏色中，裁切描繪出泛黃的表彰獎狀。
③電燈的繩線開關。這也是用鐵絲製成。用鑷子稍微彎折鐵絲，意圖表現出受外面風吹搖動的樣態。我認為小小的堅持能賦予作品生命。
④觀察實際電燈重現的樣子。和實際抬頭所見的和室中央一樣吊掛燈具。

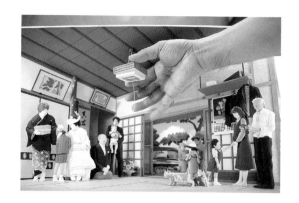

close up

特寫鏡頭

①該如何做出黑留袖的圖案？我最終決定選用《千代紙》。從各種圖案中選擇適合的部分黏貼。這邊是用手撕千代紙製成。

②榻榻米使用《岩革紙 96 織姬》。降低視線看時，壓紋表面看起來就像是用手縫製成的榻榻米。

③因為在家中和室，在場景裡放入 2 隻貓咪，分別為咖啡色系和灰色系，希望引人注目。貓咪的花紋並非如實描繪，而是區分明暗色調。這樣的大小不需要拘泥花紋的擬真感。

④日式不透光紙門的圖案是從《丹迪紙》挑選沉穩的色調。正因為實際的日式不透光紙門也是紙張製成，這完全就是在做迷你版紙門。

④

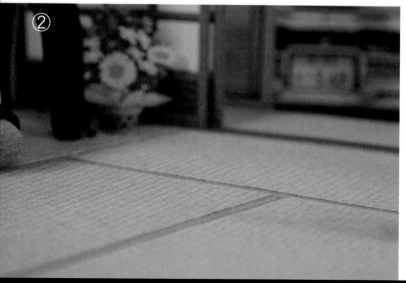

②

③

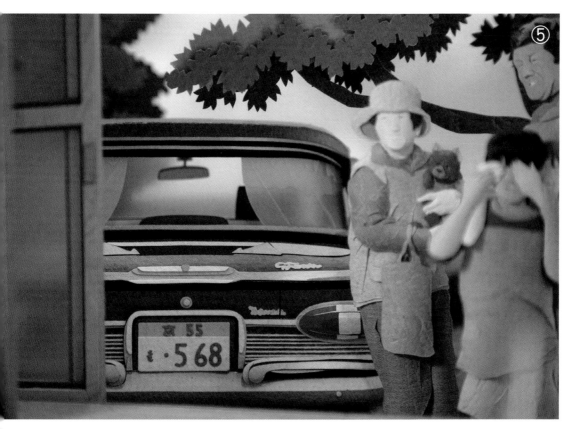

⑤大家乘坐《GLORIA》移動到婚禮現場。後面車窗的蕾絲窗簾營造禮車氛圍。車子低於外面走廊，又被窗戶遮住，無法看到完整車身，因為《GLORIA》是場景的配角。

⑥就像是連續劇的紀錄特集，連未公開的部分也製作出來。窗扇、格窗的窗框也呈現出既有存在的擬真感。

⑦沒想到從這個方向看在舞台演繹故事的人物竟是這麼的單薄。這種連人物存在都會消失的技法展現出紙張的可能性。

⑧從側面看的角度，發現在附近的 2 個人。當想做出內心理想的作品，登場人物很容易變多。我常在完成階段配置人物時，針對構圖經過一番思考而省去一些人物配置。

⑨作品舞台背後。利用木材補強和利用鐵絲勾勒出人物輪廓補強，完善整個作品。

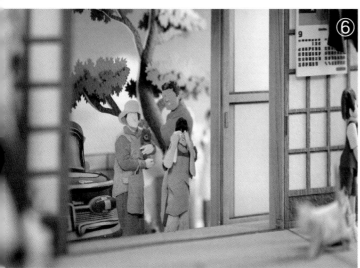

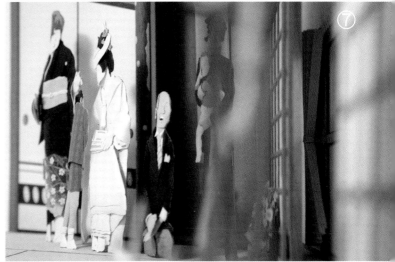

畫廊《昭和的光景 SHOWA》

gallery SHOWA

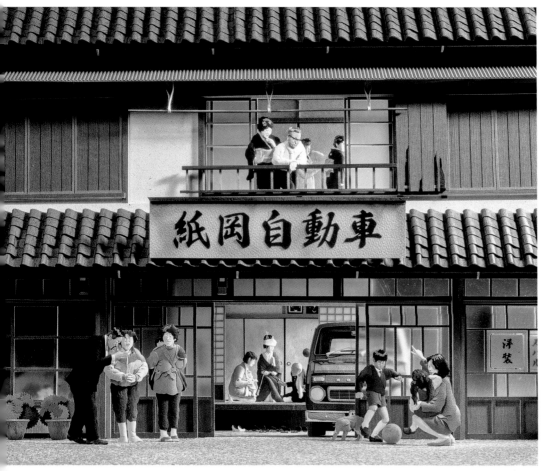

紙岡汽車

（作品尺寸 寬×高×深）
615×615×190mm
（製作年）2000 年

當時我從駕駛的汽車發現這棟 2 樓建築的長屋，是一棟窗台已破損的空屋。我想何不當作婚禮的作品舞台而拍下照片。磚瓦屋頂的樣貌經過反覆嘗試，最後將帶狀紙張的部分捲黏在圓木棒終於達成心中的效果。2 樓的場景是人物在穿衣中。1 樓有新娘、妹妹、爺爺，以及接受鄰居祝賀回禮的父親。與其說車子停放在土間（屋內和屋外間的過渡地帶） 這類的點子讓我枯思竭腸，我倒覺得是不斷發想更新而成。

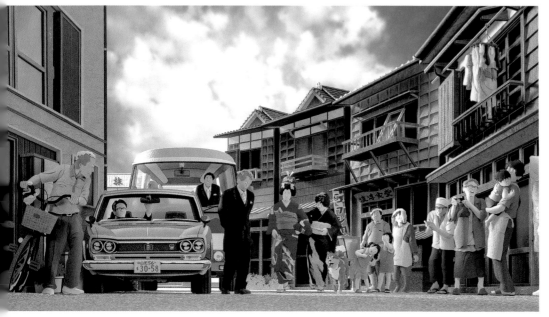

出嫁的早上

（作品尺寸 寬×高×深）
550×400×170mm
（製作年）2003 年

大家帶著滿滿的笑意和祝福目送新人前往結婚典禮。有一個人沒有浮現表情，代表父親的心情。調整 SKYLINE 後照鏡等候的男性模特兒為製作夥伴新井隆。這是在完成後追加的禮車司機，也是新娘的弟弟。

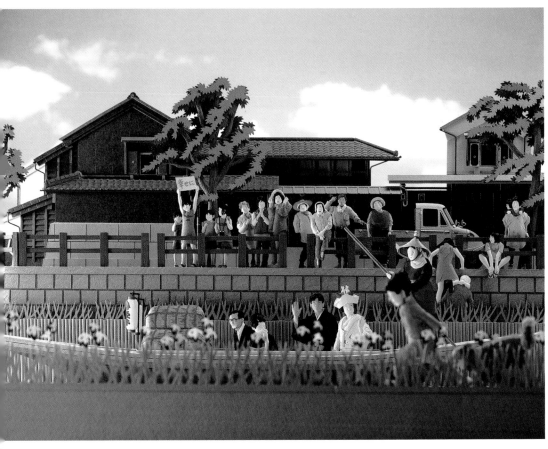

河川流經的城鎮

（作品尺寸　寬×高×深）
550×350×300mm
（製作年）2004 年

繪畫中藏有構圖，在這個場景作品中，即便往內側都可感受到構圖設計。作品的景深為 20cm。將視線落在渡船和追逐的男孩會呈現鏡頭聚焦的效果。對岸的人和 Midget 的比例較小，而且為 2.5D 的半立體。這樣就像視覺陷阱般讓人產生遠距離的感覺。

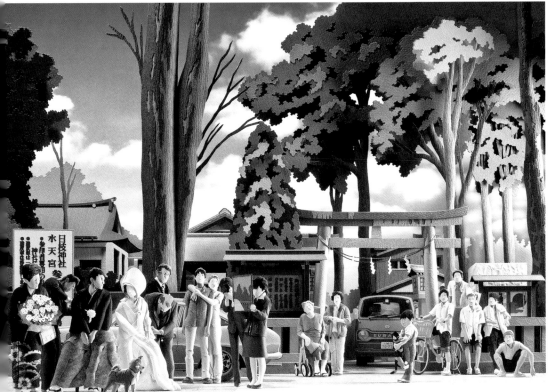

我們生活的城鎮 II

（作品尺寸　寬×高×深）
550×400×300mm
（製作年）2008 年

紅蘿蔔燒酌「我們生活的城鎮」第 2 波，製作成藍色酒標。神社是東京清瀨市實際存在的日枝神社，我認為在其面前架構出虛幻的戲劇，正展現出這個作品的技法。作品是準備拍攝照片的場景。人物身後稍微可以看到紅蘿蔔色（橘色）的 ISUZU 117 COUPE。
我希望讓觀賞作品的人產生共鳴，覺得「在何處似曾相識」的感覺。

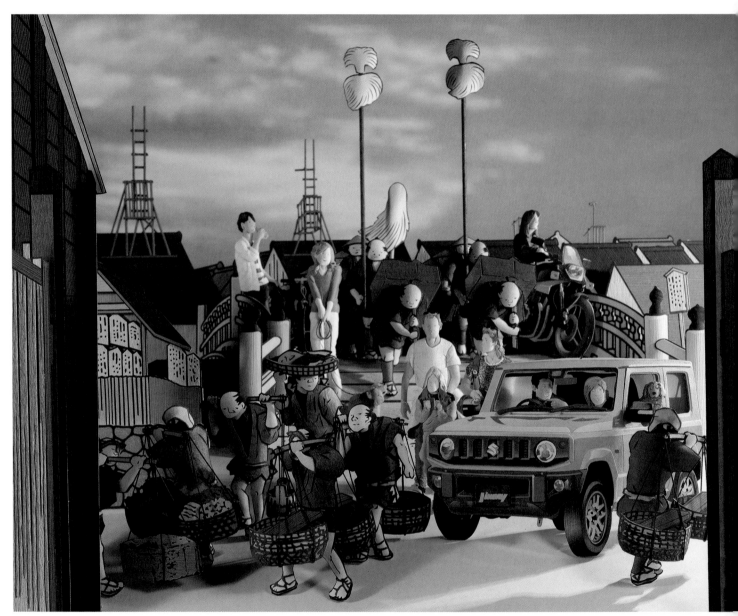

日本橋～跨越時空相遇的紙上世界～

寬 250× 高 350× 深 300mm　2018 年

『浮世繪　meets 紙雕創作～』擬真場景。這是我平日就在構思的題材。我將歌川廣重一幅大家都熟悉的作品化為立體創作。我創作的令和配角透過時光之旅來到江戶日本橋。橋面為拱狀仍濃縮橋面景深。人物、建築都沿用浮世繪的黑色輪廓線，呈現半立體狀。

在城西大學水田美術館（埼玉縣坂戶市）舉辦的「江戶紙雕立體浮世繪×太田隆司紙雕藝術展」中，這件為主要展出作品。

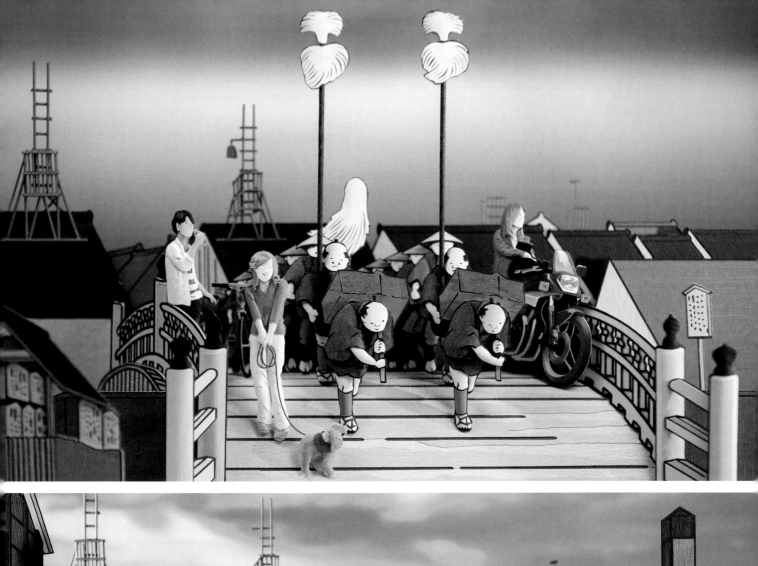
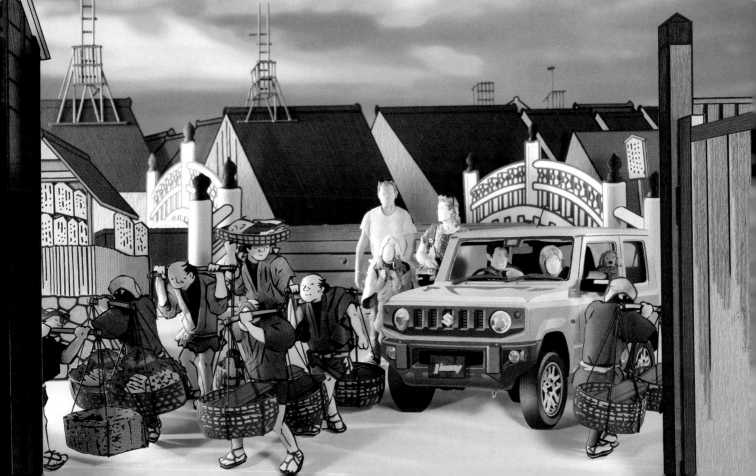

Last scene

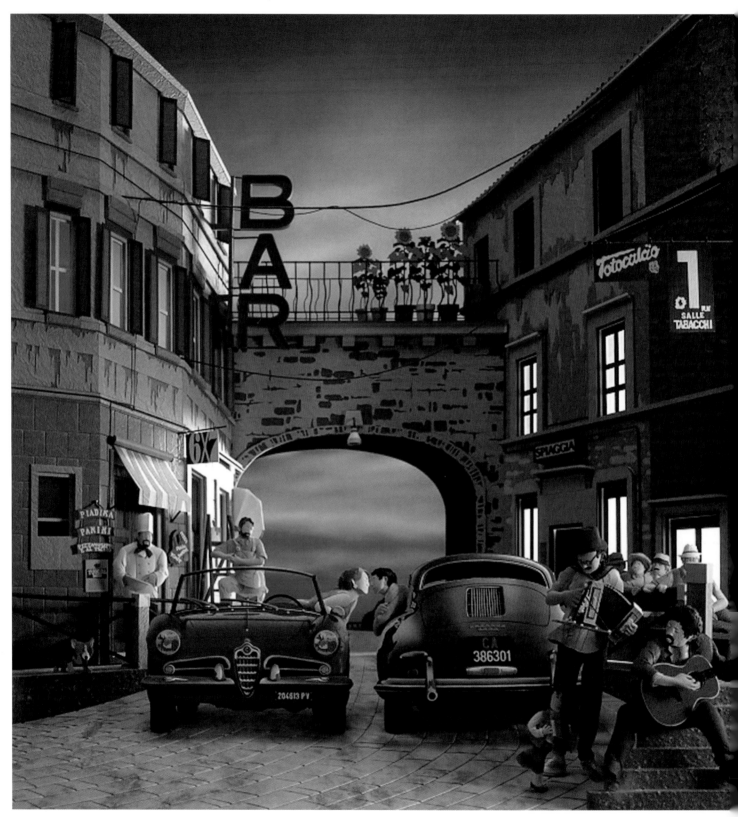

Sweet Heart's Melody (2005 年)

寛 450× 高 450× 深 300mm（部分） 2005 年

太田隆司　紙雕藝術家

1964 年　生於東京都清瀨市
1990 年　畢業於日本大學藝術學部美術學科
1995 年　開始於雜誌「CAR GRAPHIC」（二玄社）連載（截至 2020 年每月刊登作品）
　　　　開始「紙雕博物館行事曆」（二玄社）系列
1996 年　於六本木 A×IS 畫廊初次舉辦個展
1997 年　於橫濱地標大廈迴廊舉辦個展
1998 年　於藝術城市博物館（松田 Collection）御殿場舉辦個展
　　　　作品開始用於 MAZDA 行事曆（海內外皆適用）
2000 年　東京電力柏崎刈羽 核能發電廠服務館常設展「生活的立體畫廊」
2001 年　財團法人放送 LIBRARY（橫濱）常設展「客廳的故事」
　　　　大洗歡樂科學館（茨城大洗）常設展「紙雕藝術畫廊」
2002 年　於日本東京電視台「電視冠軍」榮獲紙雕王
2003 年　「太田隆司的世界　現在似乎仍聽得到，來自景深 17cm 的夢幻舞台」（八景島海島樂園）
2004 年　「刻畫瞬間的紙雕藝術家　太田隆司的世界」豐田博物館（名古屋）
　　　　「紙雕技藝——太田隆司紙雕藝術家的內心景象」豐田 MEGA WEB（東京青海）
　　　　「紙雕藝術家太田隆司的世界」豐田 AMLU×（池袋）
2005 年　NHK 連續劇「時生」的片頭製作
　　　　松任谷由美專輯宣傳的聯名作品
　　　　「Sweet Heart's Melody」的製作
　　　　「太田隆司紙雕博物館」（清瀨市鄉土博物館）
2006 年　「太田隆司紙雕藝術展」（水戶京城百貨公司、JR 名古屋中央雙塔）
2007 年　第一本作品集『PAPER MUSEUM』（二玄社）出版
　　　　「太田隆司紙雕藝術世界展」（日本橋三越總店、RIAS ARK 美術館〔氣仙沼〕、石森萬畫館〔石卷市〕）
　　　　東京車展　ISUZU 展位陳列作品製作
2008 年　「太田隆司紙雕藝術世界展」（新潟三越、松山三越、沖繩三越）
　　　　「轉為戲劇的日常　太田隆司紙雕藝術展」（調布市文化會館 tazukuri）
　　　　哈雷戴維森廣告宣傳的作品製作
　　　　DAIHATSU「Humobility World」常設展（大阪池田市）
2010 年　「紙張敘述的道路故事」（千曲川高速公路博物館　長野縣小布施町）
　　　　迪士尼度假區行事曆（東方樂園／2012、2014、2017、2020）
2011 年　『戰地攝影師渡部陽一&紙張魔術師太田隆司展～照片和紙雕交織的「情牽之景」～』（六本木 Hills 森藝術中心畫廊、靜岡 HOBBY SQUARE）
　　　　「紙張魔術師　太田隆司展　情牽之景展」（SOGO 廣島店）
2012 年　參加第 14 屆「藝文人士的才華美術展」的展出（澀谷 Hikarie）
　　　　太田隆司作品展「In The Bo×　箱子中」（銀座伊東屋畫廊）
　　　　太田隆司作品展「SHOW-NAN STORY 紙雕編織的湘南故事」（小田急百貨公司藤澤）
　　　　「紙張魔術師　太田隆司展」（東武宇都宮百貨公司）
2013 年　「渡部陽一・太田隆司雙人展」（關門海峽博物館／北九州市）
　　　　「太田隆司展　紙雕編織的東京」（小田急百貨公司新宿店）

2014 年　「東京和清瀨　紙雕藝術家太田隆司展」（東京清瀨市鄉土博物館）
　　　　「紙張編織的戲劇　太田隆司紙雕藝術展」（岐阜縣美濃和紙之鄉會館）
　　　　『「人物、汽車、小狗」訴說的昭和風景　紙張魔術師　太田隆司展』（山梨縣富士川剪紙之森美術館）
2015 年　「太田隆司　骨董車收藏」（六本木 LE GARAGE 店面展示）
　　　　「神之手●日本展」（目黑雅敘園「百階樓梯」）
　　　　「日本紙雕王　太田隆司特展」（台灣／台北市）
2016 年　「神之手●日本展」（新潟三越、高知縣立美術館、名古屋 TELEPIA HALL、宮崎藝術中心、阿倍野海闊天空近鐵總店）
　　　　『紙雕藝術和玩具展』（橫山隆一紀念漫畫館／高知市）
　　　　『DIGITAL PHOTO & DESIGN 2019』展示（澀谷 Hikarie）
　　　　參加『DESIGN CODE 展～美的暗號～』的展出（GRAND FRONT 大阪 知識廣場）
2017 年　日產汽車（追濱工廠訪客館）常設展
　　　　「神之手●日本展」（青森縣立美術館、東北電力 GREEN PLAZA）
　　　　「tomica 展～夢想和憧憬超越世代～〈太田隆司紙雕藝術×tomica〉」（伊勢丹新宿店、阿倍野海闊天空近鐵總店、名古屋榮三越、SOGO 廣島）
2018 年　日產汽車（磐城工廠、栃木工廠訪客館）常設展
　　　　PHP「SHOWA　前往那座城鎮」1 月號～12 月號連載
2019 年　日產汽車（九州、橫濱工廠訪客館）常設展
　　　　日產全球總部汽車展示中心常設展（橫濱）
　　　　「tomica 展〈太田隆司紙雕藝術×tomica〉」（札幌工廠）
　　　　「浮世繪 meets 紙張魔術師　江戶紙雕立體浮世繪×太田隆司紙雕藝術—跨越時空相遇的紙上世界—」（城西大學水田美術館〔埼玉縣坂戶市〕）
　　　　ISUZU ELF 作品企劃展示（ISUZU PLAZA／藤澤市）
2020 年　太田隆司紙雕教室一起來做 3D 立體卡片（ISUZU PLAZA／藤澤市）
　　　　「紙張魔術師　太田隆司紙雕藝術展」（大府市歷史民俗資料館／愛知縣）

Right hand：新井隆

2001 年　畢業於日本大學藝術學部設計學科。自在學期間的 1999 年起就成為太田隆司的 Right hand（得力助手），協助太田隆司的作品製作。主要負責背景。透過美麗的底稿線條和精準的計算，製作出「濃縮的景深」。

Photographer：清水康行

2012 年起擔任太田隆司作品的攝影，擁有巧妙的打光技巧，再從平日拍攝積累的天空照，挑選一張最佳照片當作背景投影，藉此營造出場景的時間與季節。完全在作品中展現那個「瞬間」。

Photographer：深江俊太郎　1995～2010 年負責作品攝影

Photographer：松田秀雄　2011 年負責作品攝影

〔製作人員〕

●編　　輯　工藤 隆
●設　　計　折原カズヒロ、小南真由美
●企　　劃　森本 征四郎
　　　　　　谷村 康弘（Hobby JAPAN）
　　　　　　高田 史哉（Hobby JAPAN）

國家圖書館出版品預行編目(CIP)資料

紙雕創作擬真風景：紙雕技術大解析/太田隆司作；黃姿頤翻
　譯. -- 新北市：北星圖書事業股份有限公司, 2021.9
　144 面；21.5×25.7 公分
　譯自：紙で作るリアル風景：紙技、その技術を紐解く
　ISBN 978-957-9559-92-8(平裝)

　1.紙雕

972.3　　　　　　　　　　　　　　　110007416

紙雕創作擬真風景
紙雕技術大解析

作　　者：太田隆司
翻　　譯：黃姿頤
發　　行：陳偉祥
出　　版：北星圖書事業股份有限公司
地　　址：234新北市永和區中正路462號B1
電　　話：886-2-29229000
傳　　真：886-2-29229041
網　　址：www.nsbooks.com.tw
E-MAIL：nsbook@nsbooks.com.tw
出 版 日：2021年9月
I S B N：978-957-9559-92-8
定　　價：480元

臉書粉絲專頁　　　LINE 官方帳號